명화로 보는 꽃과 나무 이야기

명화 속에 나오는 재미있는 식물 이야기

이광만 지음

 나무와 문화 연구소

명화로 보는
꽃과 나무 이야기

●

1쇄 발행 · 2021년 10월 6일
지은이 · 이광만
발　행 · 이광만
출　판 · 나무와 문화 연구소

●

등　록 · 제2010-000034호
카　페 · cafe.naver.com/namuro
e-mail · visiongm@naver.com
ISBN · 979-11-964254-5-6 03600

정　가 · 17,000원

※ 이 책은 대구출판산업지원센터의 '2021년 대구지역 우수출판
　콘텐츠 제작 지원 사업'에 선정되어 발행되었습니다.

저 자 소 개

PROFILE

이 광 만 _나무와 문화 연구소 소장

경북대학교 전자공학과에서 학사 및 석사학위를 받았다. 그 후 20년 동안 이와 관련된 분야에서 근무하다가 2005년부터 조경수 재배와 나무에 관한 공부를 시작하였다. 2012년 경북대학교 조경학과에서 석사학위를 받았으며, 현재는 조경 관련 일과 나무와 관련된 책 집필 및 '나무 스토리텔링' 등의 강연활동을 하고 있다. 숲해설가, 산림치유지도사, 문화재수리기술자(조경).

저서로는 《나무에 피는 꽃 도감》, 《한국의 조경수(1), (2)》, 《나뭇잎 도감(개정판)》, 《겨울눈 도감(개정판)》, 《그림으로 보는 식물용어사전》, 《나무 스토리텔링》, 《성경 속 나무 스토리텔링》, 《그리스 신화 속 꽃 스토리텔링》, 《우리나라 조경수 이야기》, 《전원주택 정원 만들기》, 《문화재 수리기술자(조경)》, 《한방약 가이드북》 등이 있다.

• 숲해설가, 산림치유지도사, 문화재수리기술자(조경)

나무와 문화 연구소

Cafe Information

나무와 문화 연구소

나무와 문화 연구소 _cafe.naver.com/namuro

〈나무와 문화 연구소〉는 나무를 비롯하여 식물과 조경수 관련된 책을 출간하는 출판사이다. 출판사의 카페 〈나무와문화연구소〉를 통해서 식물도감, 조경수, 정원 등 조경에 대한 종합적인 정보를 제공하고 있다.

명화名畵란 아주 잘 그린 그림 또는 유명한 그림을 말한다. 이러한 명화 중에는 그림이 그려지게 된 배경이나 이에 얽힌 식물과 관련된 재미있는 이야기가 있는 것이 많다. 만약 이런 이야기를 알고 그림을 보게 된다면, 그림에 대한 이해도가 훨씬 높아질 것이다.

예를 들어 보자. 페르세포네는 제우스와 대지의 여신 데메테르 사이에서 난 딸이다. 어느 날 그녀가 들판에서 꽃을 따고 있었는데, 약간 떨어진 곳에 흐드러지게 핀 수선화를 발견한다. 그 수선화는 제우스와 하데스와 공모한 대지의 여신 가이아가 페르세포네를 꾀어내기 위해 특별히 공을 들여 아름답게 피도록 만든 덫이었다. 페르세포네가 그 수선화에 다가가자 갑자기 대지에 커다란 균열이 생기더니, 그 속에서 황금 마차를 탄 하데스가 날아올라 비명을 내지르는 페르세포네를 납치해 망자들이 사는 지하세계로 데려갔다.

월터 크레인의 〈페르세포네의 운명〉에서는 페르세포네가 수선화를 따고 있을 때, 하데스가 지하세계를 상징하는 암청색의 마차를 타고 나타나 겁에 질린 페르세포네를 지하세계로 데리고 가는 장면을 묘사하고 있다.

또 그리스 신화 속에 나오는 나르키소스를 표현한 존 윌리엄 워터하우스의 〈에코와 나르키소스〉에도 수선화가 등장한다. 그것은 나르키소스가 에코라는 님프의 구애를 물리치고, 자신과 사랑에 빠져 호수에 비친 자기 얼굴을 보며 먹고 마시는 것도 잊은 채 굶어 죽어 한 떨기 수선화로 환생했기 때문이다. 그림 속에서 에코는 자신의 구애를 외면하는 나르키소스를 원망스럽게 바라보고 있고, 물가에는 수선화가 피어있다. 이 수선화는 나르키소스를 상징하는 것이다.

기독교에서 수태고지受胎告知는 대천사 가브리엘이 성모의 집으로 찾아가 그녀가 성령으로 아이를 잉태했음을 알려 주는 것을 말한다. 많은 화가가 이 장면을 그림으로 그렸는데, 이 그림 속에는 백합화가 등장한다. 옛날에는 대천사가 예고 메시지를 나타내는 올리브 가지를 손에 든 것이 일반적이었지만, 어느 시점부터인지 올리브 가

지가 백합화로 바뀌었다. 그 이유는 백합화가 성모의 순결을 상징하기 때문이다. 파올로 디 마테이스의 〈수태고지〉에도 대천사 가브리엘이 마리아에게 백합화를 건네며 그리스도의 회임을 알리고 있다. 마리아가 오염되지 않고 순결한 채로 수태하였으며, 원죄를 면하고 태어난 그리스도는 구세주가 된다는 것을 강조하고 있다. 같은 이유로 성모자를 표현한 그림에도 백합화가 더해진 경우가 많다. 이처럼 명화 속에 나오는 꽃이나 나무의 상징을 알고 나면, 그 그림을 이해하는 데도 많은 도움이 될 것이다.

《명화로 보는 꽃과 나무 이야기》에는 성경, 그리스 · 로마 신화, 중세 유럽을 배경으로 한 그림, 그리고 우리나라의 그림 중에서 꽃과 나무가 묘사된 작품을 골라 그식물이 거기에 등장하는 이유와 상징성을 설명하였다.

이 책은 3개의 파트로 나누어 기술하였다. 첫 번째 파트는 나무 이야기로 12종류의 수종이 나오며, 두 번째 파트는 꽃 이야기로 16종류의 꽃이 나오며, 세 번째 파트는 과일 이야기로 11종류의 과일이 나온다.

아무쪼록 이 책을 읽는 독자들이 명화 속에 등장하는 꽃과 나무와 관련된 이야기를 통해 한층 더 명화와 친해지고, 더 많은 교양을 쌓는 기회가 되었으면 하는 바람이다.

2021년 10월 **이광만**

PART **03** 과일 이야기

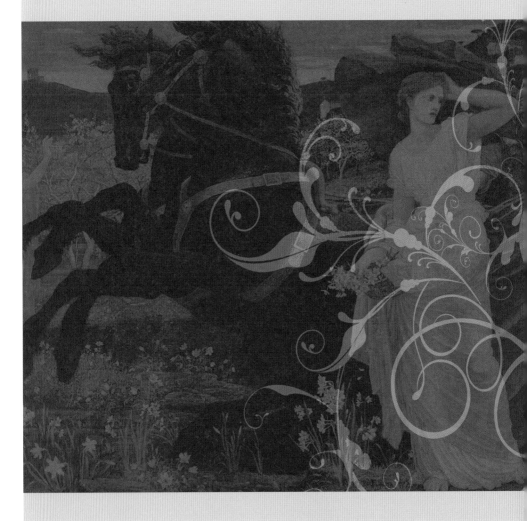

PART 01:

나무 이야기

소나무

▷ 「세한도」_김정희

한국인이 가장 좋아하는 나무는 소나무다. 과거에 우리 조상들은 소나무로 지은 집에서 태어나고 생솔가지를 꽂은 금줄이 쳐진 집에서 지상의 첫날을 맞았다. 사는 동안에도 소나무로 만든 갖가지 가구나 도구를 사용하였으며 죽을 때도 소나무 관에 들어간다. '요람에서 무덤까지' 소나무와 함께한다고 해도 과언은 아니다.

소나무는 이러한 물질적 유용성뿐 아니라 정신적 상징성에서도 가장 한국적인 나무다. 소나무를 연구한 전영우 교수는 "소나무가 장생, 절개, 지조, 탈속, 풍류와 같은 정신적 가치를 가지고 있었고, 또 조상들이 발달시킨 소나무의 형이상학적 상징은 농경사회에 뿌리내린 소나무의 물질적 유용성과 함께 소나무를 최고의 재목으로 인식시키는 데 일조를 했다"고 설명하였다.

조선 후기의 학자 추사秋史 김정희金正喜의 세한도歲寒圖는 전문 화가가 아닌 선비가 그린 대표적인 문인화로 인정을 받아 국보 180호로 지정되어 있다. 김정희가 제주도에 유배되었을 때 제자 이상적李尚迪이 귀한 책을 보내

준 것에 대한 보답으로 그려 준 그림이다.

그림에는 초라한 집에 소나무와 잣나무가 그려져, 그의 쓸쓸한 유배생활을 말해주고 있다.

발문에 있는 "날이 차가워 다른 나무들이 시든 뒤에야 비로소 소나무가 늘 푸르다는 사실을 알게 된다 歲寒然後知松栢之後凋"는 불의와 조금도 타협하지 않은 선생의 선비 정신을 엿보게 한다. 이런 대쪽 같은 선비 정신을 표현하고자 추운 겨울에도 결코 시들지 않는 소나무와 잣나무를 그려넣었다.

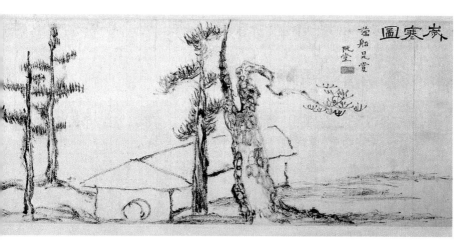

● 〈세한도〉
김정희

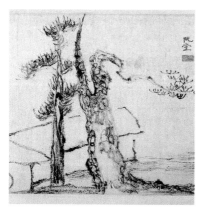

▲ 소나무와 잣나무가 그려진 부분

▷ 「상트 빅트와르 산과 아크 리버 밸리의 육교」_폴 세잔

상트 빅트와르 산은 폴 세잔Paul Cezann의 고향인 프로방스 지방에 있는 산으로, 그는 1901년부터 프로방스 지방의 로브 아틀리에에 자리를 잡고 끊임없이 변화하는 산의 모습에 빠져들었다. 멀리 평온하면서도 웅장한 상트 빅트와르 산이 하늘을 향해 우뚝 솟아 있고, 그 앞의 들판에는 전원의 풍경이 펼쳐져 있다. 들판의 수평선과 나무에 의한 수직선이 뒤얽혀 있는 것처럼 표현되어 있다. 세잔은 1890년에서 1906년 사이에 상트 빅트와르 산을 주제로 18점 이상의 그림을 그렸다.

이 작품도 그 중 하나로 중앙에 자리 잡은 소나무는 그림을 거의 이등분하면서 우아하게 뻗어있다. 이 소나무에 의해 전경 속의 길이 둘로 나뉘어 있다.

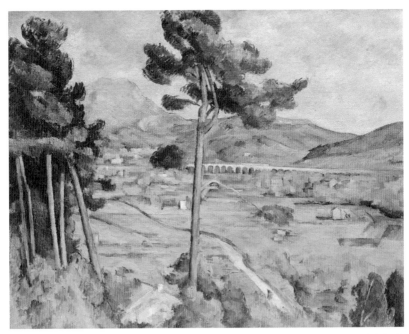

● 〈상트 빅트와르 산과 아크 리버 밸리의 육교〉
폴 세잔

▷「상트 빅트와르 산과 소나무」_폴 세잔

1880~1890년대에 폴 세잔은 상트 빅트와르 산을 배경으로 하여 소나무를 배치한 구도를 반복해서 그렸다. 〈상트 빅트와르 산과 소나무〉도 그 중 하나로 소나무의 줄기와 가지를 액자로 하여 멀리 있는 산의 모습을 그렸다. 이러한 구도법은 서양의 사실적인 풍경화의 기본이 되는 것으로, 세잔은 그것을 답습하고 있다. 전경과 후경의 모티브의 크기 차이는 보는 사람에게 자연스럽게 공간의 깊이를 느끼게 해준다. 대체로 인상파 화가가 그리는 풍경에는 색채의 범람은 있어도, 질서와 깊이는 부족한 면이 있다. 그럼에도 불구하고, 세잔은 서양의 전통적인 풍경구성법에 되돌아가, 자기가 그리는 풍경에 깊이를 회복하려 한 것이다.

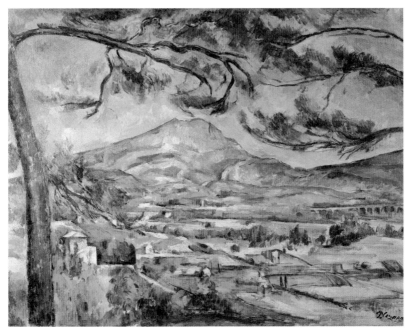

● 〈상트 빅트와르 산과 소나무〉
폴 세잔

또 붓터치의 방향을 정리하여, 인상파의 형태언어를 유지한 채로 화면에 질서를 회복하려 시도하였다. 소나무의 가지 모양이나 바늘 같은 잎은 오히려 좋은 모티브가 되었음에 틀림없다.

▷「판과 피티스」_에드워드 칼버트

그리스 신화에 나오는 소나무에 관한 에피소드는 주로 사랑에 관한 이야기다. 목양신 판Pan의 구애를 받은 요정 피티스Pitys는 바람둥이로 알려진 판의 사랑을 거부하고 도망치다가 소나무로 모습을 바꾸었다. 진심으로 피티스를 사랑한 판은 피티스를 그리워하며, 자신의 머리를 소나무 가지로 장식하였다.

다른 이야기에 의하면, 피티스는 판과 동시에 북풍의 신 보레아스Boreas에게도 구혼을 받았다. 앞의 이야기와는 달리 피티스가 판을 선택하자 보레아스는 깊은 상처를 받는다. 어느 날, 피티스가 해변의 바위 위에 서있는데, 이 장면을 목격한 대지의 여신 가이아Gaia가 피티스를 불쌍하게 여겨 소나무로 변하게 한 것이다.

소나무가 된 피티스는 겨울에 북풍이 불면 눈물을 흘리는데, 이것이 바로 소나무 송진이라고 한다. 일설에 피티스가 변신한 소나무는 해변에서 나는 프랑스 해안소나무 *Pinus pinaster* 라고 한다.

● 〈판과 피티스〉
에드워드 칼버트(Edward Calvert)

◀ 소나무 pine
• 학명 : *Pinus*
• 원산지 : 세계 전역
• 꽃말 : 정절, 장수

▷ 「춤추는 마이나스」_폼페이 벽화

고래로부터 서양에서는 소나무를 생명의 나무로 여기고, 풍요와 부활 그리고 불사의 심볼로 삼는 전통이 있었다. 소나무는 고대 프리기아의 지모신 키벨레의 제식에 이용되었다고 전해진다. 주신 바카스와 그의 추종자반인반수의 산의 요정인 사티로스나 바카스의 여성 신도인 마이나스들이 벌이는 광란의 제의에서는 솔방울이 선단에 붙은 지팡이, 티르소스Thyrsos가 등장한다. 폼페이 벽화에서 발굴된 춤추는 마이나스의 조각을 자세히 보면 그녀의 왼손에는 선단에 솔방울이 붙은 티르소스를 쥐고 있다.

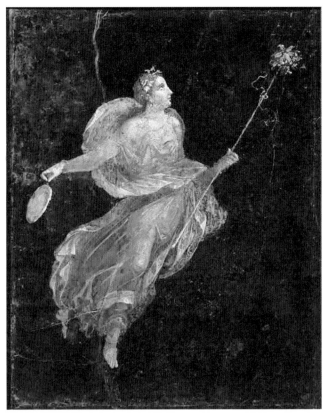

● 〈춤추는 마이나스〉
폼페이 벽화

참나무

▶ 「참나무가 있는 언덕 풍경」_야코프 판 라위스달

17세기 네덜란드의 풍경화가 야코프 판 라위스달Jacob Isaakszoon Van Ruisdael는 다른 네덜란드의 화가들이 오로지 운하, 강, 바다 등 물의 나라에 어울리는 풍경을 모티브를 취급한 데 대해, 오크나무를 소재로 그린 작품을 많이 그렸다. 평탄한 지형이 대부분을 차지하는 네덜란드에는 있을 법하지 않은 작은 구릉 위에 하늘을 향해 힘차게 뻗은 오크나무, 거대한 가지를 사방으로 뻗어 지면을 뒤덮은 오크나무, 오랜 생의 끝에서 가파르고 험준한 물의 여울에 마른 줄기를 드러낸 오크나무 등이 있다.

고전적인 세상의 고요함과 평온함의 반대편에서 변화의 다양함을 보여주고 있는 듯하다. 라위스달은 태어나고 죽으며 또 재생하는 자연의 큰 드라마를 묘사하려 한 것 같다는 생각이 든다. 그가 가진 이런 감정은 특별한 감정이 아니며, 사실 많은 유럽인이 서로 공유해온 것이다. 참나무는 기원전에는 성목으로 숭배를 받아, 제우스의 나무로 신성시되었다.

큰 오크나무는 높이가 40m에 달하고 둘레가 10m 정도 되며, 1,000년

이상의 수령을 자랑하는 것도 있다. 따라서 주위의 토지 변천이나, 거기에 사는 사람들의 삶을 오랫동안 자세히 보아왔을 것이다.

라위스달의 〈참나무가 있는 언덕 풍경〉에 보이는 오크나무는 키가 크고 줄기는 굽었으며, 수피는 벗겨지고, 수간은 갈색의 속껍질을 드러내고 있으며, 가지는 극단적으로 언밸런스하게 뻗어있다. 이 나무가 얼마나 큰지는 그루터기 주위에 앉아있는 여성의 크기와 비교해보면 금방 알 수 있다. 오른쪽에는 수확 시기를 맞이한 밀밭, 그 뒤에는 탑이 있는 건물, 왼쪽에는 언덕길로 이어지고 있다. 오크나무는 이 길로 다니는 사람들에게 어쩌면 휴식의 장소를 제공하는 것 같다.

토막상식

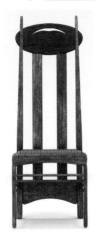

● **찰스 레니 매킨토시의 〈하이백 체어〉**
글래스고(Glasgow)에서 활약한 찰스 레니 매킨토시(Charles Rennie Mackintosh)는 인간의 삶을 토탈로 디자인하여 근대 디자인의 기초를 구축한 예술가로 이름이 높은데, 그의 대표작인 하이백 체어는 오크나무로 만들었다. 그가 활약한 영국은 오크를 신목으로 숭배한 켈트인의 최대 세력지였다. 그들의 사제는 드루이드라 불리었는데, 그것은 '오크나무를 아는 사람들'이라는 의미이다.

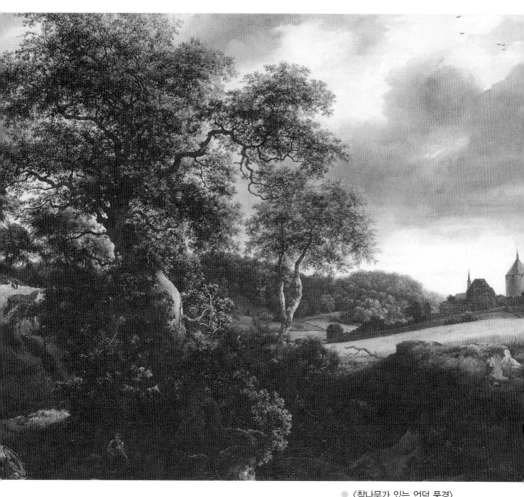

● 〈참나무가 있는 언덕 풍경〉
야코프 판 라위스달

▷ 「오크나무의 성모」 _줄리오 로마노, 라파엘 산치오

유럽이 기독교 시대가 되면서 오크나무는 생명의 나무, 구원의 나무, 그리스도의 십자가의 나무, 깊은 신앙을 표하는 나무 등으로 여겨졌다. 또 굳은 의지와 영원한 번영이라는 상징성까지 얻게 되었다.

줄리오 로마노Giulio Romano와 라파엘 산치오Raffaello Sanzio가 공동으로 그린 〈오크나무의 성모The Holy Family under an Oak Tree〉는 이러한 흐름 가운데 묘사된 작품 중 하나이다. 성모 마리아가 어린 그리스도를 요람에서 무릎에 안고 있다. 얼굴을 마주 보는 두 사람 옆에는 '하느님의 어린 양'이라 쓰여진 깃발을 든 어린 세례자 요한, 그리고 이 세 명과 조금 거리를 두고 배후에는 요셉이 이들을 지켜보고 있다. 그의 팔꿈치 아래에는 부서진 고대 건축물의 기둥이 있고, 왼쪽 뒤편 산에는 고사한 나무와 폐허로 변한 고대 풍의 터가 보인다. 그리고 저 멀리 푸른 하늘에는 상승하는 구름의 움직임이 있다. 그리스도의 도래가 이교 세계를 마감하고, 새로운 생명을 가져다준다는 의미이다. 성모 마리아의 배후에는 이 모든 것이 진행되어 가는 과정을 지켜보는 것처럼, 푸르고 무성한 오크나무가 우뚝 서 있다. 오크나무는 이교나 그리스도교를 불문하고, 오래전부터 신뢰를 받는 나무이다.

◁ **참나무** Oak
- 학명 : *Quercus*
- 원산지 : 북반구의 온대와 열대
- 꽃말 : 번영

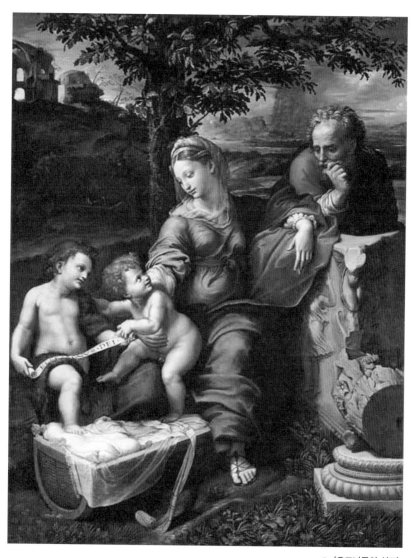

● 〈오크나무의 성모〉
줄리오 로마노, 라파엘 산치오

03

사이프러스

▷ 「키파리소스」_도메니키노

멋 옛날, 키오스 섬에 수사슴 한 마리가 있었다. 이 사슴은 멋진 뿔을 가지고 있었으며, 카르타이아의 님프들로부터 많은 사랑을 받았다. 그리고 전혀 인간을 무서워하지 않았으며, 특히 키오스에서 가장 미소년이라는 키파리소스와는 무척 친하게 지냈다.

어느 더운 여름날, 키파리소스는 아폴론과 창던지기를 하고 있었다. 그때 키파리소스는 이 사슴이 샘물을 마시러 가는 것을 보고, 산짐승으로 오인해서 창을 던져 명중시켰다. 사슴이 죽어가는 모습을 본 키파리소스는 비통해하며 자신도 사슴과 함께 죽어버리려고 했다.

이를 본 아폴론이 여러 가지 위로의 말을 전했지만, 소용이 없었다. 그리고 그는 계속된 슬픔으로 인해 피가 말라버리고, 머리카락도 거꾸로 서더니 굳어져서 나뭇가지처럼 보였다. 그의 신체는 점점 녹색으로 변하기 시작하더니, 마침내 사이프러스 나무로 변했다. 사이프러스cypress가 그리스어로 키파리소스cyparissos라 불리는 것도 이 때문이다.

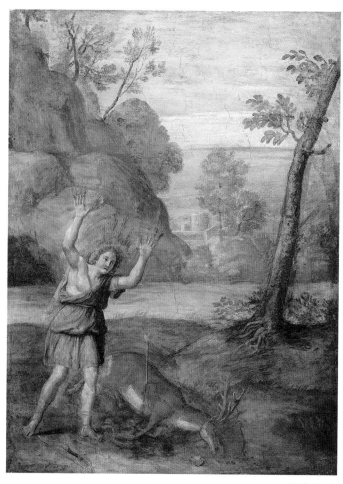

● 〈키파리소스〉
도메니키노

◀ 키파리소스의 머리와 양손에서
 사이프러스나무가 솟아나오고
 있다.

그리고 아폴론은 그에게 "슬픔에 잠긴 모든 사람의 친구가 되어다오."라고 말했다. 그 후로 사이프러스는 '슬픔의 나무'라 불리게 되었으며, 시어에서 죽음의 상징으로 사용되었다.

1616~1618년경에 제작된 도메니키노Domenichino의 〈키파리소스〉에는 죽은 사슴 옆에서 위로 올린 양손의 끝이 이미 사이프러스로 변해가는 키파리소스를 묘사하고 있다.

▷「죽음의 섬」_아르놀트 뵈클린

로마의 박물학자 플리니우스도 사이프러스를 저승 세계의 지배자 하데스로마 이름 플루토에게 봉헌된 나무라고 부르며 죽음과 결부시켰다. 이로 인해 사이프러스는 슬픔의 나무로 여겨졌으며, 순교자 혹은 사자의 곁에 심어지게 되었다. 그리스와 로마에서는 묘지 주변에 이 나무를 많이 심었다.

스위스의 화가 아르놀트 뵈클린Arnold Bocklin은 한 여성으로부터 주문을 받아 〈죽음의 섬Island of death〉을 제작했다. 그는 구상이 마음에 들어서, 이후 비슷한 스타일의 작품 5점을 차례로 그렸다. 그중의 한 점은 한 차례 화가를 지원한 적이 있는 회화애호가 아놀드 히틀러의 손에 넘어갔다. 어두운 하늘과 바다 사이에 떠 있는 인기척이 없는 바위섬에, 흰 조각상과 관을 실은 한 척의 작은 배가 다가가고 있다. 섬 양옆의 바위에 파여 있는 긴 무덤에 관을 매장하고 묘비를 세우기 위해서다. 그림을 주문한 사람은 '몽상'을 주제로 그리라고 지시를 했지만, 작품은 화상畫商에 의해 〈죽음의 섬〉이라 명명되어 현재에 이르렀다. 관, 묘비, 묘실에 더해서 검은색으로 솟은 사이프러스가 빚어낸 음울한 분위기가 이 새 제목을 자연스럽게 받아들이게 한 것이다.

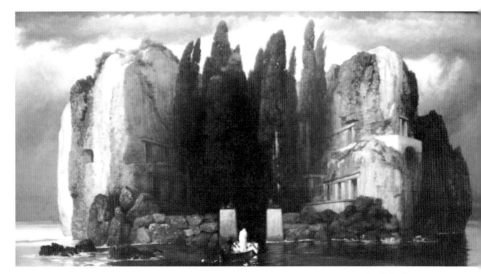

● 〈죽음의 섬〉
아르놀트 뵈클린

　사이프러스와 죽음은 1900년 정도의 시차를 두고 반향하고 있다. 실제로 사이프러스는 그리스·로마 시대 이후에도 죽음의 그림자가 항상 따라다녔다. 반종교개혁 우의화상집의 걸작, 세자르 리파Cesare Ripa의 도상학 Iconologia은 사이프러스를 '절망'의 상징물이라 하였다. 리파는 상像이 왼손에 들고 있는 '한번 베어지면 두 번 다시 자라지 않고, 싹이 나오지 않는' 사이프러스를 '자신의 내면에 있는 모든 덕의 씨앗과 모든 마음의 좋은 움직임이 사라지고 절망하는' 슬픔을 주는 자에 비유하였다.

▷ 「수태고지」 _레오나르도 다빈치

그리스도교에서는 사이프러스가 히말라야시다, 올리브나무, 종려나무와 함께 구세주의 십자가의 나무로 알려져 있다. 그러나 구세주의 십자가는 죽음을 상징하며, 죽음은 궁극적으로 부활로 연결된다.

사이프러스는 상록의 나무다. 여기서 사이프러스는 생명과 풍요의 심볼이고, 그리스도교에서는 사후에 부활하는 그리스도를 구세주로 받드는 낙원에 나는 나무이자 불사의 상징이다. 비너스에게 사이프러스가 봉헌되고, 성모마리아가 시온예루살렘에 있는 지방의 역사적 명칭의 사이프러스라 불리고, 그리스도교도의 석관이 사이프러스 문양으로 장식되고, 관 자체를 사이프러스 목재로 만드는 것도 그 때문이다.

2005년 4월 8일 교황 요한 바오로 2세가 로마의 성베드로 성당의 묘실에 매장되었는데, 그의 유체는 사이프러스관에 넣어졌다고 한다. 그 외에도, 생과 사의 양쪽에 걸쳐있는 사이프러스의 상징성이 의식되는 작품의 예로는 레오나르도 다빈치의 〈수태고지〉, 프라 안젤리코Fra Angelico의 〈성 코스마스와 다미안 형제의 참수〉, 반 에이크Van Eyck의 〈어린양의 신비〉, 루카스 크라나흐Lucas Cranach의 〈낙원〉 등 하나하나 셀 수 없을 정도이다.

레오나르도 다빈치Leonardo da Vinci의 초기 작품 중 하나인 〈수태고지〉는 피렌체의 산 바르톨로메오 수도회의 교단화로서 그려진 것이다. 대천사 가브리엘이 성모의 집을 찾아가서 그녀가 성령으로 아이를 잉태하였음을 알리는 누가복음 1장 26~38절에 나오는 수태고지의 순간이다.

이때 가브리엘이 마리아에게 건넨 첫 마디, "은혜를 받은 자여, 평안할지어다. 주께서 너와 함께 하시도다"를 그림에 쓰거나 백합, 흰 수건 등을 그려 넣어 마리아의 순결을 상징적으로 보여주기도 한다. 가로로 긴 화면의 배경에 사이프러스가 그려져 있다.

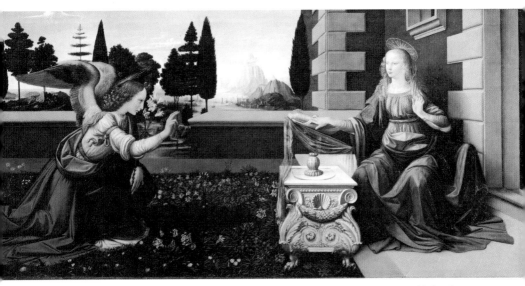

▷「성 코스마스와 다미안 형제의 참수」_프라 안젤리코

의사들의 수호성인인 코스마스와 다미안은 쌍둥이 형제로서 모두 의사였
다. 두 사람은 뛰어난 의술로 존경을 받았으며, 더구나 가난한 병자들을 무
료로 치료해 주어 더 존경을 받았다. 암에 걸린 어떤 백인의 다리를 절단하
고, 그 자리에 이미 죽은 어떤 흑인의 다리를 붙여 온전하게 만들었다는 기
록이 전해질 정도로 뛰어난 의술을 지녔다고 한다.

그러나 두 사람은 기독교를 받아들였다는 죄목으로 체포되어 수많은 고통을 받았다. 먼저 시리아의 바다에 고기밥이 되도록 던져졌다. 하지만 천사들의 나타나 그들을 구원해 주었다. 다음에는 장작더미의 불 속에 던져졌다. 그러나 불길이 사형집행인들 쪽으로 방향을 바꾸는 바람에 사형집행들만 화상을 입었을 뿐, 두 사람은 하나도 상처를 입지 않았다. 돌로 쳐서 죽이도록 했으나 돌이 던진 사람에게 되돌아가는 바람에 살아났다. 마침내 두 사람은 목이 잘리는 참수형에 처해졌다.

프라 안젤리코Fra Angelico의 〈성 코스마스와 다미안 형제의 참수〉에서는 코스마스와 다미안은 쌍둥이 형제가 사형을 당하는 장면을 묘사하였다. 배경에는 검은 사이프러스 나무가 길게 하늘을 향해 뻗어 있어, 마치 저승 세계의 지배자 하데스가 지켜보는 듯하다.

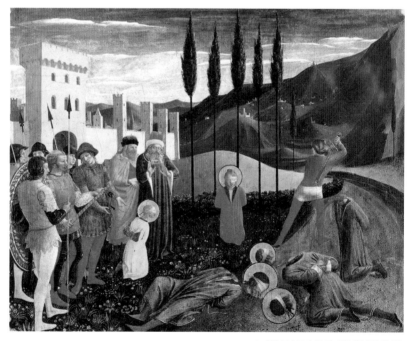

● 〈성 코스마스와 다미안 형제의 참수〉
프라 안젤리코

▷ 「노란 밀밭과 사이프러스」_빈센트 반 고흐

사이프러스 하면 생각나는 화가가 빈센트 반 고흐Vincent van Gogh이다. 1889년 6월, 그는 동생 테오에게 다음과 같은 편지를 써서 보냈다.

> "사이프러스 나무는 항상 내 마음을 사로잡는다. 나는 그것을 소재로 '해바라기' 같은 그림을 그리고 싶다. 사이프러스 나무를 바라보다 보면, 이제껏 그것을 다룬 그림이 없다는 사실이 놀라울 정도다. 사이프러스 나무는 이집트의 오벨리스크처럼 아름다운 선과 균형을 가졌다. 그 푸름에는 그 무엇도 따를 수 없는 깊이가 있다. 태양이 내리쬐는 풍경 속에 자리 잡은 하나의 점, 그런데 이것이 바로 가장 흥미로운 검은 색조 중 하나다. 내가 원하는 것을 정확히 표현해 내기란 참 어렵구나…"

이 글을 보면, 사이프러스의 형상과 색이 특히 그의 조형적 관심을 자극한 것으로 보인다. 그러나 자기 그림에 일관되게 흐르는 강한 종교적 사고와 함께, 자기 구제를 안에 넣고 둘레를 모두 색칠한 반 고흐의 화력을 생각하면, 그가 그린 사이프러스가 과거부터 종교적 상징성을 전부 초월했다고 하기는 말하기 어렵다. 예를 들면 아를르에서 발작한 후, 1889년 5월에 산레미로 옮겨 입원하고 일 개월 후에 병원 창에 〈노란 밀밭과 사이프러스〉를 그렸다. 이 그림에는 소용돌이치는 하늘 아래, 억누르기 어려운 흘러넘치는 생과 홀로 우뚝 선 죽음이 풍요와 부활을 연상시키는 밀밭과 사이프러스에 혼재되어 있다는 느낌이 든다.

여기는 죽음의 섬도 아니고, 그렇다고 낙원도 아니다. 고흐의 사이프러스는 생과 사가 서로 관류하는 경계점에 서있는 것으로 밖에 생각할 수 없다.

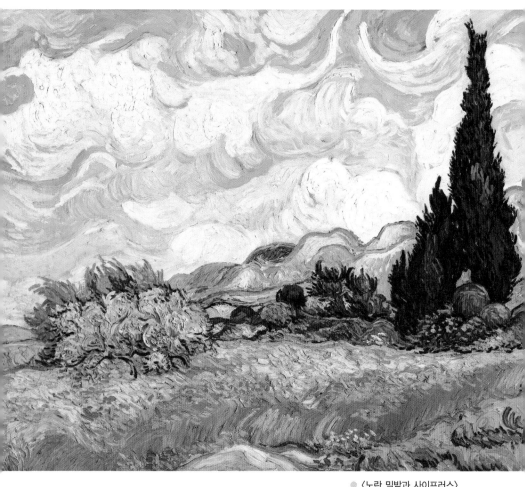

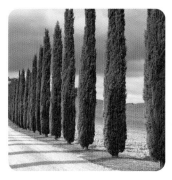

◀ **사이프러스** cypress
- **학명** : *Cupressus sempervirens*
- **원산지** : 아프가니스탄, 이란, 지중해
- **꽃말** : 죽음, 애도, 절망

포플러

▷ 「미델하르니스의 가로수 길」 _마인데르트 호베마

카렌다 그림에 풍경이 아름다운 명소가 등장하는 경우가 많다. 카렌다 그림은 매일 보기 때문에 누구나 마음 편해지고, 싫증 나지 않아야 한다는 것이 선택의 기준이라고 한다. 서양회화로는 클로드 모네Claude Monet나 오귀스트 르누아르Pierre-Auguste Renoir의 작품이 종종 사용된다. 이것은 인상파를 좋아하는 일반인들의 성향이 반영된 것으로 보인다.

이러한 카렌다 그림으로 17세기 네덜란드의 화가 마인데르트 호베마Meindert Hobbema의 〈미델하르니스의 가로수 길〉도 자주 등장한다. 호베마라는 화가의 이름은 그다지 알려지지 않았다. 그는 열다섯 살에 풍경 화가인 야코프 판 라위스딜Jacob van Ruisdeal의 견습생으로 화가의 길에 들어섰다.

이 작품은 화면 중앙으로 지평선을 향해 곧게 뻗은 시골길이 이어진다. 그 양측에는 가늘고 약하게 자란 키가 큰 포플러가 나란히 서 있다. 이 풍경화는 가로수를 활용하여 투시 원근법의 시각적 효과와 소실점을 해설하는 그림처럼 보인다. 이 그림은 17세기 이래 거의 변하지 않은 실제 풍경을 정

확하게 그려내고 있다. 그림 속에는 어깨에 총을 멘 남자와 그 뒤를 따라 한 마리의 개가 걸어온다. 반면 그 외의 다른 인물과 사물들은 시야에서 멀어지고 있다. 전경의 양측이 조금 어둡게 채색되어 있어서, 보는 이의 시선은 저절로 그 한 가운데 길을 깊숙이 더듬어가고, 묘사된 풍경의 추억 속으로 들어가면 지평선 상에 있는 마을에 도착하게 된다.

전경의 포플러와 깊숙한 곳의 포플러의 키가 많이 차이가 나기 때문에, 한층 더 높은 탑이 있는 교회의 마을까지는 눈에 보이는 것 이상의 거리감이 느껴진다. 손에 잡히지 않는 대자연과 인간이 철저하게 길들여 놓은 도시풍경의 중간 지점에 있는 전원풍경에는 적당한 안심감과 해방감이 있다.

이 작품은 어느 한적한 찻집에 앉아 가벼운 기분으로 가보고 싶다는 몽상에 젖게 하는 전원풍경이다. 카렌다 기획자는 이런 분위기 때문에 이 그림을 선택한 것인지도 모른다. 호베마가 태어나고 산 네덜란드를 이르는 말에 '세계는 신이 창조했지만, 네덜란드는 네덜란드 사람이 만들었다' 라는 것이 있다.

호베마가 그린 것도 네덜란드인이 스스로 배수하고 가꾸어온 토지, 즉 간척지의 풍경이다. 길은 똑바르게 뻗어있고 나무는 손으로 심었으며, 정연한 구획이 서로 이웃해서 계속된다. 〈미델하르니스의 가로수 길〉은 네덜란드의 이르는 곳마다 볼 수 있는 진형적인 인공풍경이다. 그렇기 때문에 호베마의 그림은 간단하고 단순한 풍경에 끝나지 않고, 네덜란드의 상징이 될 수 있다. 자신들이 만든 토지와 국가에 대한 한없는 자랑이라 할 수 있다.

포플러의 어원은 라틴어 인민포풀루스, populus이다. 호베마가 느릅나무도 보리수나무도 아닌 포플러 가로수길이 있는 풍경을 주제로 선택한 것은 우연일지 모르지만, 이와 연관 지어 보면 적절한 것으로 여겨진다. 단 그런 애국적인 감정은 기분 좋은 풍경 속에 멋지게 녹아서 보는 이의 시선을 결코 방해하지는 않는다.

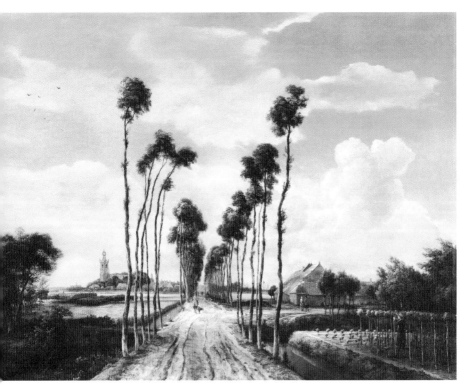

●〈미델하르니스의 가로수 길〉
마인데르트 호베마

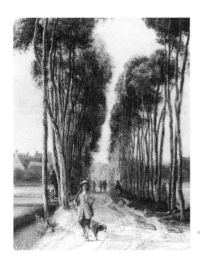

◀ 총을 멘 남자와 개 한 마리가
걸어오고 있는 부분

● **루카스 가족의 버지널** virginal

버지널 악기 본체 제작에는 송재와 함께 포플러 재가 사용된 것이 많다고 한다. 17세기 벨기에의 안트베르펜 공방을 구성한 건반악기 제조자 루카스 일족도 포플러 재를 사용하였다. 명기로 명성이 높은 루카스의 건반악기는 마블 모양이나 해마(海馬) 모양을 트레이드 마크로 하고 있다.

◀ **포플러** poplar
- 학명 : *Populus*
- 원산지 : 북아메리카
- 꽃말 : 비탄, 애석

05
명화로 보는
꽃과 나무 이야기

노간주나무

▷ 「젊은 공주의 초상화」 _피사넬로

피사넬로Pisanello는 르네상스 시대에 이탈리아 실세들의 얼굴을 기념비적으로 새겨 넣은 메달 제작자로 유명하다. 그가 그린 그림 속의 공주는 에스테 가문의 여인으로 추정되는데, 그것은 그녀의 왼팔 바로 뒷부분에 수놓은 꽃병이 이 가문의 상징이기 때문이다. 가슴 위쪽에 수놓은 노간주나무는 배경에도 등장한다. 노간주나무는 이탈리아어로 지네프로ginepro라고 하는데, 그녀의 이름 지네브라를 연상시킨다. 따라서 여인의 정체를 지네브라 데스테Ginevra d'Este로 추정하지만 정확하지는 않다.

그림에서 민망할 정도로 훤한 이마는 당시 여성들 사이의 유행이었다. 또 르네상스 초기의 초상화라 그런지, 인체 균형도 맞지 않다. 그럼에도 불구하고 이 그림이 유명한 것은 최초로 그린 '여인'의 측면 초상화라고 평가되기 때문이다. 그러나 이런 미술사적 의미보다는 초상화에 감춰진 애절한 사연과 수수께끼가 이 그림을 더 유명하게 만든 것은 아닐까?

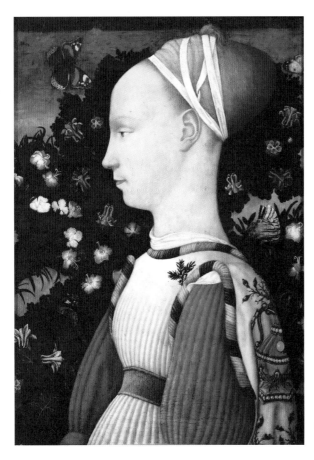

● 〈젊은 공주의 초상화〉
피사넬로

◀ 노간주나무 juniper tree
• 학명 : *Juniperus rigida*
• 원산지 : 한국, 중국, 일본, 러시아
• 꽃말 : 보호

▲ 모델의 왼쪽 가슴 위쪽에 수놓인
노간주나무

월계수

▷ 「아폴론과 다프네」 _조반니 바티스타 티에폴로

아폴론은 활·예언·음악·의술의 신으로 이상적인 모습을 갖춘 청년
이었다. 아폴론이 파이톤을 물리친 뒤, 에로스가 활을 가지고 노는 것을
보고 전쟁 때나 쓰는 무기인 활을 가지고 놀면 안된다고 그를 무시하였다.
이에 에로스는 사랑의 감정을 일으키는 금으로 된 끝이 뾰족한 화살은 아
폴론에게, 그것을 거부하는 납으로 된 끝이 무딘 화살은 님프 다프네를 향
해 쏘았다.

그러자 곧 아폴론은 다프네를 사랑하게 되었지만, 다프네는 사랑은 물론
이고 연애조차 생각하기 싫어하게 되었다. 사랑에 불이 붙은 아폴론은 계속
해서 그녀를 쫓아다녔다. 도망가던 다프네는 점점 힘이 약해져서, 마침내
쓰러지고 말았다. 쓰러진 그녀는 강의 신인 아버지 페네이오스에게 자신의
모습을 바꿔달라고 간청하자, 아버지는 딸의 소원을 들어주었다.

이윽고 그녀의 손발은 딱딱하게 굳어져 갔으며, 가슴은 부드러운 나무껍
질로 덮이기 시작했다. 그리고 머리카락은 나뭇잎이 되고, 팔은 나뭇가지,

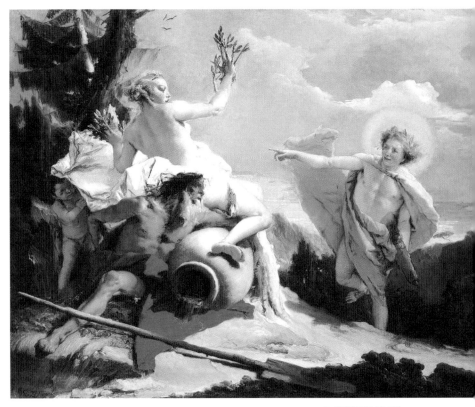

● 〈아폴론과 다프네〉
지오반니 바티스타 티에폴로

◀ 아폴론에게 쫓기던 다프네는
마침내 월계수나무로 변하기
시작한다.

다리는 뿌리가 되어 땅속에 단단하게 박혀버렸다. 그리고 마침내 월계수나무로 변했다.

아폴론은 완벽하게 남성미를 구현한 이상적인 외모의 신이었기 때문에 큐피드가 납 화살을 쏘아 맞춘 장난을 하지 않았다면, 다프네는 아폴론의 사랑을 받아들였을지도 모른다. 어찌 되었든 이후 월계수는 아폴론에게 봉헌되고, 그 잎으로 만든 관으로 아폴론의 머리를 장식하게 되었다.

여러 화가가 이 이야기를 소재로 그림과 조각 작품을 남겼다. 조반니 바티스타 티에폴로Giovanni Battista Tiepolo의 〈아폴론과 다프네〉도 그중 하나다. 그림에서 아폴론이 급하게 다프네를 좇아오지만, 그녀의 손가락에서는 벌써 월계수 가지가 생겨나고 있다.

◀ **월계수** laurel
• **학명** : *Laurus nobilis*
• **원산지** : 지중해 연안
• **꽃말** : 명예, 승리, 영광, 나는 죽어서 모습을 변합니다

▷ 「아폴론과 파르나소스의 여신들」_라파엘로 산티

아폴론은 인간의 열정적인 측면을 구현하는 디오니소스와는 대조적으로 인간의 이성적인 측면을 대표하는 예술의 신으로, 파르나소스Parnassos 산에서 시와 음악의 여신 무사뮤즈들 9인을 담당하고 있다. 이러한 연유로 인해 시가나 음악에 뛰어난 자에게 아폴론의 상징인 월계관을 수여하게 된 것이다.

라파엘로 산티Raffaello Santi가 그린 〈아폴론과 파르나소스의 여신들〉에서도 그런 모습을 엿볼 수 있다. 이 작품은 〈성체의 논의〉, 〈아테네의 학당〉과 함께 바티칸의 '서명의 방'을 장식하는 프레스코화 대작이다.

그림의 한가운데 솟아있는 파르나소스산은 고래로부터, 아폴론과 무사들이 살던 곳이다. 라파엘로는 산정에서 아폴론을 중심으로 리라 다 브라치오 lira da braccio를 연주하는 여신들이 모여 있는 모습을 묘사하고 있다.

아폴론 바로 왼쪽에 흰옷을 입고 오른손에 악기를 들고 앉아있는 서사시의 여신 카리오페, 그 뒤쪽에는 좌에서 가면을 가슴에 늘어뜨린 희극의 여신 타레이아, 역사의 여신 클레이오, 음악과 서사시의 여신 에우테르페가 있다. 아폴론 바로 오른쪽에는 리라를 무릎에 놓고 앉아 있는 서정시와 연애시의 여신 에라토, 그 우측에는 등을 보이고 서 있는 천문학의 여신 우라니아, 그 뒤쪽에는 좌에서 영웅 찬가의 폴리무니아, 가면을 손에 들고 있는 비극의 메르포메네, 춤과 노래의 테르프시코레가 있다.

그리고 양옆에는 무사들에게 영감을 주어 영예로운 작품을 창작하게 한 뛰어난 예술가들 페트라루카, 사포, 단테, 호메로스, 호라티우스, 오비디우스 등 18명의 쟁쟁한 시인, 예술가들이 한곳에 모두 모여 있다.

월계수는 마치 예술의 스타팀이 출연하는 장면의 배경으로 등장하며, 아폴론과 시인들의 머리에 월계관으로 씌워있다. 그들은 영광의 상징으로 아

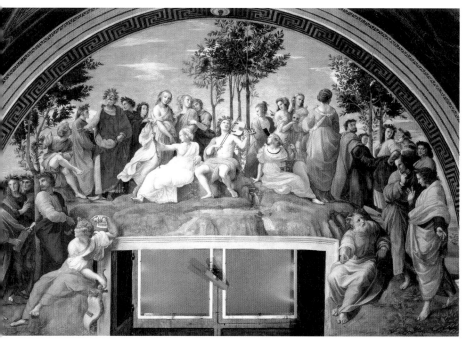

● 〈아폴론과 파르나소스의 여신들〉
라파엘로 산티

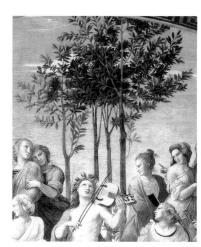

▲ 아폴론과 월계수 부분

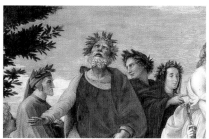

▲ 단테, 호메로스 등이 그려진 부분

폴론으로부터 월계관을 수여받은 것이다.

이로 인해 월계관은 '영예로운 자'라는 의미를 가지게 되었으며, 상대할
자가 없는 승자를 의미하기도 한다. 또 승리의 상징이 되어 승자의 머리를
장식하게 되었다. 이 때문에 월계관은 로마 황제가 썼으며, 올림픽 경기의
우승자에게도 수여하였다.

토막상식

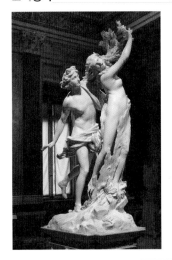

● 〈아폴론과 다프네〉 지안 로렌조 베르니니
17세기 이탈리아의 지안 로렌조 베르니니(Gian Lorenzo
Bernini)의 조각 작품. 다프네는 뒤따라오는 아폴론을 몸을 비
틀어서 피하려고 하지만, 손끝도 다리 끝도 이미 월계수로 변해
있다.

매화나무

▷ 「일본 취미 · 나무」 _빈센트 반 고흐, 「가메이도의 매화정원」 _우타가와 히로시게

해바라기의 화가 빈센트 반 고흐Vincent van Gogh는 일본 미술에 매우 관심이 많았다. 특히 그는 일본 판화의 거장 우타가와 히로시게歌川廣重의 판화작품 〈가메이도의 매화정원龜戶梅屋鋪〉을 거의 흡사하게 재구성하여, 판화의 비례에 따라 유화로 재현하였다.

한자를 알지 못한 고흐는 서툰 글씨이긴 하지만, 무리 없이 읽을 정도로 캔버스 양쪽의 남은 공간에 〈新吉原筆大丁目屋木 신길원필대정옥목, 〈大黑屋錦木江戸町一丁目 대흑옥금목강호정일정목〉이라 정성껏 그려 넣었다쓴 것이 아니라. 이 두 문구는 히로시게의 〈가메이도의 매화정원〉에 쓰여 있는 것은 아니고, 다른 부세화浮世畵에서 취해서 붙인 것이다.

그리고 그는 동생 테오에게 이런 편지를 보냈다.

"일본 작가들의 작품을 지배하는 그 극도의 명쾌함을 보면 그들이 부럽게 느껴진다. (···) 그들은 조끼의 단추를 채우는 것만큼이나 수월하게, 잘 고른 몇 개의 선만으로 형태를 그려낸다."

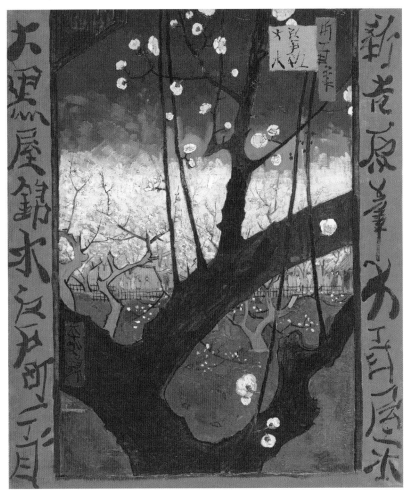

● 〈일본 취미 · 나무〉
빈센트 반 고흐

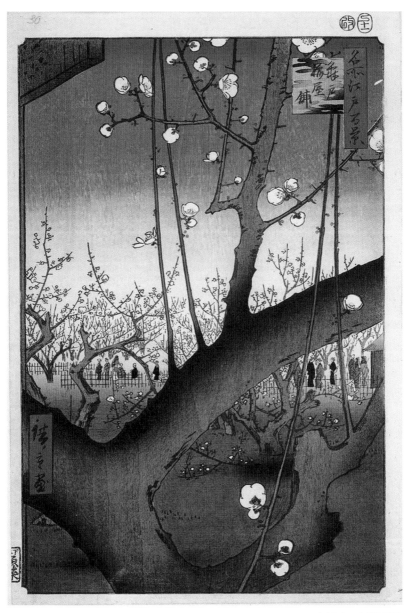

● 〈가메이도의 매화정원〉
우타가와 히로시게

두 그림을 비교해보면, 전경의 매화 줄기는 원본에서는 조금 푸른색을 띤 회색인데 비해, 고흐의 그림에는 짙은 갈색으로 바뀌었다. 또 히로시게의 그림에서는 미묘한 음영의 그라디에이션이지만, 고흐는 이것을 장식적인 농담으로 단순화하여 표현하였다. 지면의 녹색 전경이 후경으로 갈수록 점점 옅은 녹색으로 변해가는 것은, 고흐에서는 짙은 녹색과 옅은 녹색의 함께 사용하는 것으로 바뀌었다. 또 점차 짙어져 가는 하늘의 붉은색은 진하게 칠해져 있어서, 하늘이라는 현실감이 전혀 남아 있지 않다. 피기 시작한 매화는 만개해 있고, 매원梅園은 그야말로 불타는 것처럼 보인다.

서양 화법을 배웠으나 그것을 다른 어디에도 없는 독자적인 구도에 정리해 넣은 히로시게, 그리고 일본의 부세화를 연구해서 자신의 속박이 된 서양의 전통에서 빠져나오려 한 고흐.

두 사람 모두 멀리서 온 문화를 지렛대로 자신의 양식을 찾아내기 위한 시도를 하고 있다. 꽃이 피기 시작할 때의 매화처럼, 근대 예술의 봄이 매화를 사이에 두고 두 명의 화가의 붓에서 표현되었다.

◀ **매화나무** plum blossom
• 학명 : *Prunus mume*
• 원산지 : 중국
• 꽃말 : 충실, 고격, 기품

▷「매화서옥도」_조희룡

　매화는 봄이 오기 훨씬 전부터 차가운 눈 속에서 꽃봉오리를 피우고 맑은 향기를 내뿜는다. 눈보라 속에 속기俗氣를 다 털어내고 고고하게 핀 모습에서 순수와 결백의 얼을 볼 수 있다. 매화의 이와 같은 자태는 선비의 곧은 지조에 즐겨 비유되었다. 또 난초, 국화, 대나무와 더불어 사군자 중 하나로 고결한 선비정신을 상징하며, 소나무, 대나무와 더불어 세한삼우歲寒三友로 일컬어진다.

　조선 후기의 중인 화가 조희룡趙熙龍은 시·글씨·그림에 모두 뛰어난 재주를 보였는데, 글씨는 추사체를 본받았고 그림은 매화와 난초를 특히 많이 그렸다. 그는 매화를 매우 사랑하여, 〈매화서옥도梅花書屋圖〉를 비롯하여 다수의 〈매화도〉를 남기는 등 매화를 소재로 한 그림을 많이 그렸다. 그에게 있어서 매화는 특별한 의미를 지녔던 듯하다. 그의 자서전적 저술《석우망년록石友忘年錄》을 보면, 매화를 좋아하여 매화 병풍을 그려 침소 주위에 두르고 거처에 '매화백영루梅花百詠樓'라고 쓴 편액을 걸었다고 한다. 또《해외난묵海外蘭墨》에서는 귀양 갔을 때도 날마다 매화 그림을 두어 장 그리며 울적한 마음을 달랬다고 한다.

　그는 매화와 관련된 그림도 많이 남겼는데, 〈매화서옥도〉는 봄날 산속에 매화가 핀 풍경을 그린 작품으로 그의 대표작이라 할 수 있다. 이 작품은 조희룡의 매화벽梅花癖을 반영하듯, 어느 봄날 흐드러지게 만발한 매화로 둘러싸인 서옥에 앉아 있는 선비의 모습을 표현하고 있다. 어스름한 저녁 매화나무 가지 위에 매화 꽃송이가 눈발에 날리듯 난만하게 피어 있다. 그리고 작은 서옥엔 한 선비가 앉아 병에 꽂힌 일지매一枝梅를 응시하고 있다. 중국 송나라의 임포林逋가 매화를 아내로 삼고 학을 자식으로 삼아梅妻鶴子, 평생을 청빈하게 살았다는 고사를 떠올리게 한다.

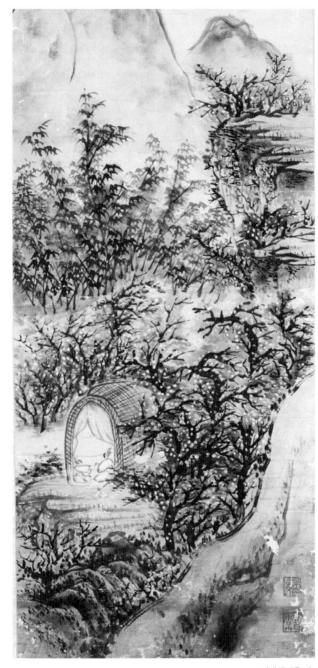

동백나무

▷ 「탄생일의 테이블」, 「소녀와 화병의 꽃」 _페르디난드 게오르그 발트뮐러

추운 겨울, 차가운 바람 속에서도 아랑곳하지 않고 아름다운 자태를 뽐내는 동백꽃. 흰색, 분홍색, 빨간색, 그리고 홑꽃, 겹꽃 등 여러 가지 색과 모양으로 겨울을 빛낸다. 일상생활 속에서 몇 송이의 동백꽃이 꽃꽂이로 이용되는 경우는 흔히 보이지만, 한 송이 또는 몇 송이의 화려한 꽃다발로 된 동백꽃은 좀처럼 볼 수 없다.

그래서 오스트리아 화가 페르디난드 게오르그 발트뮐러Ferdinand Georg Waldmuller의 〈탄생일의 테이블〉은 의외로 유니크한 풍경으로 느껴진다. 수선화나 튤립, 장미도 꽂혀있지만, 동백꽃이 생일을 축하하는 꽃다발의 주역을 담당하고 있기 때문이다. 3명의 여성 조각상이 받들고 있는 중앙의 장식적 앨러배스터alabaster, 雪花石膏 바구니도 화면 좌측의 은제 화병도, 우측의 은제 고블릿goblet, 유리나 금속으로 된 포도주잔 주위도 모두 화려한 동백꽃으로 장식되어 있다. 어두운 배경이 동백꽃의 견실한 모습과 조금 딱딱해 보이는 광택 나는 잎을 한층 더 시원하고 두드러지게 보여준다. 19세기 중반

● 〈탄생일의 테이블〉
페르디난드 게오르그 발트뮐러

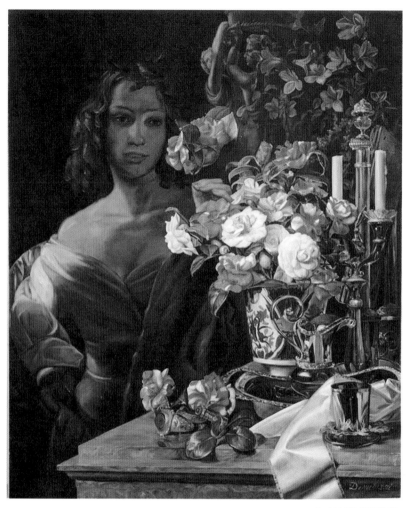

● 〈소녀와 화병의 꽃〉
페르디난드 게오르그 발트뮐러

의 신고전주의 양식의 진수를 보는 듯하다. 발트뮐러는 원래 풍경화나 초상화로 평판을 얻은 화가이다. 꽃을 그린 그림은 그리 많지 않은데, 그중에는 〈소녀와 화병의 꽃〉과 같이 동백꽃을 주제로 한 그림도 있다. 동백꽃 꽃다발을 그린 화가가 그다지 많지 않기 때문에, 이 동백꽃 취향은 조금 생소한 느낌이 든다. 그러나 당시 유럽의 상황을 고려해보면, 발트뮐러의 선택이 반드시 엉뚱한 것은 아니라는 것을 알 수 있다.

▷ 「춘희」 (포스터), 「지스몽다」 (포스터) _알폰스 무하

동백나무의 학명은 카멜리아 야포니카Camellia japonica인데, 이는 동백나무가 동양에서 전래한 이국적인 나무라는 뜻이다. 유럽에서 이 꽃이 최초로 언급된 것은 17세기 말이지만, 실제로 꽃을 가져온 것은 40년 정도 후인 1739년이다. 보헤미아의 선교사이자 식물학자였던 게오르그 조셉 카멜Georg Joseph Kamel이 가지고 왔다고 전해진다. 동백의 속명과 영어 이름은 이 인물에서 유래된 것이다.

그때부터 동백은 유럽에서 절대적인 인기를 구가하게 되었다. 1808년에는 네덜란드인이 나폴레옹의 아내인 조세핀에게 헌상하여, 그녀의 정원 컬렉션에 더해졌다고 한다. 그가 네덜란드인이라는 것으로 봐서, 당시 그들이 일본 나가사끼長崎에 문을 연 상관商館을 통해 동백을 가져온 것으로 추측된다.

1848년에는 프랑스의 작가 알렉산더 뒤마 피스가 동백꽃을 좋아하는 창부 마르그리트 고티에가 주인공으로 나오는 〈춘희〉를 써서 이것이 연극과 오페라의 〈라트라비아타La Traviata〉로 만들어지면서 동백꽃은 최고로 인기 있는 꽃이 되었다. 당시에 많은 여성은 무도회용 드레스에 동백꽃을 달고 왈츠를 추었으며, 동백꽃으로 장식한 모자를 쓰고 외출했다고 한다.

알폰스 무하Alfons Mucha가 여배우 사라 베르나르Sarah Bernhardt를 위해 제작한 극장용 포스터 〈춘희〉에서는 동백꽃을 둘러싸고 유럽에서 회자되는 이야기가 전해진다. 1888년 파리에 온 보헤미아 출신의 알폰스 무하는 1894년 말, 우연한 기회에 행운을 잡게 된다. 크리스마스 휴가로 인기가 있던 삽화 화가가 모두 파리를 떠나있을 때, 휴가를 가지 못하고 대도시에 머물러 있던 무하에게 사라 베르나르 주연의 연극 〈지스몽다Gismonda〉의 포스터 제작 주문이 들어온 것이다.

세로로 긴 장식적 화면에 날씬하고 가는 몸매의 여성을 삽입한 이 포스터는 다음 해 1월 말부터 팔리기 시작하여, 총 8,000장이 인쇄될 정도로 호평을 받았다. 그리고 이후 6년간 사라 주연의 〈지스몽다〉의 포스터 스타일로 자리매김하게 되었다.

〈춘희〉의 포스터도 이와 같은 스타일로 제작되었다. 상하에 독특한 글자체로 표제와 극장 명을 쓰고, 중앙에 흰옷을 입고 귀에 흰 동백꽃을 곁들인 여자가 서 있는 모습이다. 그녀의 머리 주변은 성인을 연상하게 하는 타원 모양의 곡선을 둘렀다.

그리고 왼쪽 아래에 누군가가 흰 손으로 겹꽃의 흰 동백꽃 가지를 내밀고 있다. 고급 창녀였던 '춘희', 마르그리트 고티에는 젊은 귀족 아르망 뒤발의 구애를 받아들여, 그때까지의 사치스러운 생활을 끝낸다. 그러나 아르망의 아버지가 자식을 포기하라고 설득하는 바람에, 고티에는 아무 말 없이 그를 떠난다. 폐결핵에 걸린 고티에는 아르망의 오해가 풀리지 않은 채로 고독하게 죽는다.

짙은 화장을 하고 몸을 파는 일상을 포기하고, 진실한 사랑을 위해 살려고 몸부림치다 죽은 그녀의 순애와 불행이 흰색 드레스와 흰색 동백꽃에 겹쳐진다.

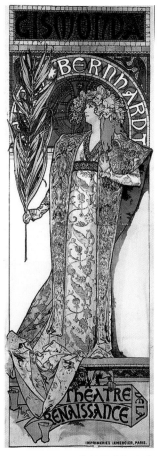

● 〈지스몽다〉(포스터)
알폰스 무하

● 〈춘희〉(포스터)
알폰스 무하

◀ 동백나무 camellia
• 학명 : *Camellia japonica*
• 원산지 : 한국, 일본, 중국
• 꽃말 : 신중, 기다림, 고결한 사랑

장 미

▷ 크레타섬 크로노스 가에서 출토된 프레스코화 파편

장미에 관한 유럽에서의 기록은 기원전 2,000~3,000년대까지 거슬러 올라간다. 아카드Akkad 왕조의 왕이 그레이프프루트, 석류 그리고 장미를 가지고 왔다고 기록한 문서가 발견되었다. 한편 장미가 묘사된 가장 오래된 그림은 크레타섬 크로노스 가에서 출토된 프레스코 화편 기원전 1,500년대을 들 수 있다. 파란 새와 그 옆의 높은 바위에서 아래를 향해 핀 그리고 위쪽의 가지를 뻗은 관목이, 잎이나 꽃의 형상으로 보아 장미가 틀림없다. 종류는 지중해지방에 많이 생육하는 다마스크 장미damask rose 혹은 로사 가리카 rosa gallica로 추측된다.

우리 주변에 있으면서 고상하고 화려한 분위기를 풍기는 장미는 향기 도 달콤하고 매력적이다. 그럼에도 불구하고 줄기에는 예쁜 꽃에 어울리 지 않는 날카로운 가시가 있다. 상반되는 이 두 가지 성격의 공존이 보는 사람들의 장난기를 자극한 것은 아닐까? 장미는 예나 지금이나 때로는 상징체계에 편입되고, 때로는 현실에서 장식에 이용되고, 때로는 손님 접

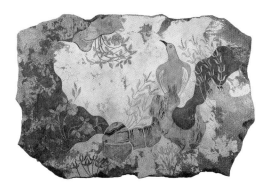

● 크레타섬의 프레스코화 파편

대에 쓰이고, 때로는 화병에 꽂히는 등 생활 속에서 다양하게 활용되고
있다.

▷「로마 황제 헬라가발루스의 연회」_로렌스 앨마 태디마

장미는 유럽에서 다른 어떤 꽃보다도 사람들의 높은 관심을 끌고 있다고
해도 좋다. 로마 황제 헬라가발루스Heliogabalus는 장미를 잔뜩 모아서 연회
를 개최했다. 14세에 왕위에 올라 19세에 끔찍한 죽음을 맞이할 때까지, 그
는 짧은 생애를 사치와 방종으로 일관하다가 삶을 마감했다. 몹시 두껍고
강렬한 화장, 도를 넘는 호화로운 옷차림, 이상한 성적 기호 등 그의 생각과
행동은 어디까지나 바른길을 벗어난 것이었다.

로렌스 앨마 태디마Lawrence Alma Tadema의 〈로마 황제 헬라가발루스의
연회〉는 이 화려한 축제의 한 장면을 그리고 있다. 이 작품에서 장미가 주
제일 정도로 화면은 온통 장미로 뒤덮여 있고, 사람들은 장미에 취하고 술
에 취해 있다. 왼쪽 상단의 여인은 아울로스라는 피리와 비슷한 악기를 불
며 흥을 돋우고 있다. 식탁 왼쪽에서 두 번째에 황제 헬라가발루스가 앉아

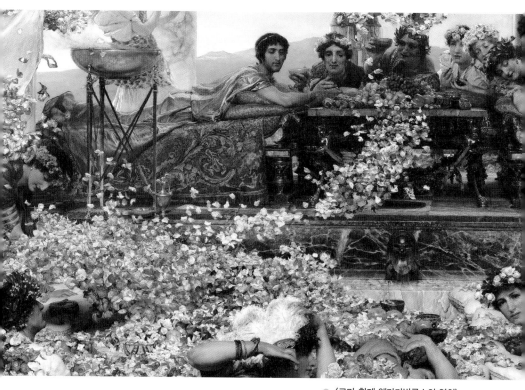

● 〈로마 황제 엘라가발루스의 연회〉
로렌스 앨마 태디마

있고, 그 뒤에 술과 축제의 신 바쿠스가 자신을 상징하는 표범과 함께 동상으로 우뚝 서서 이 장면을 지켜보고 있다. 이 장면은 분명 축제이지만 커다란 비극을 암시하고 있다.

잠시 후 장미 속에 묻힌 사람들은 곧 죽음의 운명을 맞이할 것이다. 쉴 새 없이 흩뿌려지는 수 톤의 아름다운 장미에 깔려 질식해 죽을 것이기 때문이다. 장미의 깊은 향에 매료된 사람들은 행복한 웃음을 짓고 있지만, 끝없이 뿌려지는 장미꽃에 의해 곧 숨이 멎을 것이다. 괴파한 성격의 황제 헬리오가발루스는 장미를 얼마나 뿌리면 사람들이 죽을 수 있을까 하는 망상을 했는데, 그것을 실제로 실천에 옮긴 것이다.

로마 시대 유한계급의 유유자적한 모습을 현대풍으로 표현한 것이다. 화가는 엘라가발루스의 잔학함을 춤추듯 흩날리는 장미의 품위와 아름다움 속에 잘 중화시켰다. 장미의 아름다운 꽃과 날카로운 가시의 양면성을 교묘하게 표현한 작품이다.

▷ 「베누스 베르티코르디아」 _단테 가브리엘 로제티

로렌스 앨마 태디마보다 조금 연장자이고, 같은 영국에서 활약한 단테 가브리엘 로제티Dante Gabriel Rossetti는 1864~1868년에 〈베누스 베르티코르디아〉를 그렸다. 베누스 베르티코르디아Venus Verticordia는 4월 1일이 축일인 비너스 축제의 주인공이며, 오비디우스의 〈행사력〉에 의하면 악덕으로부터 마음을 변화시킬 때 소원을 비는 비너스이다.

이 작품의 모델은 작가가 흠모한 실제 여인으로, 시대의 구속에서 벗어나 자신의 의지를 당당히 드러내는 능동적인 여성을 표현했다. 그림에 묘사된 여인은 가슴을 노출한 채 흰 피부들 드러내며 긴 곱슬머리를 늘어뜨리고 있다. 그녀는 왼손에는 사과를, 오른손에는 불이 붙은 큐피드의 화살을 들고

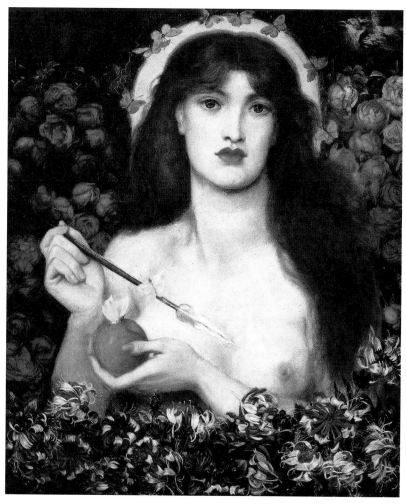

● 〈베누스 베르티코르디아〉
단테 가브리엘 로제티

있다. 화살의 방향이 심장 쪽으로 향해 있어서, 그녀는 곧 사랑에 빠진다는 것을 암시하고 있다. 이 여성은 비너스가 분명하지만, 남성을 유혹하는 치명적 여인인 이브이기도 하다.

작가 로제티는 이 작품을 더 박진감 있게 묘사하기 위해, 큰 비용을 들여 비너스의 꽃인동덩굴과 장미을 구했다고 한다. 이 꽃들은 여인의 아름다움을 강조하는 한편 충만한 생명력을 암시한다. 그녀의 손에 있는 사과는 황금사과처럼 보이지만 붉은 기운이 감돌고 나비가 앉아 있어 향기가 나는 식물로 볼 수 있다. 꽃과 새가 있는 배경은 에덴의 낙원을 상기시킨다. 한편 그녀는 나비로 장식된 금빛 관을 쓰고 있는데, 마치 후광과 같아서 성모 마리아를 연상시킨다. 나비가 부활을 뜻한다는 점에서도 이 여성은 부활한 이브, 즉 성모를 가리킨다. 장미꽃은 비너스의 상징인 동시에 성모 마리아의 상징이기도 하다.

또 그림 자체는 현실 세계가 아닌 몽환 세계에서 놀고 있는 것 같다. 황금사과는 비너스가 파리스에게서 교묘한 말솜씨로 손에 넣은 것이고, 화살은 그녀의 아들 큐피드가 가지고 있는 것이다. 하지만 액자에 쓰인 로제티 자신의 시문이 암시하는 것처럼, 그 사과는 남자에게 내미는 감미로운 덫이다. 그리고 끝이 타들어 가는 화살은 죽음을 의미한다.

또 그 불은 황금사과로 인해 발발한 트로이의 화재와 멸망을 생각하게 한다. 즉 그림에 묘사된 여성은 사랑의 여신 비너스인 동시에 원죄와 죽음을 초래한 이브, 트로이전쟁의 원인이 된 미녀 헬레나, 다시 말해서 남자를 유혹하여 멸망시키는 팜므 파탈Femme fatale, 치명적인 여자이라고도 할 수 있다. 여기서 베누스 베르티코르디아는 악덕으로부터 개심을 도와주기는커녕, 자유자재로 변신하면서 미와 사랑, 원죄와 죽음 사이를 오간다.

로제티는 고대 신화와 그리스도교 이 두 세계 중 어느 한쪽을 정하지 않고, 서로 겹치고 투과하는 세계를 제시하고 있다. 그리스도교의 상징체계

에 주목해보면 미의 신 비너스의 꽃은 아름다운 처녀 마리아의 꽃이다. 비너스에서 철저하게 이교도적인 요소를 제거하고, 속俗에서 성聖으로 상징을 이행한 것이다. 재미있는 것은, 그렇다 하더라도 장미는 상반된 두 개의 의미를 가지고 있다.

▷ 「할 수 있을 때 장미 봉오리를 모으라」 _존 윌리엄 워터하우스

17세기의 영국 시인 로버트 헤릭Robert Herick의 〈처녀들에게, 시간을 소중히 하기를〉이라는 시이다.

> "할 수 있을 때 장미 봉오리를 모으라,
> 시간이 계속 달아나고 있으니.
> 그리고 오늘 미소 짓는 이 꽃이
> 내일은 지고 있으리니."

영화 〈죽은 시인의 사회〉에서 키팅 선생은 이 시에 나오는 '할 수 있을 때 장미 봉오리를 모으라' 라는 구절이 라틴어 격언 '카르페 디엠Carpe diem', 그리고 영어로는 'Seize the day'와 같은 뜻이라고 학생들에게 가르쳐준다. 이를 계기로 이 두 시는 엄청난 시대적 차이에도 불구하고, 단짝처럼 묶여 더욱 유명해졌다.

문학적인 소재를 그림으로 그려 많은 작품을 남긴 영국 빅토리아 시대의 화가 존 윌리엄 워터하우스John William Waterhouse는 이 시구에 강렬한 영향을 받아 〈할 수 있을 때 장미 봉오리를 모으라〉라는 제목의 연작을 그렸다. 그림의 제목도 그 시의 첫 행에서 따서 〈할 수 있을 때 장미 봉오리를 모으라〉이다.

그러면 작가는 왜 장미꽃 봉오리를 모으라 했을까? 아마 그것은 장미꽃의 화려함과 조락을 대비시킨 것은 아닐까?

그 중 한 작품을 보면 신록 색깔의 중세풍 의상을 입은 처녀가 탐스러운 분홍색 장미를 은항아리에 가득 담아 들고 있다. 그의 뺨 색 역시 장미와 같은 빛깔이지만 시에 나오는 것처럼 시간이 계속 달아난다면 언젠가는 장미 꽃처럼 시들어 버릴 것이다.

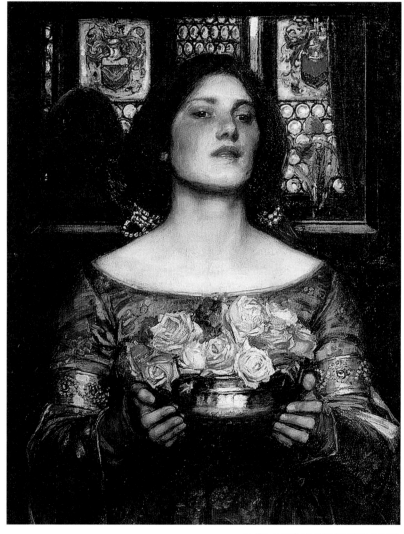

● 〈할 수 있을 때 장미 봉오리를 모으라〉
존 윌리엄 워터하우스

또 다른 작품에서는 그리스풍의 분홍색과 푸른색의 옷을 걸친 처녀들이 맨발로 들판을 뛰어다니며 장미를 따 모으고 있다. 이 장미는 들에 핀 야생 장미인 듯 앞의 은항아리에 담긴 장미보다 꽃송이가 작다.

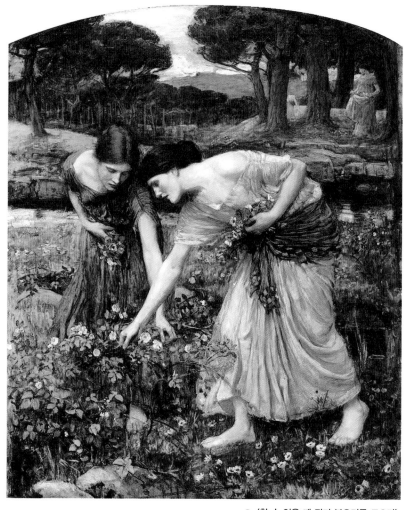

● 〈할 수 있을 때 장미 봉오리를 모으라〉
존 윌리엄 워터하우스

▷ 「비너스의 탄생」 _산드로 보티첼리

　로마 신화에서 비너스는 아름다움·사랑·기쁨·출산의 여신이며, 그리스 신화의 아프로디테에 해당한다. 비너스의 탄생에 대해서는 여러 가지 설이 있지만, 헤시오도스는 크로노스가 잘라낸 우라노스의 생식기_{혹은 정액}가 바다에 떨어져 생긴 거품에서 태어난 것이 비너스라고 한다. 이 장면을 초기 르네상스의 대가 산드로 보티첼리Sandro Botticelli는 〈비너스의 탄생〉이라는 명작으로 그렸다.

　바다의 거품에서 태어나 조가비 위에 서 있는 비너스에게 바람의 신, 제피로스가 입김을 불어 장미꽃을 날려 보내고 있다. 그림에서의 장미는 현대 장미보다 납작하고 소박한 모양이다. 시간이 지나면서 개량된 것으로 볼 수 있겠지만, 향기는 훨씬 더 깊고 강하다고 한다. 이때 신들은 이 세상에서 가장 아름다운 장미꽃을 창조하여, 그녀의 탄생을 축하해주었다. 일설에 의하면, 비너스가 거품에서 태어날 때 장미도 함께 나왔다고 한다.

◀ 장미 rose
- 학명 : *Rosa hybrida*
- 원산지 : 서아시아
- 꽃말 : 애정, 행복한 사랑, 열정, 기쁨 등

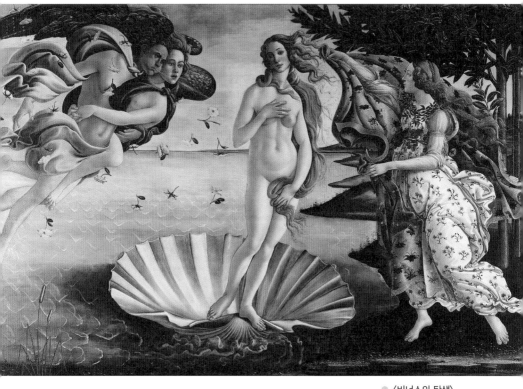

● 〈비너스의 탄생〉
산드로 보티첼리

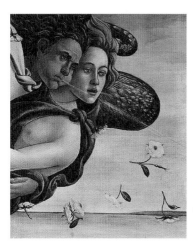

◀ 바람의 신 제피로스가 비너
스에게 장미꽃을 날려 보내
고 있다.

은매화

▷ 「비너스, 마르스와 큐피드」_피에로 디 코시모

이 작품은 르네상스 시대의 이탈리아 화가 피에로 디 코시모Piero di Cosimo 의 가로로 긴 대작 〈비너스와 마르스와 큐피드〉이다. 화면 우측에 올림포스 의 12신 중 한 명인 군신 마르스가 나체를 드러내고, 기분 좋게 자고 있다. 그 좌측에 나신으로 누운 사랑의 신 비너스가 사랑스러운 눈빛으로 그를 바 라보고 있다. 사실 비너스는 대장장이의 신 헤파이스토스의 아내이지만, 마 르스와 불륜에 빠진다. 전쟁의 신 마르스는 미의 여신 비너스의 사랑의 힘을 막을 수가 없어, 사랑의 행위를 한 후 나른함이 밀려와 잠을 자는 듯하다.

마르스는 전쟁의 옷갑옷과 투구을 벗어버렸다. 앞쪽에는 갑옷의 팔 부분이 있고, 뒤쪽에는 푸토putto들이 놀이도구로 사용하고 있는 갑옷의 동체와 발 부분 그리고 칼이 보인다. 비너스의 얼굴에 띤 미소가 마르스의 마음을 진 정시키고, 새로운 생명의 창조를 꾀하는 비너스의 승리를 유머러스하게 암 시하고 있다.

비너스의 발아래에는 한 쌍의 비둘기가 부리를 맞대고 있는 것이 보인다.

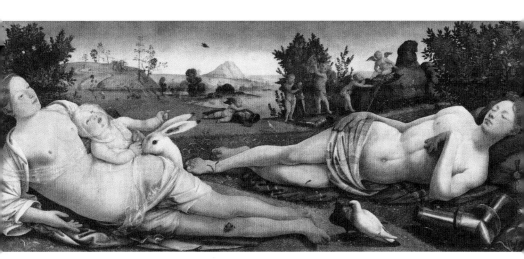

● 〈비너스, 마르스와 큐피드〉
피에로 디 코시모

◀ 마르스 머리 뒤쪽에 있는
은매화 수풀

다산을 뜻하는 비둘기의 다정한 모습은 사랑과 풍요의 상징으로 종종 이 미의 신에 더해지는 모티브이다. 그녀의 허리 주위에 얼굴을 내민 토끼도 다산을 의미한다. 그리고 비너스의 허리 위에는 그녀의 아들 큐피드가 올라가 있다.

그는 천진난만한 표정으로 어머니의 얼굴을 올려보고, 왼손으로는 자고 있는 마르스를 가리키고 있다. 사랑이 이 그림의 주제인 것이 강조되는 부분이다. 하지만 피에로는 그것으로는 부족해서, 비너스와 마르스의 머리 뒤쪽에 은매화 수풀을 더했다. 오비디우스의 〈변신 이야기〉에 의하면, 바다의 거품에서 태어난 비너스는 키타라섬 해안을 떠돌다 뭍에 닿았을 때, 은매화 가지로 그 나신을 가렸다고 한다. 이러한 이야기로 인해, 은매화는 비너스의 꽃이 되어 비너스와 마르스의 배후에 그려진 것이다.

한편 항상 푸르고 무성한 잎, 작은 은백색의 꽃, 강한 방향 등의 이미지를 떠올리는 은매화는 미와 젊음과 사랑을 상징하기 때문에, 결혼식에 빠질 수 없는 꽃이 되었다. 특히 상록의 잎은 결혼에 있어서 충성과 변하지 않는 사랑, 흰 꽃은 순결과 연결되어 있다고 한다.

▷ 「스키피오의 꿈」 _라파엘로 산티_

코시모와 같은 시기에 활약한 르네상스 시대의 화가 라파엘로 산티 Raffaello Santi의 초기작품 중 하나인 〈스키피오의 꿈〉에서도 은매화의 이러한 측면을 엿볼 수 있다. 그림의 중앙에는 방패에 기대어 잠든 기사가 있고, 뒤에는 화면을 둘로 나누는 것처럼 서 있는 월계수나무, 좌측 배경에는 험준한 산이 우뚝 솟아 있다. 낮잠을 자고 있는 기사로마의 장군 스키피오, 한니발과 싸운 대스키피오의 손자 소스키피오를 아리따운 두 여인이 꿈에 나타나서 서로 유혹하고 있다. 왼쪽에는 책과 검을 든 지혜의 여신, 오른쪽에는 은매화를 든 미의 여신이 서 있다. 책과 검을 가리키는 여성은 문무의 세계로, 은매화를 가리키는

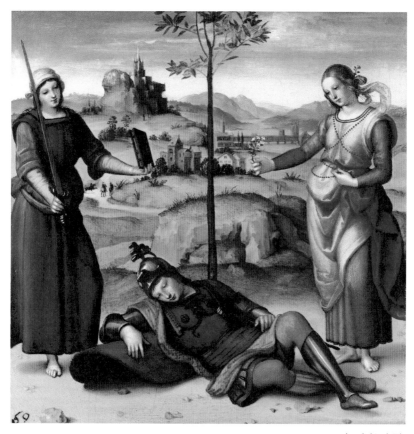

● 〈스키피오의 꿈〉
라파엘로 산티

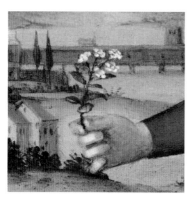

◀ 미의 여신이 은매화를
들고 서 있다.

여성은 쾌락의 세계로 그를 유혹한다. 미덕의 세계와 쾌락의 세계 중 어느 한 쪽을 선택하라고 강요하는 교훈성을 띤 이 주제는 고대 그리스 시대부터 있었으며, 르네상스 시대와 바로크 시대가 되면서 도상화된다. 대부분 헤라클레스가 미덕과 쾌락의 갈림길에 서서, 결단을 강요하는 장면으로 묘사된다.

16세기가 되면, 전경에는 가득 쌓인 식료품을, 후경에는 종교적 정경을 묘사하여 보는 사람에게 어느 쪽의 세계를 선택하도록 강요한다.

재미있는 것은 라파엘로기 제시히는 것이 이 두 가지 덕 시이의 단순한 양자택일이 아닌 것 같다. 르네상스 시대에는 관능에 치우치기 쉽고 악덕의 마음가짐을 가지기 쉬워도, 사랑은 명상적인 미덕의 생활과 같이 조화가 있는 완전한 인격이 필요한 것이라는 인식이 생긴 것이다.

그러므로 은매화를 내미는 여성은 마리아와도 같이 온화한 표정으로, 사랑의 꽃이자 순결과 겸양의 꽃인 은매화를 조용히 기사에게 내미는 것이다. 르네상스 시대에 유행한 네오플라토니즘neoplatonism 사고방식을 따르면, 사랑은 지고의 한 사람에게 통하는 개념이고, 반드시 애욕이 가득 찬 악덕이라고는 생각되지 않았다. 결혼 풍속 등을 통해 사람들의 생활에 깊이 파고 들어있음에도 불구하고, 은매화가 화병에 꽂힌 정물화로 묘사된 예는 거의 찾아볼 수 없다. 종교적인 상징이 되지 못한 것이 원인이거나, 지중해 연안이 원산이어서 그다지 귀한 꽃은 아니기 때문에 그럴지도 모른다.

◀ 은매화 myrtle
• 학명 : *Myrtus communis*
• 원산지 : 지중해 연안
• 꽃말 : 사랑의 속삭임, 사랑

인동덩굴

▷ 「루벤스와 그의 아내 사벨라 브란트」_페테르 파울 루벤스

1609년, 플랑드르의 화가 페테르 파울 루벤스Peter Paul Rubens는 18세의 이사벨라 브란트Isabella Brant를 아내로 맞았다. 그는 그 결혼식을 기념하여 자신의 신혼부부 초상화를 그렸다. 화려한 옷차림, 밝은 표정, 남편의 오른손에 겹쳐진 신부의 오른손, 그 인지에서 빛나는 반지, 모든 것이 행복해 보인다. 당시 32세였던 루벤스는 화가로서 상승세를 타고 있었으며, 신부는 14살이나 아래였다. 사랑하는 두 사람의 앞길에는 한 점의 구름도 보이지 않았다.

이 따끈따끈한 신혼의 화가는 그림의 배후에 산울타리를 배치하였다. 사랑하는 두 사람을 사랑의 화원에서 의좋은 모습으로 그리는 것은 예로부터 미술의 전통이었기 때문이다. 그러나 사랑의 화원이라고 한다면 무엇보다도 사랑의 꽃인 장미의 독무대가 되겠지만, 루벤스는 장미가 아니고 인동덩굴이라 불리는 덩굴성 식물을 담장에 올렸다.

왜 그가 그림의 배경으로 인동덩굴을 그린 것일까? 사실 장미와 함께 인

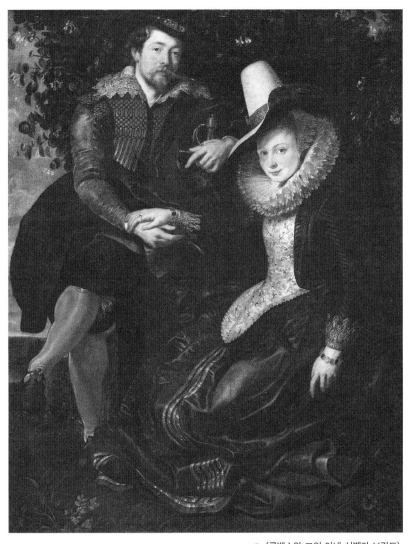

◀ 그림의 배경으로 나오는
인동덩굴

동덩굴도 사랑을 상징하는 꽃으로 그리스 말기부터 등장한다. 그리스 작가 롱고스Longos가 〈다프니스Daphnis와 클로에Chloe〉를 그리스어로 저술한 것은 기원전 2~3세기경이다. 이 이야기는 롱고스가 에게해의 레스보스Lesbos섬에 머물며 쓴 것으로 알려져 있으며, 레스보스섬에서의 목가적인 사랑 이야기로 많은 예술가에게 영감을 주었다. 러시아에서 태어나 프랑스에서 활약한 화가 마르크 샤갈Marc Chagall도 이 내용을 주제로 한 연작 석판화 42점을 남겼다.

양치기에 의해 길러진 다프니스와 산양치기에 의해 길러진 클로에는 언제부터인가 서로 사랑하게 되었다. 그러나 둘이 사는 곳은 멀리 떨어져 있어서, 쉽게 만날 수 없었다. 이때 다프니스는 둘의 밀회를 마음껏 즐기기 위해, 길게 인동덩굴꽃이 피게 해달라고 사랑의 여신에게 간청하였다. 소원이 받아들여져서 다프니스와 클로에는 만남을 만끽하게 되었으며, 이후 여러 가지 시련을 이겨내고 마침내 결혼하게 된다.

인동덩굴의 진한 향을 흡입하면 입속에 가득 퍼지는 꽃술의 꿀영어 이름 honeysuckle도 이 꿀에 유래된 것은 사랑을 키우는 젊은이에게 잘 어울리는 달콤한 분위기를 연출해준다. 인동덩굴에는 이외에도 '끝없는 환희', '변하지 않는 마음'이라는 의미도 있다.

신혼을 시작하는 기쁨을 〈다프니스와 클로에〉의 인동덩굴꽃에서 빌려와 나타낸 것이다. 또 그 사랑이 언제까지나 변하지 않을 것이라고 맹세한다. 이것이 루벤스가 인동덩굴꽃을 자신의 신혼부부 초상화에 삽입해야겠다고 생각한 이유이다. 그러나 사랑의 여신은 두 사람의 사랑을 시기하여 심술을 부렸다. 루벤스의 사랑의 정원에 핀 인동덩굴꽃이 1626년 시들어버렸기 때문이다. 그해에 이사벨라는 35세라는 젊은 나이에 세상을 떠난 것이다.

이와 관련하여, 그리스 신화에 등장하는 다프니스와 롱고스의 이야기에 나오는 다프니스는 동명이인이다. 그는 강의 님프인 나이스의 사랑을 배신

하고, 최후에는 눈이 멀게 되어 강에 떨어져 죽은 양치기이다. 인동덩굴은 17세기 중반경부터 꽃 정물화에 종종 등장하는데, 대부분 가는 덩굴성 줄기가 꽃다발 전체를 화려하게 보이도록 선택한 것이다.

◀ **인동덩굴** honeysuckle
- **학명** : *Lonicera japonica*
- **원산지** : 한국, 중국, 일본
- **꽃말** : 사랑의 인연

▷ 「화병과 꽃과 쥐잡기」 _아브라함 미뇽

〈화병과 꽃과 쥐잡기〉는 17세기 후반에 활약한 아브라함 미뇽Abraham Mignon의 작품 중에서 수작으로 꼽히는 것 중 하나이다. 그림 속에 꽃다발은 기울어있고, 꽃병에서는 물이 넘쳐흐르고, 작약과 튤립 줄기는 뚝 부러져있다.

고양이가 생쥐를 쫓아다니다 마침내 잡기는 했지만, 그 바람에 화병도 쓰러뜨리고 말았다는 이야기인 것 같다. 깜짝 놀란 고양이의 얼굴이 왠지 귀엽지 않은 것이 인상적이다. 이 대수롭지 않은 '사건'이 한창일 때, 화면 아래쪽에는 긴 줄기 끝에 노란색의 인동덩굴이 달려 있다.

인동덩굴꽃은 처음에는 흰색으로 피고 차츰 노란색으로 변하기 때문에, 이 꽃은 아마 충분히 개화한 것으로 보인다. 고양이가 건드린 화병이 넘어지고, 화병 속의 물이 쏟아지는 순간이다. 루벤스의 사랑의 상징인 인동덩굴에 견주어, 미뇽의 인동덩굴은 우의적 의미를 제시하는 것이 아닌지 하는 생각이 든다. 쓰러진 화병, 그리고 그 후에는 어떻게 되었을까?

〈장미〉 항에 나오는 단테 게이브리얼 로제티Dante Gabriel Rossetti의 〈베누스 베르티코르디아Venus Verticordia〉의 전경에도 만개한 인동덩굴이 그려져 있다. 이 역시 사랑의 상징으로 그려진 것이다 〈장미〉 참조.

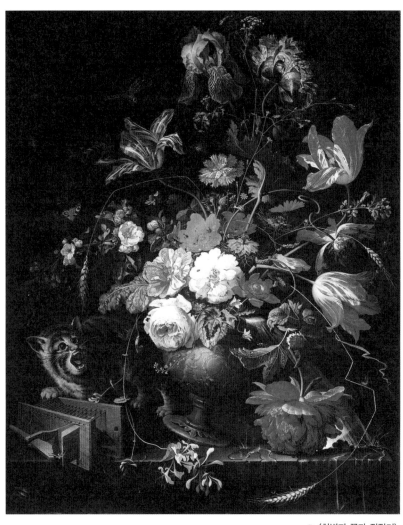

● 〈화병과 꽃과 쥐잡기〉
아브라함 미뇽

◀ 화면 아래쪽에 있는
노란색 인동덩굴

시계꽃

▷ 시계 문자판 모양의 시계꽃

'조화의 묘'라는 말이 있다. 자연계의 생물 중에서 정말 매력적이고, 그 자체로서 완결된 형태를 이루는 것이 적지 않다. 꽃 중에서는 시계꽃이 이에 가장 부합하는 것이라 할 수 있다. 꽃의 한가운데 우뚝 솟은 씨방, 그 끝에 3방향으로 뻗은 암술, 방사상으로 나란히 나 있는 수염 모양의 많은 부화관, 밖을 향해 서로 넓게 벌린 5장의 꽃잎과 꽃받침, 이처럼 복잡하면서도 멋진 모양을 가지고 있다.

시계꽃이라는 이름은 3개로 갈라진 암술이 시침, 분침, 초침으로 이루어진 시계의 문자판과 비슷한 것에서 유래한 것이며, 영어 이름 패션 플라워 passion flower는 유럽 세계로 전래된 유래와 깊은 연관이 있다.

기원은 16세기에 스페인 사람들이 남아메리카의 정글에 들어가, 시계꽃을 처음으로 본 때로 거슬러 올라간다. 기독교도였던 그들은 이 꽃의 기묘한 형상에서 그리스도의 수난의 심볼을 찾아내고 자신들의 약탈행위에 대한 용서의 표식으로 간주하였다. 그리고 이 꽃에 붙인 이름 '패션 플라워'

는 '수난의 꽃'이라는 의미이다. 전도라는 이름 아래 세계정복에 진출한 대항해시대16세기 유럽인의 속죄와 자기 정당화의 의식을 엿볼 수 있는 명명이다.

수난이란 그리스도가 이교도에게 포박되어 십자가에 못 박혀 죽게 될 때까지 받은 고난의 사건, 혹은 그의 어머니와 지지자들이 그리스도교도였기 때문에 받은 고난의 사건을 가리킨다.. 그들은 이 사건과 자신들의 약탈행위를 동일시 한 것이다.

상징적symbol 사고는 한번 문화 속에 자리를 잡으면, 그리 쉽게 없어지지 않는다. 따라서 어떤 가톨릭 수도회 사도는 17세기에 이르러서도 "신이 몸소 수난을 묘사한 이 꽃은 기적이다, 흰 꽃색은 그리스도의 무구無垢를, 가시 형상의 부화관은 가시관을, 꽃 가운데에 튀어나온 화주는 그리스도의 손발을 관통한 못을, 울퉁불퉁한 꿀샘은 찢어진 성의聖衣를, 끝이 5갈래로 갈라진 잎은 그리스도의 상처를 생각나게 한다."라고 썼다.

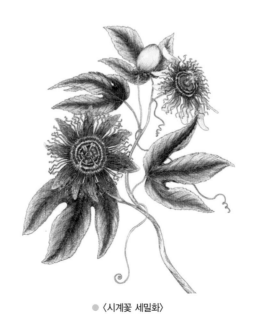

● 〈시계꽃 세밀화〉

▷ 「로렌조와 이사벨라」_존 에버렛 밀레이스

시계꽃은 이런 그리스도교적인 해석에도 불구하고, 종교화에 등장하는 예는 그다지 많지 않다. 시계꽃을 묘사한 작품 중 하나로, 라파엘로 전파인 존 에버렛 밀레이스John Everett Millais의 〈로렌조와 이사벨라〉도 종교화는 아니다. 이 작품은 낭만파 시인 존 키츠John Keats가 쓴 두 사람의 젊은이 이사벨라와 로렌조의 비극적인 이야기를 주제로 한다.

부유한 집안의 아가씨 이사벨라에게는 두 명의 오빠가 있었다. 그들은 하인 로렌조가 동생의 애인인 것을 싫어하여, 그를 숲속에서 살해한다. 이사벨라는 연인의 유체를 발견하고, 그 목을 잘라와서 바질basil, 꿀풀과의 한해살이풀이 심어진 화분 속에 묻는다. 오빠들은 화가 나서 화분을 부숴버리지만, 이사벨라는 화분을 바라보며 살다가 마침내 한탄 속에서 목숨을 다한다.

시계꽃이 화면 뒤쪽 테라스의 가는 기둥을 감고 올라가면서 꽃을 피우고 있다. 밀레이스는 전경 우측에 앉아 있는 이사벨라와 로렌조에게 엄습해오는 비극을 배경에 피어있는 이 '수난의 꽃'을 빌려 나타내었다. 둘이 함께 나누는 과일은 다름 아닌 이 '수난의 꽃'의 열매, 패션 푸르트passion fruit 이기 때문이다. 그리스도교의 수난이 여기에서는 세속세계의 몰이해가 낳은 비극의 상처로 해석되고 있다.

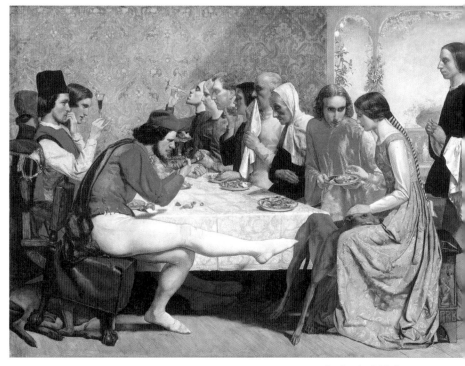

● 〈로렌조와 이사벨라〉
존 에버렛 밀레이스

▲ 뒤쪽 테라스에 시계꽃이 기둥을 감고 올라가고
있다.

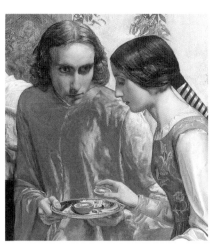

▲ 로렌조와 이사벨라가 '수난의 꽃'인 시계꽃의 열매를
먹고 있다.

▷ 「시계꽃」, 「진화」 _피에트 몬드리안

네덜란드 화가 피에트 몬드리안Piet Mondrian이 그린 〈시계꽃〉과 〈진화〉
도 재미있다. 1917년경부터 몬드리안은 신플라톤주의의 영향 아래 전개되
는 조형 이론에 따라, 기하학적인 추상화를 그리기 시작하였다. 그 전에 더
사실성이 담긴 그림을 그릴 무렵 그는 생활비를 벌기 위해, 주문에 응해 종
종 꽃 그림을 그렸다.

● 〈시계꽃〉
피에트 몬드리안

따라서 세계의 보편적인 원리의 회화에 의한 시각화를 기획하고 있던 그가, 꽃을 그냥 꽃으로 보았을 리가 없다. 〈진화〉에서는 더 구상성물질성을 띤 육체좌우 패널가 추상화보편화한 육체중앙 패널로 변용해간다. 여성의 양어깨에 놓인 칼라calla, 아프리카 원산의 천남성과의 식물–좌 패널와 시계꽃 우 패널도 중앙 패널에서는 눈부신 빛으로 승화한다.

〈시계꽃〉은 그보다 2~3년 전에 제작되었으며, 아마 〈진화〉가 엿보이는 변용의 전 단계에 해당한다. 여성의 신체도 시계꽃도 현실성이 풍부하지만, 그럼에도 불구하고 보편성을 흐리게 하는 듯한 형태를 지니고 있다.

몬드리안의 조형 사상 중에 시계꽃은 망상이라고도 불릴 수 있는 심볼의 체계에서 해방되어, 보편으로의 의식을 내면에 감춘 꽃으로 다시 태어나는 것이라 할 수 있다.

◀ **시계꽃** passion flower
- **학명** : *Passiflora incarnata*
- **원산지** : 브라질, 페루, 아르헨티나
- **꽃말** : 성스러운 사랑

● 〈진화〉
피에트 몬드리안

명화로 보는
꽃과 나무 이야기

PART 02:

초본 이야기

01
꽃과 나무 이야기

수 련

▷「수련」_클로드 모네

 클로드 모네Claude Monet는 1890년 지베르니에 집을 마련하고, 그의 유명한 정원을 가꾸기 시작하면서 작품의 양상은 변화한다. 그는 정원을 만들면서 새로 판 연못에 수련과 수생 식물, 아이리스 등을 심고, 연못을 가로지르는 일본식 다리를 세우고, 정원 곳곳에 벗나무와 버드나무, 각종 희귀한 꽃을 심어 재배했다. 그는 여섯 명의 정원사를 두고도 몸소 정원 일을 할 정도로 정원에 애착을 보였으며, 그만큼 아름답게 꾸몄다. 미술 평론가 아르센 알렉상드르는 "모네의 정원을 보기 전까지는 그를 진정으로 안다고 말할 수 없다."라고 말할 정도였다.

 모네가 사망하고 정원을 돌보던 의붓딸이 죽자 이 정원은 프랑스 정부의 소유가 되었다. 하지만 관리가 되지 않아 황폐해졌으나, 보존해야 한다는 여론이 일어나 모네가 원했던 정원의 정신을 살리는 방향으로 복원이 이루어졌다. 20년에 걸쳐 복원된 정원은 대중에게 공개되었으며, 이후 프랑스뿐 아니라 전 세계 사람들에게 사랑받는 장소가 되었다.

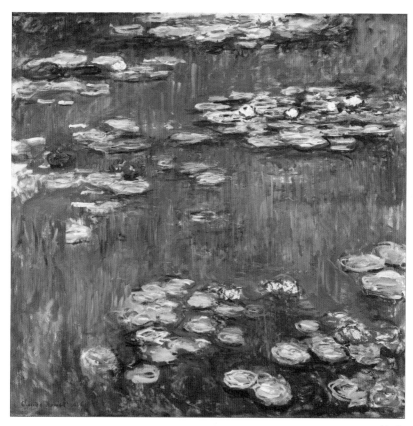

● 〈수련〉
클로드 모네

이곳에서 모네는 마지막 연작인 〈수련〉을 제작했는데, 그 수가 무려 250여 점에 달한다. 시시각각 변해가는 빛과 대기의 변화에 따른 인상을 포착하였으며, 눈부시게 빛나는 색채에 대한 강렬한 관심도 지속되었다. 그리고 회화적 공간에 대한 연구에도 점점 더 관심을 갖게 되었다. '수련' 연작은 이런 화가의 관심을 반영한 작품이라 할 수 있다. 정사각형에 가까운 이 그림은 색채의 장식적 가능성을 강조하고 있다.

그림에서 영역이 분명하게 구별되지 않는 수면과 그 위에 떠 있는 수련을 암시적인 방식으로 구분한다. 물은 더 이상 투명하지 않고, 주변에 있는 식물이나 하늘을 반사하지도 않는다. 모네의 이 그림에서 물은 색이 감도는 대기가 되었고, 흐릿하게 병치된 색들은 이를 따라 부유하다 통합된다. 원근법적인 효과를 부정하지는 않지만, 수평선이 분명하게 드러나지 않는 이 그림에서는 수면 자체가 주인공이 된다. 여기에 작품의 근대성이 나타나고 있으며, 이는 이후 추상표현주의의 전면 색면회화를 예고한다.

▷ 「할라스와 님프들」 존 윌리엄 워터하우스

영국 화가 존 윌리엄 워터하우스John William Waterhouse는 〈힐라스와 님프들〉에서 님프들이 언못기에 물을 길으러 온 미소년 힐라스의 손을 잡아당기는 장면을 그렸다. 힐라스는 수련보다 아름다운 님프들에 둘러싸여 정신을 차릴 수 없는 듯 엉거주춤 물속으로 끌려 들어가고 있다. 이 그림에서 물은 아프로디테의 탄생 배경이 됐던 물과 마찬가지로 강한 성적 이미지를 나타낸다.

힐라스는 헤라클레스와 함께 위대한 영웅들이 모이는 아르고스 원정대에 끼여 항해를 하다가 잠깐 미시아에 들르게 되었다. 그런데 헤라클레스의 심부름으로 연못에 물을 길으러 간 힐라스는 두 번 다시 돌아오지 않았다. 그

곳에 사는 님프들이 잘생긴 그를 꾀어 물속으로 데려간 것이다.

영국 라파엘전파의 화가 존 윌리엄 워터하우스는 〈힐라스와 님프들〉에서 님프가 연못가에 물 길으러 온 미소년 힐라스의 손을 잡아당기는 장면을 그렸다. 그것도 한 명이 아니라 여러 명의 님프들이 그를 유혹하고 있다. 연못에는 수련이 무수히 피어 있다. 불교적으로 연꽃수련은 진흙 속에서도 깨끗한 꽃을 피우므로 속세에 물들지 않는 성인을 상징한다. 서양에서는 수련을 내세의 무한한 생명을 부여하는 재생의 상징으로 생각했으며, 해가 뜰 때 꽃이 피고 해가 지면 꽃이 진다고 해 태양 숭배 사상과 관련지어 신성시했다.

◀ **수련** nymphaea
• **학명** : *Nymphaea tetragona*
• **원산지** : 아시아
• **꽃말** : 청순한 마음

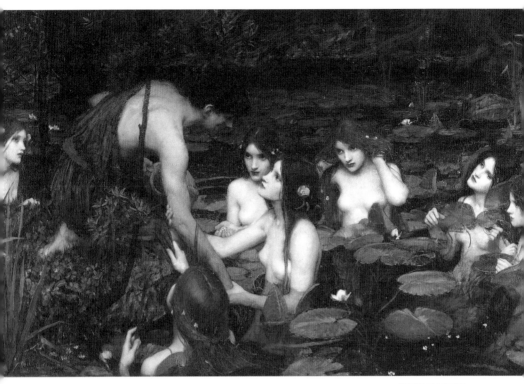

● 〈힐라스와 님프들〉
존 윌리엄 워터하우스

수선화

▷ 「페르세포네의 운명」_월터 크레인

수선화는 겨울 추위가 한창인 1월경부터 꽃을 피우기 시작한다. 그러나 차가운 바람에 맞서는 이 강건함에는 의외로 높은 독성이 숨어있다. 그래서 수선화의 영어 이름 narcissus와 그리스어 이름 narcao도 '마비되다', '저리다'라는 말에서 유래된 것이다. 호메로스가 〈데메테르 예찬〉에서 수선화를 명계의 갈라진 틈에서 피는 꽃이라 한 이유도 수긍이 간다.

바람둥이 제우스는 누이 중 한 명인 농업의 여신 데메테르와 관계를 가져 페르세포네Persephone라는 딸을 얻었다. 데메테르는 눈에 넣어도 아프지 않을 외동딸 페르세포네를 금이야 옥이야 키웠다. 그런데 제우스는 페르세포네를 자신의 형이자 지하세계에 있는 사자의 왕국을 다스리는 하데스의 왕비로 간택하려는 꿍꿍이를 품고 있었다.

어느 날, 들판에서 꽃을 따던 페르세포네는 약간 떨어진 곳에 흐드러지게 핀 수선화를 발견했다. 그 꽃은 제우스와 하데스의 음모에 가담한 대지의 여신 가이아가 페르세포네를 꾀어내기 위해 특별히 공을 들여 아름답게 피

도록 만든 덫이었다.

페르세포네가 그 수선화에 다가가자 갑자기 대지에 커다란 균열이 생기더니, 그 속에서 황금 마차를 탄 하데스가 날아올라 비명을 내지르는 페르세포네를 납치해 망자들이 사는 지하세계로 데려갔다.

월터 크레인Walter Crane의 〈페르세포네의 운명〉은 페르세포네가 초원에서 님프들과 꽃을 따며 놀고 있을 때, 하데스가 지하세계를 상징하는 암청색의 마차를 타고 나타나 겁에 질린 페르세포네를 지하세계로 데리고 가는 장면을 묘사하였다.

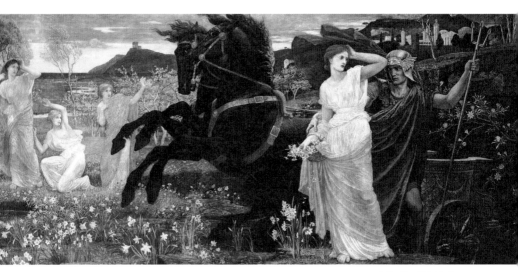

● 〈페르세포네의 운명〉
월터 크레인

▲ 페르세포네의 발 아래에는 수선화가 흐드러지게 피어 있다.

▷「에코와 나르키소스」_존 윌리엄 워터하우스

"아주 오래 잘 살 겁니다. 자기 자신의 얼굴만 보지 않는다면 말입니다." 테이레시아스의 예언은 너무나 묘한 여운을 남겼다. 자신의 얼굴을 보면 죽는다는 이 예언은 수선화의 전설로 유명한 나르키소스의 이야기이다. 나르키소스는 호수에 비친 자기 얼굴에 반해서 먹고 마시는 것도 잊은 채 굶어 죽어 한 떨기 수선화로 환생한 청년이다.

아름다움을 타고난 나르키소스는 16세가 되자 더할 수 없이 아름다웠는데, 그런 나르키소스를 연모하여 추파를 던지는 이는 비단 여성뿐만 아니라 남성도 헤아릴 수 없이 많았다. 그중에서도 에코라는 님프의 구애가 가장 열렬했다. 에코는 산이나 동굴에 사는 귀여운 숲과 샘의 님프로, 자기 스스로 먼저 말을 할 수는 없고 남의 말을 되받아서 메아리만 울릴 수 있었다.

어느 날 사냥을 나갔다가 지쳐버린 나르키소스는 연못가에서 목을 축이려고 고개를 숙였다가 물속에 있는 아름다운 소년을 발견했다. 그는 너무나 아름다운 미소년에게 반해서 껴안으려고 했다. 하지만 그의 손길이 닿자 파문이 생기면서 미소년은 어디론가 사라졌다. 그러나 한참 후에 다시 그가 물속을 들여다보자 미소년도 다시 나타나 웃고 있었다. 그러는 사이 그는 물속에 비친 자신의 모습을 너무나 깊이 사랑하고 갈망하게 되었다. 결국, 그는 에코에게 쫓기는 동시에 자신을 쫓는 신세가 된 것이다.

윌리엄 워터하우스John William Waterhouse의 〈에코와 나르키소스〉는 자신의 아름다움에 도취되어 어느 누구의 사랑도 받아들일 수 없는 나르키소스를 잘 표현하였다. 에코는 자신의 구애를 외면하는 나르키소스를 원망스럽게 바라보고 있다.

존 윌리엄 워터하우스는 에코를 화면의 중심에서 밀려나게 그렸다. 그럼

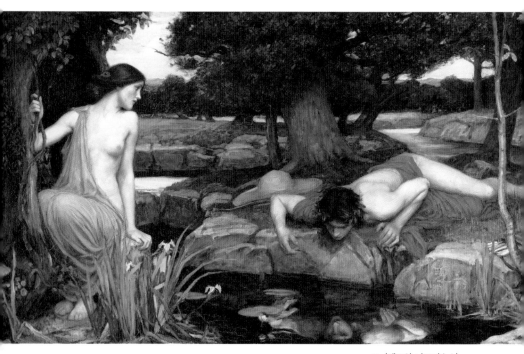

●〈에코와 나르키소스〉
존 윌리엄 워터하우스

◀ 나르키소스의 발치에
핀 수선화

에도 불구하고 고개를 돌린 시선을 통해 짝사랑하는 그녀의 애달픈 심정을 잘 드러내고 있다. 나르키소스 옆에는 앙상한 가지만 남은 마른 나무가 있고, 그의 발치에는 그가 죽은 자리에 태어나게 될 수선화가 배치되어 있다. 나르키소스의 죽음을 예고하고 있는 것이다.

▷ 「에코와 나르키소스」_니콜라 푸생

자신의 아름다움에 도취되어 누구의 구애도 받아들일 수 없는 나르키소스는 모든 욕망과 식욕을 잃었다. 그의 몸은 계속 야위어 갔고 생의 의지마저 점점 약해졌다. 기력이 다한 나르키소스는 푸른 풀숲에 자신의 몸을 누였다. 곧 죽음이 다가오는 것을 느낀 그는 낮은 목소리로 "안녕!" 하고 영원한 작별을 고했다. 이때를 놓칠세라 에코도 "안녕!" 하고 그에게 마지막 인사를 했다.

에코에게 무정했던 나르키소스는 수면에 비친 자신의 모습을 사랑하게 되는 벌을 받는다. 이루어질 수 없는 사랑으로 인해 나르키소스도 점차 쇠약해져서 마침내 죽고 말았다.

에코가 나르키소스의 시신을 거두려고 왔더니, 그는 간데없고 그가 누워 있던 자리에서 붉은 화관을 인 하얀 꽃이 피어 있었다. 그 꽃이 바로 나르키소스가 변한 수선화이다. 나르키소스의 아름다운 몸이 수선화가 된 것이다. 17세기 프랑스의 화가 니콜라 푸생 Nicolas Poussin의 그림은 끝내 자신의 사랑을 이루지 못한 에코가 나르키소스의 넋을 위로하는 모습을 한 폭의 그림에 담았다. 자화자찬을 뜻하는 영어 나르시시즘narcissism은 나르키소스 Narcissus의 이름에서 유래된 말이다.

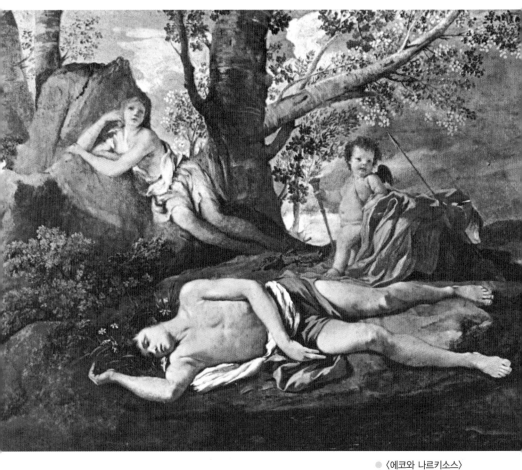

● 〈에코와 나르키소스〉
니콜라 푸생

◀ 나르키소스의 머리 부분에 그의
화신인 수선화가 피어 있다.

▷「화환과 성모자」_다니엘 세거스

수선화는 그리스도교 시대로 넘어오면서 그 형상이 그리스도의 도래를 알리는 상징이 되어, 부활의 심볼, 영원한 삶의 심볼로 의미가 바뀌었다. 수태고지, 지상의 낙원, 성스러운 사랑의 승리, 죽음을 초월하고 영원한 생의 승리를 나타내는 장면에 묘사된 것도 이 때문이다.

다니엘 세거스Daniel Seghers는 〈화환과 성모자〉라는 작품에서 장미 성스러운 사랑, 수난, 카네이션수육(受肉), 수난, 아이리스천상의 아리아, 수난, 제비꽃공순 등의 그리스도교의 심볼 꽃에 더하여 수선화를 그려 넣었다.

제수이트회예수회에 가입하여 신앙심이 매우 깊었던 세거스는 자신의 마음 전부를 담았을 것이다. 그러나 이러한 긍정적인 의미에도 불구하고, 이 꽃의 어두운 그림자는 신화시대부터 계속 전해오고 있다.

◀ **수선화** narcissus
• 학명 : *Narcissus tazetta*
• 원산지 : 지중해 연안
• 꽃말 : 자기 사랑, 자존심

● 〈화환과 성모자〉
다니엘 세거스

▷ 「수선도권」 _조맹견

동서양을 불문하고, 수선화는 항상 죽음과 명계라는 부정적인 의미를 내포하고 있다. 고대 이집트에서는 미라의 얼굴 주위, 눈, 코, 입 위에 수선화의 구근껍질을 놓아두었다고 한다. 유럽에서 실크로드를 통해 수선화가 들어온 중국에서도 수선화는 죽음과 깊은 인연을 맺고 있다. 미국 뉴욕의 메트로폴리탄 미술관이 소장하고 있는 남송의 화가 조맹견趙孟堅의 〈수선도권水仙圖卷〉에는 밀생해서 핀 수선화가 3m 남짓한 화폭에 그려져 있다.

세차게 부는 바람을 맞은 탓인지, 수선화 잎은 종횡으로 흔들리고 있다. 이에 따라 꽃도 시시각각으로 위치와 방향을 바꿔가며 흔들린다. 그야말로 무성한 잎과 꽃이 서로 얽혀 숲을 이루고 있다. 그 아래에 조금 보이는 땅이 없다면, 넓고 넓은 바다에 던져져 흘러가는 꽃처럼 보일 것이다.

중국에서는 장강에 비친 달 그림자를 잡으려다 물에 빠져 죽은 당나라의 시인 이백李白 등, 물과 관련된 역사상의 인물을 수선왕水仙王이라 부른다. 초나라의 굴원屈原도 돌을 안고 멱라수에 투신하였다. 자신의 간언이 왕에 받아들여지지 않자, 나라가 망해가는 것을 보고만 있을 수 없었던 것이다.

〈수선도권〉의 작자인 조맹견은 수선왕 굴원의 시《이소離騷》를 애송했다고 전해진다. 조맹견은 끊임없이 떠들어대는 수선의 군락을 그릴 때, 굴원의 죽음을 떠올렸을지도 모른다.

● 〈**수선권도**〉의 부분
조맹권

틀 립

▷ 「셈페르 아우구스투수」 _피에테르 홀스타인 2세

암스테르담의 서쪽, 북해에서 그리 멀지 않은 곳에 하를럼Haarlem이라는 마을이 있다. 이 시와 북해 사이에는 광대한 모래 언덕 지대가 있고, 이곳에서는 17세기부터 틀립 재배가 성행하였다. 이 시에서 지금으로부터 390년 정도 전인 1637년 2월 3일 화요일, 언제나처럼 틀립 구근 경매회가 시작되었다.

하지만 어제까지의 활기가 거짓말처럼, 사람들은 조금도 사려는 기미가 보이지 않았다. 경매가가 내려가도 상황은 마찬가지였다. 이전부터 계속 비정상적인 가격 급등이 계속되어, 언젠가 급락할지 모른다는 의심이 들기 시작하면서 모두가 두려움에 빠진 것이다. 그리고 마침내 2월 3일, 불안을 안은 투기자들이 구근거래에서 손을 떼기 시작했다. 널리 알려진 틀립 광풍이 최초로 비극적인 국면을 맞이한 순간이었다.

틀립은 16세기 후반에 터키에서 유럽에 들어온 꽃이다. 신선한 색채, 속속 개발되는 원예종의 다양함 등으로 인기가 높아져서 구근을 찾는 사람이

많아졌다. 구근 재배에 적합한 모래땅을 가진 네덜란드에서는 17세기에 들어서 식물에는 큰 관심은 없지만, 구근으로 단번에 떼돈을 벌고자 하는 무리가 늘어나면서 광풍이 일기 시작했다.

1620년대 후반에는, 거래가 구근 단위에서 아스=0.05g 단위로 바뀌면서 소량 투자자가 참여할 수 있는 기회도 많아졌다. 특히 1630년대는 호경기의 여파로 돈이 넘치는 경제 상태였기 때문에 투기열은 한층 가속화되었다. 아직 밭에 있는 구근조차도 서류상 거래되어, 여러 차례 주인이 바뀌어 가는 이상한 사태가 생기기도 했다.

이 중에서 가장 인기가 높았던 것은 '브레이크break' 튤립으로, 꽃잎에 세로로 조각조각 반점이 들어간 원예종이었다. 그런데 이것이 브레이크 바이러스라 불리는 바이러스에 감염된 것이라는 사실이 밝혀진 것은 한참 후인 19세기의 일이다. 또, 셈페르 아우구스투수*Semper Augustus*라 불리는 품종은 1구에 13,000길드라는 값이 매겨졌다. 당시 단순노동자의 일급이 1길드

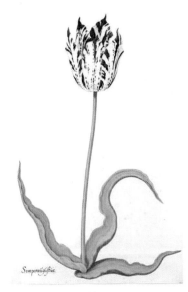

● 〈셈페르 아우구스투수〉 피에테르 홀스타인 2세

조금 안되었기 때문에, 이것이 얼마나 터무니없는 값이었는가 알 수 있다. 결국 튤립 광풍은 머지않아 많은 파산자를 내고 큰 교훈을 남기고 끝났다. 파산자 중에는 네덜란드를 대표하는 풍경화가 얀 반 호이엔Jan van Goyen 도 들어있었다. 그는 튤립 열풍이 불자 본업인 그림보다 튤립 투기에 열중 했는데, 가격 거품이 빠지자 엄청난 빚더미에 앉게 되었다. 그 후 호이엔은 그림과 데생 2,000여 점을 그려서 겨우 빚을 갚았다고 한다. 또 그의 이야기는 〈튤립 피버Tulip Fever〉라는 영화로도 제작되었다고 한다.

하를럼 튤립 시장은 2월 3일에 붕괴했지만, 이것이 바로 네덜란드 전체로 파급된 것은 아니다. 호이엔은 분명 늦게 시작한 어리석음을 범한 것이다. 그러나 사람들이 1637년 이후 완전히 튤립을 포기한 것은 아니다. 예전처럼 극단적이지는 않지만, 튤립은 변함없이 고가로 거래되었다. 예를 들면 1643년 팔린 어떤 재배가의 구근 컬렉션대부분은 튤립 구근이다은 43,000길 드라는 고액으로 평가받았다.

▷ 「튤립 마니아 풍자」_얀 브뤼헐 2세

튤립 광풍은 회화에도 좋은 소재가 되었다. 그중에서도 유쾌한 것은 튤립 투기에 빠진 사람들을 원숭이에 비겨 야유한 플랑드르 화파의 대표적인 화가 피터르 브뤼헐의 아들인 얀 브뤼헐Jan Brueghel the Younger의 〈튤립 마니아 풍자〉라는 작품이 있다.

이 그림에서는 튤립 광풍 속에 비이성적 투기를 한 사람들을 원숭이로 묘사하고 있다. 그림은 두 부분으로 나누어지는데, 왼쪽에는 튤립 가격이 급등하면서 희희낙락하는 사람들의 모습과 오른쪽에는 거품이 꺼지면서 낭패를 본 사람들의 상황을 묘사하고 있다.

왼쪽 상단 부분에는 저택의 발코니에서 부자가 된 원숭이들이 테이블에

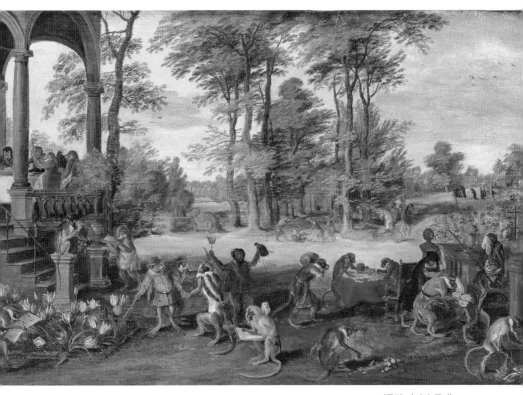

● 〈튤립 마니아 풍자〉
얀 브뤼헬 2세

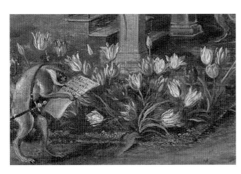

◀ 튤립 가격이 적힌 목록을
들여다보고 있는 원숭이

서 파티를 즐기고 있다. 왼쪽 하단에는 한 원숭이가 검을 차고 튤립 가격이 적힌 목록을 들여다보고 있다. 가운데 있는 한 원숭이는 튤립 한 뿌리를 보며 만족한 표정을 짓고 있다.

반면 그림의 오른쪽에는 패닉 상태에 빠진 원숭이들을 묘사하고 있다. 오른쪽 하단의 원숭이는 가격이 폭락한 브레이크 튤립을 땅바닥에 버린 채 오줌을 깔기고 있다. 그 위에는 흰 손수건으로 눈물을 닦으며 울고 있는 원숭이도 보인다. 또 그림 오른쪽 가운데 부분 멀리에는 검은 옷을 입은 무리도 있는데, 아마 투자에 실패하여 목숨을 끊은 원숭이의 장례 행렬로 보인다.

토막상식

● **튤립 화병**
델프트 도기(Delft ware)는 네덜란드의 도시 델프트 특산 도기로 중국 도자기를 본 따 흰 바탕에 청색으로 채색한 것이다. 고가의 튤립을 1본씩 꽂아서 관상하고 싶다는 희망에서 생긴 독특의 형태의 도자기이다.

◀ **튤립** tulip
• **학명** : *Tulipa gesneriana*
• **원산지** : 남동 유럽, 중앙아시아
• **꽃말** : 사랑의 고백, 매혹, 영원한 애정

히아신스

▷ 「히아킨토스의 죽음」 _조반니 바티스타 티에폴로

로마의 시인 오비디우스Ovidius의 〈변신 이야기〉에는 아폴론과 히아킨토스의 슬픈 사랑 이야기가 나온다. 아폴론은 히아킨토스를 지독히 사랑했다. 자신이 지켜야 할 세상의 중심 델포이도 그에게는 중요하지 않았다. 그는 만사를 제쳐두고 히아킨토스를 만나기 위해 자주 스파르타를 찾았다. 그리고 그들은 함께 사냥개를 데리고 산속을 누비고 다니며, 많은 시간을 같이 보내며 사랑을 쌓아갔다. 그러던 어느 날 아폴론과 히아킨토스는 원반던지기 시합을 했다. 아폴론이 먼저 원반을 던지자 원반은 하늘을 힘껏 날아가 한참 후에 땅에 떨어졌다.

히아킨토스는 조급한 마음에 원반이 땅에 떨어지기도 전에 원반을 잡기 위해 뛰어갔다. 그러나 무슨 운명의 장난인지 원반은 땅에 맞고 다시 튀어올라 히아킨토스의 얼굴을 힘껏 때렸다. 히아킨토스는 치명상을 입고 쓰러졌다. 놀란 아폴론은 힘이 빠져 축 늘어진 히아킨토스의 사지를 주무르고 약초를 붙여주며 그를 살리기 위해 안간힘을 썼다. 그러나 히아킨토스는 속

절없이 숨을 거두고 만다. 망연자실한 아폴론은 자기 때문에 히아킨토스가
죽었다고 가슴을 친다.

> "내가 너를 죽게 했구나. 내가 어떻게 이런 죄를 지었단 말이냐? 할 수만
> 있다면 내가 대신 죽고 싶구나. 그도 아니라면 같이 죽을 수 있다면 좋으련
> 만. 그러나 운명이 우리를 이렇게 묶어놓았구나. 너는 항상 내 곁에 있을
> 것이다. 노래할 때나 리라를 연주할 때나 너를 찬미할 것이다. 너는 우리의
> 고통을 꽃으로써 아로새길 것이다."

아폴론이 이렇게 울부짖고 있을 때, 히아킨토스 옆에 자줏빛의 히아신스
가 피어났다. 아폴론은 이 꽃의 꽃잎에 자신의 비통한 심정을 아로새겼다.

> "Ai Ai"

조반니 바티스타 티에폴로Giovanni Battista Tiepolo는 〈히아킨토스의 죽음〉
에서 쓰러진 히아킨토스의 머리를 자신의 무릎에 올리고 당황해하는 아폴
론의 모습을 그렸다. 그리고 화면 오른쪽 하단에 히아신스를 그려 아폴론과
히아킨토스의 슬픔을 표현하였다.

▷ 「플로라의 왕국」 _ 니콜라 푸생

그리스 신화에는 사랑 때문에 죽어서 꽃이 된 자가 적지 않게 등장한다.
그들은 모두 꽃의 여신 플로라 왕국의 주민이 되어 소생하였다. 17세기 프
랑스의 화가 니콜라 푸생Nicolas Poussin은 플로라의 정원을 황혼을 생각게
하는 황금빛으로 묘사하였다.

화면 중앙에는 정원의 주인인 플로라가 꽃을 뿌리면서 가볍게 스텝을 밟
고 있다. 꽃의 아케이드에 둘러싸인 이 평온한 화원에서, 주인공이 된 자들
은 하나같이 꽃으로 변한 비극적인 장면을 연출하고 있다. 화면 좌측에는

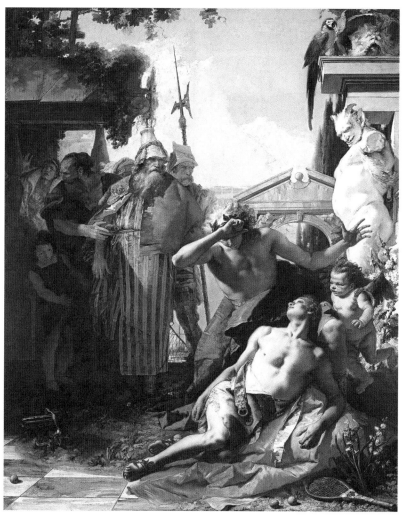

● 〈히아킨토스의 죽음〉
조반니 바티스타 티에폴로

◀ 히아킨토스와 아폴론의 슬픔을
상징하는 히아신스가 피어 있다.

아이아스가 영웅 아킬레우스의 갑옷을 오딧세우스와 뺏긴 후, 수치와 분노를 느낀 나머지 자신의 검에 몸을 던지고 있다.

오비디우스는 그 피에 붉게 물든 대지에서 진홍색의 꽃이 피었다고 적었지만, 푸생은 검의 중간 부분에 카네이션꽃을 추가하였다. 아이아스 가까이에서 옹기 속의 물에 자신을 비추어 보는 것은 나르키소스다. 옹기 옆의 물가에는 그가 빠질 때에 피어있던 수선화가 있다. 옹기 오른쪽의 여성은 그를 사모한 에코일 것이다.

나르키소스 뒤쪽에는 사랑하는 아폴론의 태양 마차가 하늘을 나는 것을 쳐다보는 님프 클리티에가 있다. 사랑을 이룰 수 없었던 그녀는 야위어서 뒤에 있는 바구니 속에 꽂혀있는 해바라기로 변했다.

우측에는 아도니스가 멧돼지에 물린 다리를 바라보며 몸을 비틀고 서 있다. 상처에 그려져 있는 것은 그가 흘린 피에서 피었다고 하는 아네모네 꽃이다. 그 앞에는 이루어질 수 없는 사랑을 슬퍼하던 영원한 생명을 지닌 님프 스밀락스와 죽을 수밖에 없는 인간 크로커스가 있다. 크로커스가 머리에 쓰고 있는 꽃다발에 한 송이 크로커스꽃이 꽂혀있는 것이 보인다. 크로커스에 기대고 있는 스밀락스의 손에는 그녀가 변신한 삼색메꽃이 들려 있다.

그리고 마지막으로 비너스와 아도니스 사이에 서서, 그리스 조각 작품과 같은 콘트라포스트contraposto 자세로 서 있는 것은 히아킨토스다. 왼손으로 원반에 맞은 머리를 감싸고 있으며, 오른손에는 푸른 히아신스꽃이 떨어지고 있다. 하늘에는 그의 옛 연인 아폴론의 모습이 보인다. 아폴론은 로마 시대 이후 태양신 헬리오스와 동일시되며, 여기에는 4필의 태양 마차를 모는 모습으로 묘사되어 있다 '수선화', '해바라기', '아네모네', '크로커스' 항을 각각 참조.

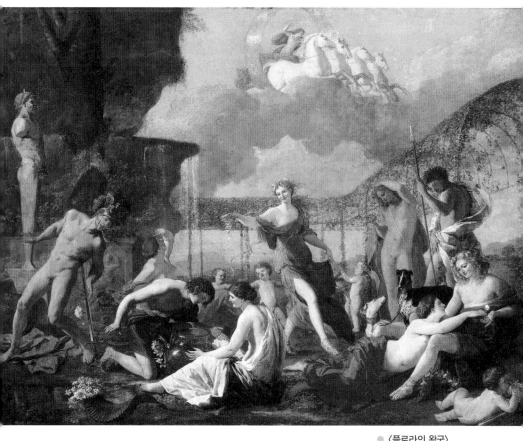

● 〈플로라의 왕국〉
니콜라 푸생

◀ 히아킨토스의 오른손에는 푸른
히아신스꽃이 떨어지고 있다.

▷ 「화병의 꽃」_얀 반 하위쉼

히아신스는 16세기 후반에 유럽에 전해진 후, 원예 꽃으로 사랑받았으며 그림에도 자주 묘사가 되었다. 얀 반 하위쉼Jan van Huysum의 〈화병의 꽃〉도 그 중 하나다. 또 18세기 초에 네덜란드에서는, 17세기 전반의 튤립 광풍 사건과 비슷한 히아신스 마니아가 생길 정도로 인기가 있었다.

토막상식

● 〈히아킨토스〉 필립포 파로디

이탈리아의 조각가 필립포 파로디(Filippo Parodi)는 1680년대에 오비디우스의 〈변신 이야기〉에서 취재한 2개의 조각상을 제작하였다. 그중 하나가 히아신스로 변신하는 〈히아킨토스〉의 조각이다. 조각상에서는 양손 끝과 머리카락이 히아신스로 변하고 있다.

◁ **히아신스** hyacinth
- **학명** : *Hyacinthus orientalis*
- **원산지** : 발칸반도 및 터키
- **꽃말** : 유희, 겸손한 사랑

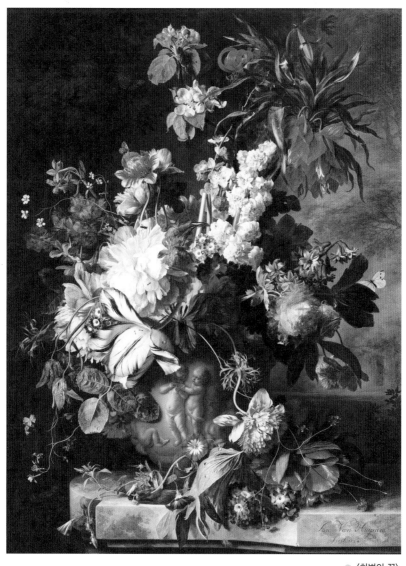

● 〈화병의 꽃〉
얀 반 하위섬

05
명화로 보는
꽃과 나무 이야기

아이리스

▷ 「성모자」 _알브레히트 뒤러

그리스 신화는 천계와 지상을 연결하는 무지개를 신격화하고, 그 여신에게 이리스Iris, 영어로 아이리스라는 이름을 붙였다. 꽃 이름 아이리스 역시 무지개의 여신에서 유래된 것이며, 여러 가지 꽃색으로 피기 때문에 마치 무지개와 같다고 생각한 것이다.

기독교 시대가 되면 아이리스는 성모 마리아의 중요한 심볼 중 하나가 되었으며, 많은 미술작품에 상징으로 나타난다. 또 프랑스 왕조와 관련되어 성모 마리아를 천상의 여왕으로 자리매김한 것으로 여겨진다. 알브레히트 뒤러Albrecht-Dure의 〈성모자〉에도 아이리스가 나오며, 칼을 연상시키는 가늘고 긴 아이리스 잎은 성모마리아의 슬픔과 관련이 있다.

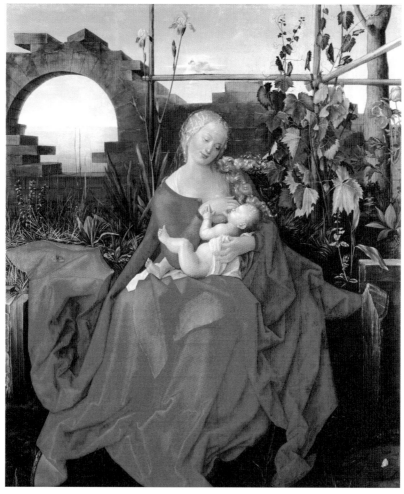

 〈성모자〉
알브레히트 뒤러

◀ 아이리스 iris
• 학명 : *Iris nertschinskia*
• 원산지 : 유럽, 지중해 연안
• 꽃말 : 기쁜 소식

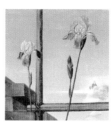

▲ 성모 마리아 뒤에
핀 아이리스

크로커스

▷ 「화병의 꽃」_암브로시우스 보스샤르트, 요하네스 보스샤르트

북유럽의 겨울은 해가 늦게 뜨고 일찍 지며 구름이 가득한 하늘이 몇 날
몇일 이어지므로, 사람들은 기분이 우울한 날이 많다. 그러나 2월 말쯤부터
거리의 여기저기서 황색, 자색, 흰색의 크로커스가 일제히 싹을 틔워 피기
시작하면, 사람들의 마음도 환하게 밝아지고 활기를 찾기 시작한다. 지중
해 연안과 소아시아가 원산인 크로커스를, 유럽의 사람들이 재배하게 된 것
은 16세기 말부터이다.

크로커스는 키가 작아서 꽃꽂이용으로는 적합하지 않다. 따라서 화병에
꽂은 생화를 그린 그림은 거의 볼 수가 없다. 하지만 유럽에서 재배를 시작
한 지 얼마되지 않은 17세기 초부터 몇몇 네덜란드 화가들이 크로커스를
그림의 모티브로 취급하였다.

〈화병의 꽃〉이라는 이 두 작품은 각각 아버지 암브로시우스 보스샤르트
Ambrosius Bosschaert와 아들 요하네스 보스샤르트Johannes Bosschaert가 그

린 작품이다. 보스하르트 일가는 암브로시우스의 아버지 대에 종교적인 이유로 플랑드르에서 네덜란드로 이주하였다. 암브로시우스는 미델뷔르흐라는 네덜란드의 북부에 위치한 마을에서 그림 작업을 시작하였다. 사위 발타사르 반 데르 아스트Balthasar van der Ast도 화가였으며, 요하네스를 포함한 그의 자식들도 오로지 꽃을 그리는 화가였다.

아버지 보스하르트가 줄기가 짧은 크로커스 한 송이를 유리컵 앞의 장미세 송이 사이에 간신히 밀어 넣은 데 비해, 아들 요하네스는 다른 꽃과 함께 배치하지 않고 왼쪽 아래에 옆으로 뉘어두었다. 또 위쪽 중앙에 선명한 오렌지색의 프리틸라리아 임페리알리스Fritillaria imperialis를 배치하고, 오른쪽 중앙에 붉은 아네모네와 적당하게 밸런스를 맞추어 꽃다발을 시각적으로 안정화했다. 암브로시우스도 요하네스도 크로커스를 조금 크게 묘사하고 강조한 것이 흥미롭다. 꽃도 그림으로 나타나면 색과 모양의 상호 밸런스가 중요하기 때문이다.

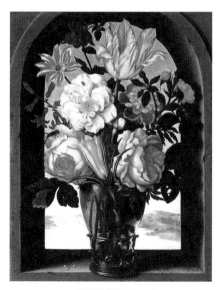 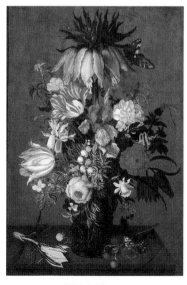

● 〈화병의 꽃〉 암브로시우스 보스샤르트　　● 〈화병의 꽃〉 요하네스 보스샤르트

▷ 「사프란」 _크리스페인 데 파스

크로커스라는 이름은 그리스 청년 크로커스에서 유래한 것이다. 그는 수려한 용모로 님프 스밀락스를 사로잡았지만, 그녀에 대해 철저하게 쌀쌀하고 냉담한 태도를 취했다. 사랑의 여신 아프로디테로마 신화의 비너스는 그것을 비통하게 여겨 매정한 청년을 크로커스꽃으로, 이룰 수 없는 사랑으로 괴로워하던 스밀락스를 삼색메꽃 Convolvulus tricolor으로 변신시켜주었다.

히아신스와 함께 크레타섬 이다산의 제우스와 헤라의 신혼 침대를 장식한 꽃도 크로커스였다. 신화의 세계에서 크로커스가 사랑의 이야기와 깊은 관련이 있는 것은 사랑의 계절인 봄을 제일 먼저 알리는 꽃이라는 것과 무관하지 않다.

크로커스와 비슷하게 생겼지만, 가을에 피는 꽃으로 사프란이 있다. 사프란은 긴 암술이 특징이고, 꽃색은 연한 자색만 있다. 이것도 그리스, 소아시아가 원산지이며, 말린 암술은 향신료, 의약, 염료 등으로 사용되기 때문에 일찍부터 외국으로 수출되었다.

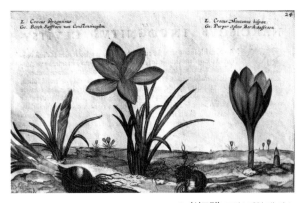

● 〈사프란〉 크리스페인 데 파스

▷ 「사프란을 따는 소녀」_테라 섬 궁전의 벽화

소량의 사프란 가루를 모으기 위해서는 셀 수 없을 정도의 많은 꽃이 필요하였다. 예를 들면 100g의 사프란 가루를 모으기 위해서는 15,000송이의 꽃을 따야 했다. 이 때문에 사프란은 금보다 비싸서 왕족의 점유물이었다고 전해진다.

귀부인이 사프란 향기를 즐기기 위해서는, 많은 양의 꽃을 따야 하는 중노동이 필요하다. 또, 사프란은 좋은 황색 염료이기도 하다. 황색을 아라비아어로 '자파란'이라 하는데, 이것이 꽃 이름의 유래가 되었다.

미노아 시대에 에게해 지역에서 묘사된 벽화기원전 1,500년대 후반에는 사프란을 따는 모습이 묘사되어 있다. 테라섬현재의 산토리니 섬의 궁전에서 발견된 벽화 〈사프란을 따는 소녀〉도 그 중 하나이다. 유명한 폼페이의 화산 폭발이 일어나기 1,500년 전에, 화산이 폭발하여 땅속 깊이 묻혀있다가 금세기가 되어 빛을 본 벽화군 중 하나이다.

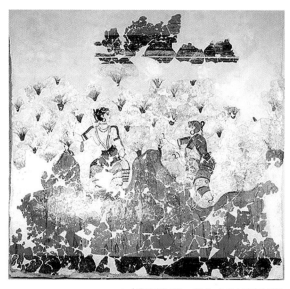

● 〈사프란을 따는 소녀〉 테라섬 궁전의 벽화

소녀가 애처로운 모습으로 사프란이 무리지어 핀 들에 나와 긴 암술을 따고 있다. 강한 사프란 향기에 둘러싸인 그녀는 얼마나 평상심을 유지하고 있는 것일까, 생각하는 것만으로도 취할 것 같은 아름다운 정경이다. 사프란은 아라비아인과 십자군과 순례자들에 의해 약 14세기경에 유럽에 전해졌다.

◀ **크로커스** crocus
- **학명** : *Crocus sativus*
- **원산지** : 유럽 남부, 소아시아
- **꽃말** : 환희, 불행한 사랑

시클라멘

▷ 〈**시클라멘**〉_레온하르트 푹스, 〈**시클라멘**〉_바실리우스 베슬러

사실적인 식물도감으로 정평이 나 있는 레온하르트 푹스Leonhart Fuchs의
《식물지》에는 512점의 목판화 식물이 게재되어 있는데, 그중의 한 항목은
라틴어로 Cyclaminus, 독일어로 Schweiborot, 즉 '돼지 사료'에 관한 것
이다.

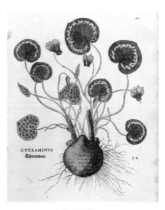

● 〈**시클라멘**〉 레온하르트 푹스

명칭처럼, 성기게 핀 작은 꽃보다 구불구불 뻗은 줄기와 감자를 쏙 빼닮은 뿌리줄기가 먼저 눈에 들어온다. 당시 사람들은 화려한 원예종에 익숙해져 있어서, 이 꽃에 대해 오늘날 우리가 가지는 것과는 다른 관심이 있었을 것이다. 오히려 식물학자 폭스에게 중요한 것은 약효가 높은 괴경을 정확하게 묘사하는 것이었을 것이다.

〈아이히슈테트Eichstatt의 정원〉에 게재된 그림은 더 박력이 있다. 이 호화스러운 대형 화보는 독일 바이에른 주의 작은 마을 아이히슈데트의 꽃을 사랑하는 주교 요한 콘라드 폰 게밍겐Johann Konrad von Gemmingen의 후원으로, 뉘른베르크의 약제사이자 식물학자였던 바실리우스 베슬러Basilius Besler가 감수하였다.

주교의 저택 정원에 핀 667종, 1,000개 이상의 꽃 모습을 장식성이 풍부한 동판화 도판으로 새긴 것 중 하나로, 시클라멘 항목에 있는 멋진 표본이다. 줄기를 똑바로 세워서 경쟁하듯 피운 무수한 꽃들도 볼만한 가치가 충분하지만, 그 뿌리 아래로 넓게 퍼진 뿌리줄기가 실로 크다. 대전함에 많은 깃발이 펄럭이는 것같이 보인다.

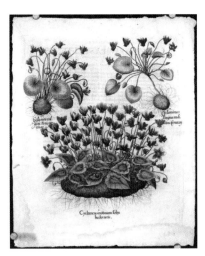

● 〈시클라멘〉 바실리우스 베슬러

▷ 「푸른 아이리스가 있는 꽃다발」_대 얀 브뢰헬

회화로 그려진 시클라멘은 뿌리줄기도 함께 그려진 경우가 많다. 17세기 초에 활약한 꽃의 화가 대 얀 브뢰헬Jan Brueghel the Elder가 그린 〈푸른 아이리스가 있는 꽃다발〉에는 수선화, 튤립, 작약, 장미를 비롯하여 전부 72종 정도의 꽃이 묘사되어 있는데, 화면의 오른쪽 위에 이루 형언할 수 없을 정도로 아름다운 푸른 아이리스를 구도적으로 균형을 맞추고자 한 것이 왼쪽 아래의 시클라멘이다.

아이히슈테트의 것과 비교해보면 정말 작은 뿌리줄기로 푹스가 묘사한 것과 같이 줄기가 조금은 성기게 뻗어있다. 금화나 은화와 함께 화면 오른쪽 아래에는 다듬은 투명한 돌과 검은 불투명한 돌, 반지가 뒹굴고 있다. 얀은 시클라멘을 비롯한 꽃과 그것을 그린 박진감 있는 그림이, 이런 사치스러운 보석품에 비해 결코 뒤떨어지지 않을 정도로 고가라고 생각하고 있다.

1906년 그는 밀라노에 있는 후원자인 보로메오Borromeo 경을 위해, 역시 셀 수 없을 정도로 많은 꽃을 꽂은 화병을 그리고, "그림 아래에는 보석품, 금화, 조개를 그려 넣었습니다. 각하, 금이나 보석품에 뒤지지 않는지 어떤지, 판단을 내려주십시오"라고 써서 보냈다.

이에 대해 경은 보석품에 상당하는 만큼의 보답을 얀에게 지불했다고 전해진다. 〈푸른 아이리스가 있는 꽃다발〉은 그로부터 얼마 되지 않아 제작된 것이다. 얀이 꽃을 그려 자신의 그림 기술이 금화나 은화를 이겼다는 것을 자랑하기 위해, 그림 속에 보석품이나 반지를 그려 넣은 것으로 생각할 수 있다.

● 〈푸른 아이리스가 있는 꽃다발〉
대 얀 브리헬

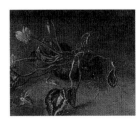

◀ 시클라멘꽃과 함께 뿌리줄기도
그려져 있다.

▷ 「성모자와 엘리자베스와 성 요한을 두른 화환」 _대 얀 브뢰헬, 헨드릭 판 발렌

얀 브뢰헬은 그리스도교의 상징적인 의미를 지닌 시클라멘도 그렸다. 헨드릭 판 발렌Hendrik van Balen과의 공동작 〈성모자와 엘리자베스와 성 요한을 두른 화환〉의 위쪽에 잎과 함께 삽입된 시클라멘꽃이 그 일례이다. 시클라멘은 꽃의 중심 부분에 붉은 반점이 있다. 이것이 핏방울로 보여, 이 꽃에는 일찍부터 십자가에서 죽은 자식 그리스도를 한탄하는 성모 마리아의 슬픔이 느껴진다. 성모 마리아는 요한과 천진하게 놀고 있는 어린 아들 그리스도가 맞이할 수난을 예감하고 조금 슬픈 표정을 짓고 있다.

시클라멘은 화환 속의 다른 상징 꽃인 수선화, 장미, 은방울꽃, 제비꽃 등과 함께, 그리스도 모자가 이 세상에 살아있는 것을 기뻐하고 그들이 받아들일 수난의 고통을, 보는 자에게 전하고 있다.

◀ **시클라멘** cyclamen
- **학명** : _Cupressus sempervirens_
- **원산지** : 지중해 연안
- **꽃말** : 수줍음, 질투, 의심

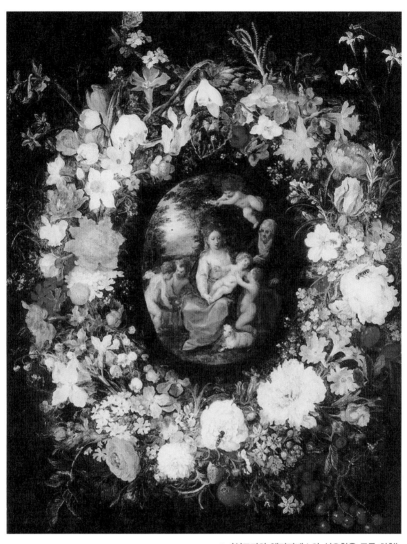

● 〈성모자와 엘리자베스와 성요한을 두른 화환〉
대 얀 브뤼헐, 헨드릭 판 발렌

◀ 시클라멘꽃과 잎이 함께
그려져 있다.

아네모네

▷ 「죽은 아도니스의 변신」_마르코 안토니오 프란체스치니

아직 늦추위가 남아있는데도 멀리서 봄바람이 불어오면, 벌레들은 구멍에서 기어 나오고 꽃은 피기 시작한다. 이맘때는 모두 생명을 잉태하고 키우기 위한 마음의 준비로 바쁜 시간이다. 하지만, 살랑살랑 불어오는 바람조차 참지 못하는 아름다운 모습으로 피는 꽃도 있다.

그리스 사람들은 이 꽃을 바람anemos에서 유래된 꽃이라 하여 아네모네라 하고, 아름답고도 애달픈 아도니스의 신화를 완성했다.

키프로스 섬의 왕 키니라스의 딸 미르라는 하필이면 자기 아버지를 사랑하게 되어, 부녀 사이에서 아름다운 아도니스가 태어난다. 청년이 된 아도니스는 비너스의 억누를 수 없는 사랑의 표적이 되었다. 어느 날 만류하는 비너스를 뿌리치고, 사냥을 나가서 멧돼지에 찔려 젊은 나이에 목숨을 잃고 말았다. 그의 죽음을 애도한 비너스는 젊은 연인이 흘린 붉은 피에 신의 술을 부었다. 그러자 한참 후에 거기에서 붉은색 아네모네꽃이 피었다.

바로크 시대의 이탈리아 화가 마르칸토니오 프란체스키니Marcantonio

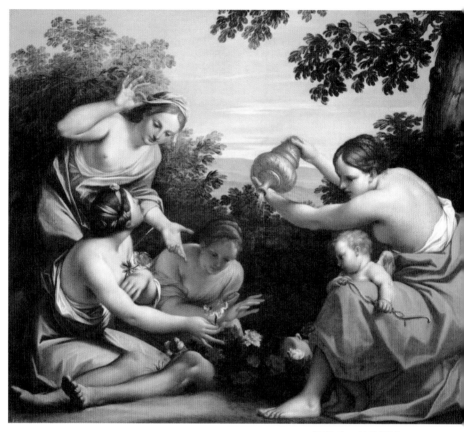

● 〈죽은 아도니스의 변신〉
마르칸토니오 프란체스키니

◀ 아도니스 주위에서 붉은색 아네모네를
집어 올리는 여성

Franceschini가 그린 것은 그 이야기의 마지막 장면이다. 이 이야기의 클라이맥스, 즉 비너스가 아도니스의 죽음을 슬퍼하는 장면을 그림의 주제로 하고 있다. 화면의 가장 중앙에 아도니스가 축 늘어진 채 누워있다. 좌측에 있는 3명의 반라의 여성은 아도니스의 복부 주위를 덮고 있는 붉은 꽃, 아네모네를 놀라면서 집어 올린다. 우측에는 비너스가 무릎을 꿇고 청년에게 신의 술을 붓고 있다. 활을 손에 쥐고 그녀에게 기대고 있는 아이는, 사랑의 화살을 쏘아 비너스가 아도니스를 사랑하게 만든 큐피드이다. 멈추지 않는 연정과 비통한 젊은 죽음이 미풍에조차 흩어져버리는 아네모네꽃 주위에 교차한다. 미르라를 비롯한 윤리에 어긋나는 사랑 사랑의 여신 비너스도 유부녀였다 은 또 다른 비극적인 결말을 맞이한다.

▷ 「조개와 꽃이 있는 정물」_발타사르 판 데어 아스트

17세기에 이르면, 아네모네는 네덜란드 화가 발타사르 판 데어 아스트 Balthasar van der Ast의 〈조개와 꽃이 있는 정물〉에서 보는 바와 같이, 원예화의 하나로 높은 인기를 누리게 된다. 장미, 매발톱꽃, 아이리스를 비롯하여 인기 있는 원예화, 남방산의 진귀한 조개, 곤충이나 나비가 등장하는 발타사르 판 데어 아스트의 작품은 마치 '미니 박물관' 같은 분위기가 느껴진다. 확실히 식물, 곤충표본, 조개 등은 당시 지식인들 사이에서 유행하던 수집품 중 단골 박물이었다.

이들은 컬렉터의 지식과 재력과 지위를 나타내는 중요한 물건들이었다. 그러나 한편으로는 이런 수집열이 도를 지나쳐서 조개 수집을 야유하는 우의화 등이 그려지기도 했다. 그림 속에서 중앙에 유달리 눈을 끄는 아네모네가 꽂혀있는 것은 우연은 아닐 것이다. 맥없이 흩어진 아네모네는 허무, 바니타스의 의미를 강하게 띠는 꽃이기 때문이다. 바니타스vanitas란 '인생무상'이란 뜻의 라틴어인데, 그림은 '삶의 허무'를 주제로 삼고 있다.

● **〈조개와 꽃이 있는 정물〉**
발타사르 판 데어 아스트

◀ 아네모네가 조개껍질
속에 꽃혀 있다.

▷ 「아네모네」_라울 뒤피

아네모네에 대한 화가들의 관심은 20세기가 되어도 식을 줄 모르고 계속된다. 그중에서도 프랑스의 야수파 화가 라울 뒤피Raoul Dufy는 아네모네를 사랑하여 자주 그림의 소재로 삼은 것으로 알려져 있다. 연한 갈색을 배경으로, 컵에 꽂힌 붉은색, 흰색, 분홍색의 아네모네가 실제로 바람에 살랑살랑하는 것처럼 위로 옆으로 꽃과 꽃봉오리를 뻗치고 있다.

뒤피는 야수파 특유의 강렬한 색채와 스치는 것 같은 경쾌한 터치를 구사하는 개성적인 화가로, 〈아네모네〉는 그런 특징을 잘 나타낸 작품이라 할 수 있다. 가볍게 춤추는 뒤피의 붓 터치에 잘 어울리는 '바람의 꽃' 아네모네는 끈질기게 달라붙는 '죽음'에 관한 연상을 벗어버리고, 뒤피 예술의 진수를 보여주는 듯 즐겁게 흔들리고 있다.

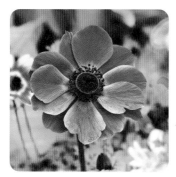

◁ **아네모네** anemone
- **학명** : *Anemone*
- **원산지** : 지중해 연안
- **꽃말** : 기다림, 속절 없는 사랑, 슬픈 추억

● 〈아네모네〉
라울 뒤피

양귀비

▷ 「잠과 그의 형제, 죽음」_존 윌리엄 워터하우스

19세기의 영국 화가 존 윌리엄 워터하우스John William Waterhouse의 〈잠과 그의 형제, 죽음〉에서는 힙노스와 타나토스를 볼 수 있다. 검은 날개를 펼쳐 세상을 깊은 어둠 속에 잠기게 하는 밤의 여신 닉스를 어머니로 둔 쌍둥이 형제 힙노스와 타나토스는 피부색부터 달랐다. 이것은 워터하우스의 그림에서도 확연하게 알 수 있다. 동생인 잠의 신 힙노스는 흰 피부인데 비해, 형인 죽음의 신 타나토스는 검은색 피부이다. 윌리엄 워터하우스의 〈잠과 그의 형제, 죽음〉에서는 빛을 받은 힙노스의 피부는 더욱더 희게, 빛이 들지 않는 그늘 속에 묻혀 있는 타나토스의 피부는 더욱더 검게 보인다. 이들 형제는 지금 깊은 잠에 빠져 있으며, 힙노스의 두 손에는 양귀비꽃이 들려 있다.

양귀비는 힙노스를 상징하는 식물이다. 양귀비는 모르핀의 원료인데, 통증 환자에게 모르핀을 투여하면 통증이 사라지면서 깊은 잠에 빠져든다. 힙노스가 검은 날개를 펄럭이면서 다가와 그의 최면 지팡이를 살짝

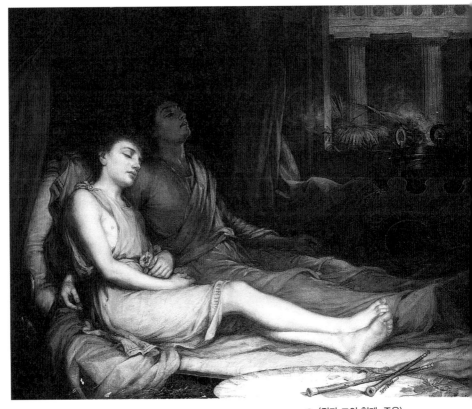

● 〈잠과 그의 형제, 죽음〉
존 윌리엄 워터하우스

◀ 양귀비를 들고 잠이든
힙노스와 타나토스

갖다 대면 모든 생명체가 깊은 잠에 빠져든다. 힙노스에서 수면제를 뜻하는 히프노티카hypnotica와 최면술을 뜻하는 히프노티즘hypnotism이 유래되었다. 로마 신화에 이르러 잠의 신을 가리키는 이름은 힙노스에서 솜누스로 바뀐다. '불면증'을 뜻하는 영어 인솜니아insomnia의 뿌리가 바로 이것이다.

▷ 「오필리아」_존 에버릿 밀레

〈오필리아〉는 라파엘 전파의 대표적인 화가인 존 에버렛 밀레이John Everett Millais의 작품으로 셰익스피어의 〈햄릿〉에 등장하는 비극적인 여주인공 오필리아의 죽음을 묘사한 그림이다.

이 그림에 등장하는 모델은 엘리자베스라는 이름의 실존 인물이다. 밀레는 엘리자베스를 욕조에 넣고 그녀가 춥지 않도록 물을 데워가며 그림을 그렸다고 한다. 그림의 배경이 된 강도 영국에 실재로 존재하는 혹스밀 강이며, 여기에 그려진 많은 종류의 꽃들도 섬세하게 묘사하여 어느 정도 식물에 관심이 있는 사람이라면 다 알아볼 수 있을 정도이다.

이 그림 속의 나오는 꽃들은 아름다울 뿐 아니라, 하나하나가 의미를 지니며 뭔가를 이야기해 주는 상징성을 가지고 있다. 예를 들면, 그녀의 허리께에 떠 있는 양귀비는 '죽음'과 '깊은 잠'을, 치마폭에 있는 오랑캐꽃은 '헛된 사랑'을, 제비꽃 목걸이는 사랑하는 이에 대한 '겸양'과 '젊은 사람의 죽음'을 상징한다. 귓가와 드레스 끝자락에 있는 분홍빛 장미, 그리고 강둑 저편에 핀 하얀색 들장미는 이 모든 상징이 교차하는 지점에 살았던 여인 오필리아를 의미한다.

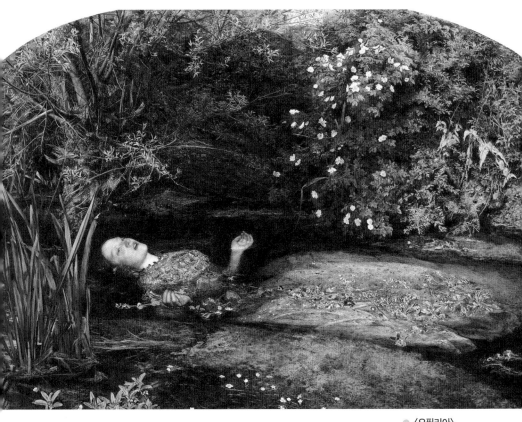

● 〈오필리아〉
존 에버릿 밀레

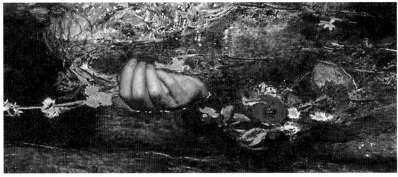

▲ 오필리아의 허리께에 양귀비가 있다.

▷ 「축복받은 베아트리체」_단테 가브리엘 로제티

영국의 낭만주의 화가 겸 시인인 단테 가브리엘 로제티Dante Gabriel Rossetti는 어려서부터 시와 회화에 천재적인 재능을 보였다. 그는 1848년 윌리엄 홀먼 헌트, 존 에버렛 밀레이 등과 함께 라파엘 전파를 결성하였다. 그러나 낭만적인 성향을 지녔던 로제티는 진지한 성향의 나머지 두 화가와 뜻이 맞지 않아, 이들의 결속은 그리 오래가지 못했다.

〈축복받은 베아트리체〉는 그의 아내 엘리자베스 시달을 이상화하여 그린 상징주의적인 초상화이다. 시달은 라파엘 전파 회원들 모두에게 인기가 있었던 모델이었다. 그러나 로제티는 그녀를 자신만의 모델로 삼고자 하였으며, 1860년 마침내 그녀와 결혼하기에 이른다. 그러나 그들의 결혼생활은 순탄하지 못하였다. 로제티는 다른 남자와 불륜에 빠졌고 살림은 어려웠으며, 아이까지 사산한 시달은 우울증을 앓았다. 결국 결혼 2년 만에 시달은 수면제 과다복용으로 비극적인 죽음을 맞이하였다.

◀ **양귀비** opium-poppy
- **학명** : *Papaver somniferum*
- **원산지** : 동유럽
- **꽃말** : 위로, 위안, 몽상

그림 속에서 시달은 무아지경에 빠진 것처럼 보인다. 시달 뒤에는 단테와 베아트리체가 마주 서 있다. 로제티는 죽은 아내 시달에 대한 애틋한 마음을 단테와 베아트리체의 정신적이며 숭고한 사랑에 비유하였다. 오랫동안 시인 단테를 자신과 동일시하였던 로제티는, 아내 시달의 죽음을 단테의 연인인 베아트리체의 죽음과도 동일시하였다.

머리에 후광을 두른 붉은 새가 시달의 왼팔에 양귀비꽃을 떨어뜨린다. 새는 죽음의 사신이며, 양귀비꽃은 잠과 죽음을 상징한다. 몽환적인 분위기의 이 그림은, 실재와 환상을 넘나들며 감각적인 것과 정신적인 것을 표현함으로써 독특한 분위기를 자아낸다.

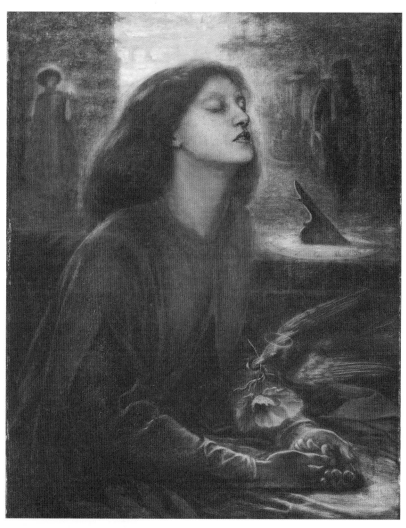

● 〈축복받은 베아트리체〉
단테 가브리엘 로제티

◀ 붉은 새가 시달의 왼팔에 양귀비꽃을
떨어뜨리고 있다.

접시꽃

▷ 「십자가형」 _피에트로 페루지노

접시꽃은 동지중해 지역이 원산지이며, 아주 오래전에 중국을 거쳐서 우리나라에 들어왔다. 십자군의 예루살렘 원정 때, 유럽에 전래하였다고 한다. 또, 접시꽃은 약효가 탁월하여 꽃이나 뿌리, 잎은 예로부터 약용, 식용, 차 등으로 이용되었으며, 학명 알케르Alcea는 그리스어로 '치유'라는 의미이다.

치유 중에서도 '궁극의 치유'라고 하면, 기독교에서는 그리스도에 의해 구원되어 영원의 생명을 얻는 것을 말한다. 이런 이유로 접시꽃은 기독교화의 상징 꽃으로 널리 알려져 있으며, 많은 기독교 성화에 묘사되어 있다. 이탈리아 르네상스 화가 피에트로 페루지노Pietro Perugino의 풍부한 서정성을 담고 있는 삼련제단화三連祭壇畵〈십자가형〉은 그 일례라 할 수 있다.

〈십자가형〉은 산지미냐노San Gimignano의 성 도미니크 교회의 예배당에서 유래하는 제단화로 폭 약 120cm, 세로 약 100cm로 정도의 작은 그림이다. 원래는 우르비노Urbino 근처에 있는 카리의 주교 바르톨로메오 바르톨리

Bartolomeo가 화가에게 개인적으로 주문한 작품으로 추측된다.

우선 주목할 것은 좌측 패널이다. 중앙 패널에 그려져 있는 십자가를 올려다보는 성 히에로니무스Saint Hieronymus가 구도의 중심이지만, 좌측 패널에 지팡이를 짚고 서 있는 이 성인의 앞쪽에 연홍색의 접시꽃이 우뚝 줄기를 뻗고, 가련한 모습으로 피어있는 것이 보인다.

그리스도는 십자가형이라는 극형을 거쳐서, 처음으로 아담과 이브가 범한 원죄를 씻고 인류의 구세주가 되었다. 접시꽃은 치유를 암시하는 꽃이다. 동시에 히에로니무스 뒤쪽에는 그가 숨어 살던 바위산과 그가 가시를 뽑아준 사자의 작은 모습이 보인다.

히에로니무스 자신도 치유를 베푼 성인이기 때문에 페루지노는 히에로니무스 앞에 핀 꽃으로 접시꽃을 선택한 것이다. 따라서 이 제단화에는 이외에도 눈부실 정도로 아름다우면서도 종교적 상징성을 가진 식물이 몇 가지 묘사되어 있다.

접시꽃 옆과 중앙 패널의 십자가 앞 주위에 있는 딸기는 그리스도의 성육신成肉身과 겸양을 암시한다. 특히 붉은 열매는 달기 때문에 성모를, 붉은색은 그리스도가 흘린 피를 나타낸다. 중앙 패널의 성 요한 발밑에 핀 양귀비는 최면성 때문에 죽음을, 붉은색은 역시 그리스도가 흘린 피를 상기시킨다.

성모의 발밑에는 제비꽃과 민들레가 피어있는데 전자는 그녀의 겸양을, 후자는 최후의 만찬에 사용된 허브로 그리스도의 수난, 즉 십자가형과 연관이 있다. 요한의 발밑에 양귀비와 나란히 있는 접시꽃은 길가에 핀 것에서, 그리스도에게 길을 구하는 자와 연관이 있다.

막달라 마리아를 주역으로 하는 우측 패널에는 갈대가 이삭을 뻗고 있다. 모세는 갈대 침대에 길게 누워 죽음을 면할 수 있었으므로, 죽음으로부터의 구제가 연상된다.

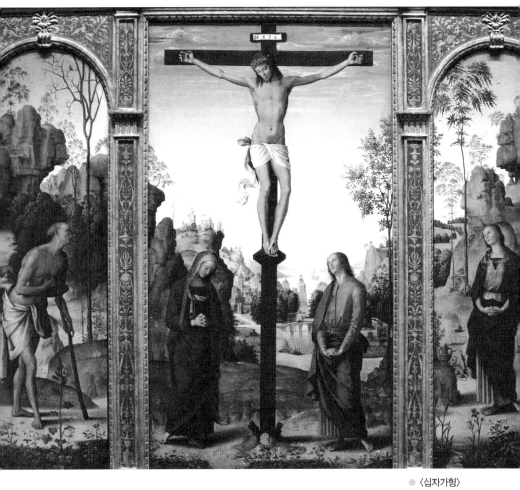

◉ 〈십자가형〉
피에트로 페루지노

◀ 히에로니무스 앞에 핀 접시꽃

갈대 옆의 아이리스는 성모 마리아를 상징하며, 아이리스의 칼과 같이 생긴 잎은 그녀의 슬픔을 표시한다. 그리고 우측에는 승리를 의미하는 종려나무가 있고, 그 뒤로는 세속세계에서 천상세계로 통하는 문이 열려있다. 이처럼 접시꽃은 상징성이 풍부한 식물 세계의 일부를 장식하고 있다.

▷「동물이 있는 성모자」_알브레히트 뒤러

1503년 알브레히트 뒤러Albrecht Durer는 〈동물이 있는 성모자〉를 그려, 페루지노의 식물에 의한 상징적 사고와 한 무리를 이루었다. 뒤러가 반채화半彩畵라 부르는 이 소묘의 오른쪽 아래에 접시꽃이 배치되어 있다.

마리아의 주위는 낮은 울타리로 둘러싸여 있어, 어쩐지 구약성서의 〈아가〉에서 노래한, "그대는 닫힌 정원, 나의 누이 나의 신부여 그대는 닫힌 정원, 봉해진 우물아가 4장 12절"의 '닫힌 정원'이 연상된다. '나의 누이'는 성모 마리아로 해석되고, 외계의 오염이나 재앙으로부터 격리된 '닫힌 정원'은 그녀의 순결을 상징한다.

기독교와 연관된 꽃과 동물을 그려 넣으면 그림은 한층 더 성스러워진다. 실제로 〈동물이 있는 성모자〉에서도 왼쪽에 있는 백합, 작약, 앵무새는 모두 마리아와 그리스도의 순결과 사랑을 상징한다. 그리고 오른쪽에 있는 연홍색 접시꽃은 말할 것도 없이, 그녀가 낳은 그리스도를 통해 성취되는 구제를 시사한다.

그리고, 그림의 배경인 언덕 위에는 양치기들에게 그리스도의 탄생을 알려주는 천사의 모습이 그려져 있다. 또 마리아의 왼쪽에는 잘린 나무그루터기가 있고 그 속에 올빼미가 그려져 있는데, 지혜의 상징인 올빼미는 지혜로운 사람으로서의 마리아를 찬양한 것이다. 동시에 올빼미가 야행성이므로 그녀가 안고 있는 유아 그리스도를 맞이하는 밤, 즉 십자가형을 예시하

● 〈동물이 있는 성모자〉
알브레히트 뒤러

◀ 접시꽃은 그리스도를 통한 구제를 시사한다.

는 것이기도 하다.

17세기 말 이후로 접시꽃은 화병의 꽃꽂이 꽃으로 빈번하게 장식되지만, 16세기 이전에는 그리스도교와 떼려야 뗄 수 없을 정도로 깊은 관계를 맺고 있다.

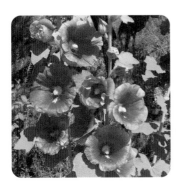

◀ **접시꽃** hollyhock
- **학명** : *Althaea rosea*
- **원산지** : 중국, 시리아
- **꽃말** : 단순, 편안, 단순한 사랑 다산, 풍요

11

꽃과 나무 이야기

국화

▷ 「국화 화병」_앙리 팡탱 라투르

푸치니의 오페라 〈나비부인〉은 미국 작가 존 루터 롱John Luther Long의 동명 소설을 기초로 하고 있다. 롱은 여동생에게서 일본 체재 중에 있었던 이야기를 듣고 그것을 소설로 썼다고 하는데, 실제로 그에게는 다른 영감원이 있었다.

군인이자 작가였던 프랑스인 피에르 로티Pierre Loti의 〈국화부인〉이 그것이다. 로티는 1885년, 개국하고 얼마 시나시 않아 군인으로 일본에 와서 나가사끼의 기꾸菊라는 이름의 일본인 여자와 살았으며, 그때의 이야기를 소설화하였다. 그러나 그것은 결코 달콤한 연애소설은 아니었다. 그는 "일본인은 추하고 천하고 괴이하다"라고 썼으며, 결국은 여주인공을 내쫓고 오로지 자신의 일본상을 추구한다는 내용이다.

내용 중에는 '문명화된' 유럽인이 사고하고 쓴 '오리엔탈리즘'에 대한 오만과 무지가 지겹도록 많이 나온다. 국화부인이라는 이름을 실명 그대로 소설 속에 사용함으로써, 국화가 당시의 유럽인에게 강렬하게 일본을 떠올리

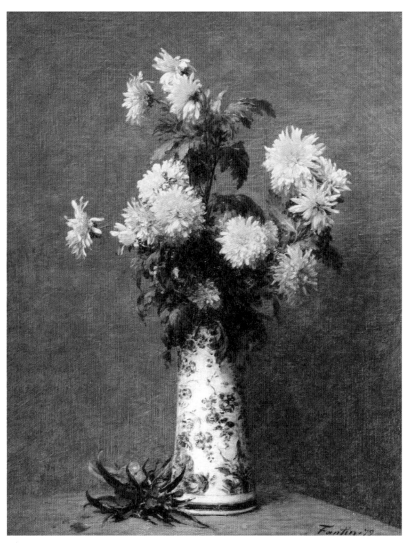

● 〈국화 화병〉
앙리 팡탱 리투르

게 하는 꽃으로 자리매김하였다. 국화는 원래 중국이 원산인 꽃이지만 8세기 말경에 일본에 들어왔다고 한다.

일본산 국화가 유럽의 꽃 그림에 등장하기 시작한 것은 19세기 후반 이후이다. 그러나 한번 화가의 눈에 띄자, 관심도는 단번에 높아졌다. 때는 저패니스의 시대였으므로, 일본 유래의 모티브는 이국적인 향기를 풍기며 그들의 눈을 사로 잡았다. 예를 들면 인상파의 새로운 움직임에 등을 돌리고, 견실한 사실 묘사로 일관한 앙리 팡탱 라투르Henri Fantin-Latour라는 프랑스 화가는 장미를 그리는 명수로 알려졌지만, 화병에 꽂힌 국화도 그렸다. 꽃잎의 선명한 황색과 화병의 시원한 청색이 잘 어울리는 작품이다.

▷「국화 화병」_피에르 오귀스트 르누아르

나부裸婦 그림으로 유명한 피에르 오귀스트 르누아르Pierre-Auguste Renoir는 꽃 그림을 그리는 이유에 대해 다음과 같이 말했다.

> "꽃을 그리고 있을 때는 색의 배합이나 명암의 변화를 시도해보고 싶은 생각이 들고, 그림을 버릴지 않을까 하는 걱정은 그다지 들지 않는다. (···) 인물화에서는 그것이 잘 되지 않는다. 인물화에서는 어떻게 해서라도 완벽한 그림을 그려야 한다는 생각만 하게 되는 것이다."

꽃은 인물화에서는 가능하지 않은 색과 모양의 변화를 실험해보는 장이 된다는 것이다. 실제로, 르누아르의 어루만지는 듯한 필치로 그린 국화꽃에서는, 각각의 색채가 어떤 형상을 가지고 어떻게 배치되면 화면 위에서 볼륨과 균형과 변화를 달성할 수 있는가를 시험하면서 제작한 것 같은 인상을 받는다.

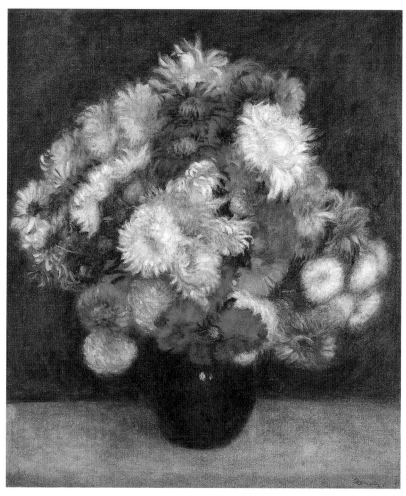

● 〈국화 화병〉
피에르 오귀스트 르누아르

▷ 「국화」_클로드 모네

　수련의 명수로 알려진 인상파 화가 클로드 모네Claude Monet의 〈국화〉도 마찬가지라고 할 수 있다. 무리를 지어 핀 국화를 위에서 바라보는 작품이다. 국화를 보는 시선은 누구나 별 차이가 없다. 그러나 일단 모네의 손을 거치게 되면, 그 풍경이 바로 적과 황과 녹과 백의 아름다운 범람으로 변해 버리고 만다.

　이 〈국화〉는 추상화라고 불러도 이상하지 않을 것 같다. 이렇게 되면, 굳이 국화가 아니더라 다른 어떤 꽃이라도 이처럼 될 수 있다. 개별 꽃의 차이는 색채 속에 해소되기 때문이다. 그러나 여기서는 국화가 새로 들어온 이국의 꽃이라는 점을 기억해야 한다. 새로운 취향의 그림을 목표로 하는 화가들은 상징의 때가 묻지 않은 국화조차 색채와 형태를 마음대로 표현해 보고 싶었을 것이다.

◀ 국화 chrysanthemum
- 학명 : *Chrysanthemum morifolium*
- 원산지 : 중국
- 꽃말 : 실망, 짝사랑, 성실, 진실, 감사

●〈국화〉
클로드 모네

엉겅퀴

▷「화환 속의 어린 그리스도와 성요한」_다니엘 세거스

엉겅퀴는 기독교 문화권에서는 아담과 이브까지 거슬러 올라가는 원죄, 그리고 그것을 계기로 일어나는 인간의 수난과 긴밀한 관련이 있다. 하느님은 천지창조 6일째 되는 날, 자기 형상 곧 하느님의 형상대로 사람을 창조하되 남자와 여자를 창조하였다. 그리고 이 최초의 인간 아담과 이브를 낙원에 두고, "너희는 동산에 있는 각종 나무의 열매는 네가 임의로 먹되, 선악을 알게 하는 나무의 열매는 먹지 말라 네가 먹는 날에는 반드시 죽으리라 창세기 2장 16~17절."라고 엄하게 일렀다.

그러나 그들은 뱀의 유혹에 빠져 '선악을 알게 하는 나무의 열매善惡果'를 먹고 말았다. 이렇게 하여 원죄를 지고 낙원에서 추방되어 여자는 임신하는 고통을, 남자는 평생 수고하여 그 소산을 먹게 하였다.

그리고, "땅이 네게 가시덤불과 엉겅퀴를 낼 것이라 네가 먹을 것은 밭의 채소인즉, 네가 흙으로 돌아갈 때까지 얼굴에 땀을 흘려야 먹을 것을 먹으리니 창세기 3장 18절."라고 하였다.

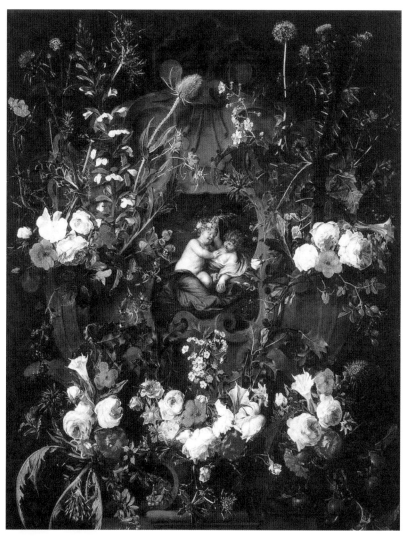

● 〈화환 속의 어린 그리스도와 성요한〉
다니엘 세거스

◀ 그림 속 여기저기에
엉겅퀴꽃이 등장한다.

하느님의 말을 듣지 않은 아담에게 그 벌로, 아름다운 초원의 풀이 자라는 낙원에는 없던 가시가 돋친 엉겅퀴와 가시덤불을 자라게 한 것이다. 머지 않아 다가올 그리스도의 수난 역시 이 원죄에서 유래한 것이다.

이러한 배경이 있음에도 불구하고, 플랑드르의 화가 다니엘 세거스Daniel Seghers는 종교를 주제로 한 그림에서 꽃으로 둘러싼 장식적 구조를 자주 묘사하였는데, 그 속에는 엉겅퀴가 단골로 등장한다. 그의 작품 〈화환 속의 어린 그리스도와 성요한〉에는 장미, 독말풀 등과 나란히 엉겅퀴가 여기저 기에 얼굴을 내밀고 있다.

이들은 만지는 자에게 용서 없이 날카로운 가시로 상처를 내는 꽃들이 다. 엉겅퀴 줄기를 본 사람이라면, 화면 중앙에서 성 요한과 장난치고 있는 어린 예수에게 다가올 많은 수난을 자신의 고통으로 느꼈을 것이다. '그리 스도를 흉내 내는 것'은 신앙심을 높이기 위한 가상 수난체험이라 할 수 있 을 것이다.

또, 지금까지 전해지는 이런 종류의 화환이 그려진 작품 중에는, 그림 중 앙에 종교적인 화상畵像이 없는 것도 있다. 미리 틀로 화륜 부분을 그려놓 고, 나중에 주문에 따라서 중앙에 종교 화상을 그려 넣는 것이다. 종교적인 상징으로 이용되는 꽃은 거의 정해져있기 때문에, 까다로운 지시가 따르는 주문이 아니라면 어떤 종교적인 그림에도 대응이 가능했을 것이다.

▷「정물」_마티아스 위투스

이탈리아에서 5년을 지낸 적이 있는 네덜란드 화가 마티아스 위투스 Matthias Withoos가 그린 〈풍경 속의 백합, 장미, 엉겅퀴〉는 분명히 풍경화의 일종이며, 외관상으로는 결코 종교를 주제로 그린 작품이라고는 생각되지 않는다.

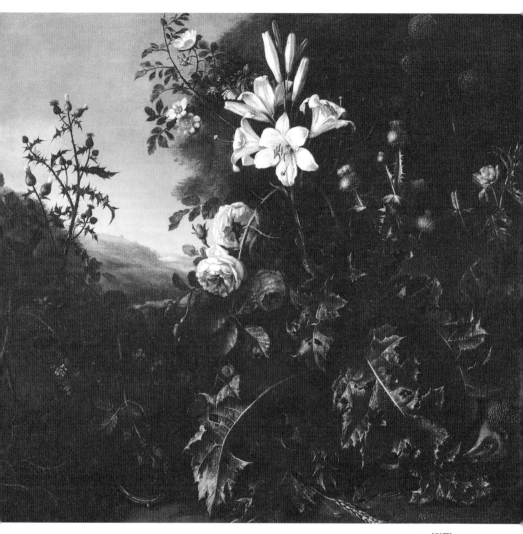

● 〈정물〉
마티아스 위투스

그러나 "나는 사론의 수선화요 골짜기의 백합화로다. 여자들 중에 내 사랑은 가시나무 가운데 백합화 같도다아가 2장 1~2절."라는 구절을 기억한다면, 이 작품이 분명히 종교적인 의미를 함축하고 있다는 것을 알아차렸을 것이다.

호랑가시나무나 엉겅퀴, 장미에 둘러싸여 피는 순백의 백합은 고난이나 사악함이 기승을 부리는 때에 순결함을 지키는 사람, 또는 그리스도와 마리아를 떠올리게 한다. 이처럼 예술가는 특정 식물을 통해 어떤 종교적 메시지를 전하고자 한다. 분홍색 장미와 흰 백합은 처녀의 순결을 상징하는 반면, 엉겅퀴와 블랙베리 그리고 다른 가시 식물은 그리스도의 가시관을 의미한다. 또 밀 줄기 하나로 미사의 빵을 표현한다. 위투스는 이 작품 이외에도, 묘석이나 폐허 등을 배경으로 근경에 꽃을 그림으로써 종교적인 메시지를 전달하였다. 17세기라는 조금은 이른 시대에, 근대적인 종교적 모티브가 없는 종교화를 시험해본 것이다.

▷ 「자화상」_알브레히트 뒤러

그러나 엉겅퀴가 멋진 무대가 등장한 경우도 있다. 독일 르네상스 시대를 대표하는 화가 알브레히트 뒤러Albrecht Durer의 초기 자화상이 그 예이다. 이 작품은 그가 자신의 아내가 될 아그네스프레이에게 보내기 위해 그린 것으로 알려져 있다. 젊은 청년이 가질 수 있는 특유의 자의식과 함께 약간은 불안한 정서까지 담긴 이 자화상에도 북유럽인 특유의 정교한 붓끝이 느껴진다. 특히 엉겅퀴를 들고 있는 그의 오른손은 사진보다 더 사실적으로 묘사되어 있다.

독일에서 엉겅퀴Eryngium는 Mannstreu남편의 충성이라 불리며, 부부애의 증표이기도 하다. 혼약이 정해진 젊은 뒤러는 멀리 있는 미래의 신부에게

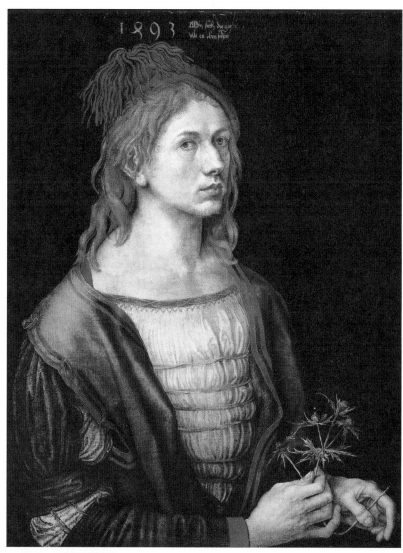

1893

● 〈자화상〉
알브레히트 뒤러

◀ 알브레히트 뒤러가 자신의 자화상에서
 엉겅퀴를 들고 있다.

자신의 자화상을 보내고, 스스로 사랑의 결의를 표한 것이다. 화면 상부에 쓴 명문銘文, '하늘의 뜻 그대로'는 뒤러의 그 결의가 신앙심의 증표라는 것을 나타내고 있다.

토막상식

● **코린트식 기둥의 주두**

북반구에 많은 종류의 엉겅퀴가 분포하는데, 그리스의 옛 예술가들은 이 엉겅퀴를 신전의 여러 부분에 장식으로 이용하였다. 그리스 건축의 주두양식은 크게 나누어 도리아식, 이오니아식, 코린트식 3종류로 구별하는데, 이 중에서 가장 나중에 등장한 코린트식은 엉겅퀴의 잎을 본떠서 디자인한 것이다.

◀ **엉겅퀴** thistle
• 학명 : *Cirsium*
• 원산지 : 지중해 지역
• 꽃말 : 엄격, 고독한 사랑, 근엄

프리뮬러

「화병의 꽃」_얀 반 하위쉼

프리뮬러는 앵초과 앵초속의 꽃 중에서 외국산 원예종을 가리킨다. 라틴
어로 '처음'을 뜻하는 primus에서 유래된 이름이며, '봄에 최초로 피는
꽃'이라는 의미를 가진다. 이른 봄부터 각양각색의 선명한 색으로 꽃가게
앞이나 가로를 화려하게 장식하므로, 그야말로 이미지에 적합한 최적의 이
름이다.

500종 이상의 원예품종 프리뮬러 중에서, 여기에서는 17세기 중반에서
서서히 꽃의 정물화에 얼굴을 나타내기 시작한 프리뮬러 프베스켄스
Primula × pubescens 라는 종류를 소개한다. 프리뮬러는 옛날부터 적, 황, 청,
적색의 바리에이션이 풍부하며, 식물학자 니콜라 로베르Nicolas Robert에 의
하면 '중심부가 크게 눈처럼 흰' 꽃이 각별히 인기를 끈다고 한다. 실제로
17세기 말~19세기 초에 그려진 정물화 중에 나오는 프리뮬러는 대부분 흰
'눈'이 그림을 감상하는 사람들의 시선을 강하게 끌고 있다.

자신이 그린 그림 반 이상에 프리뮬러를 그려넣은 18세기 전반의 네덜란

드 화가 얀 반 하위쉼Jan van Huysum의 작품을 보자. 이 시대에는 꽃잎이 여러 겹인 겹꽃과 작은 꽃을 많이 모여 핀 화려한 품종이 선호되었다. 이러한 요구에 따라 매력적인 꽃다발에는 히아신스, 비연초, 아네모네, 장미, 작약 등 아름답고 화려한 꽃을 많이 꽂았다.

그러나 그런 중에도 특이한 것은 작고 소박한 갈색과 연갈색과 푸른색의 프리뮬러가 보는 사람의 눈을 뗄 수 없게 한다. '눈' 때문이다. 꽃의 중앙에 있는 '흰 눈'이 아센트가 되어, 다른 꽃 사이에 묻히지 않고 자기주장을 하고 있다. 이것이 조연이면서 꽃의 화가에게 100년 이상 사랑받으며 그들의 그림 속에 등장하는 이유를 알 수 있을 것 같다.

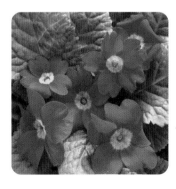

◀ **프리뮬러** primula
- **학명** : *Primula*
- **원산지** : 영국 해안, 태평양 연안, 중국
- **꽃말** : 사랑, 번영, 희망

● **〈화병의 꽃〉**
얀 반 하위�

◀ 프리뮬러가 그려진 부분

수레국화

▷ 「수레국화」_성 미카엘 대성당의 천장화

수레국화는 지금은 원예화의 하나이지만, 영어 이름 cornflower에서도 알 수 있는 것처럼 옛날에는 밭의 곡물유럽에서는 주로 보리에 섞여 핀 잡초였다. 영국서는 '낫을 둔하게 한다' 하여, hurtsickle 낫을 상처낸다는 뜻로 불렸다.

그러나 어디에나 피는 들꽃이어서 일화에 많이 등장하며, 상징성이 풍부한 면에서는 어떤 화려한 꽃에도 뒤지지 않는다. 곡물과의 관련성 때문에 풍요를 생각게 하며, 특출하게 맑은 청색이면서 늦은 봄부터 초여름을 장식하기 때문이다.

라틴어 학명 켄타우레아 키아누스Centaurea cyanus에서 cyanus는 '푸른'을 뜻하며, 속명 Centaurea는 그리스 신화에서 유래한 것이다. 로마의 박물학자 플리니우스에 의하면, 반인반마의 켄타우로스Kentauros 족의 족장 케이론은 어느 날 손님으로 초대받은 헤라클레스의 화살을 잘못해서 떨어뜨려 자신의 발을 찔러 버리고 말았다. 그 화살에는 독사 히드라의 피가 발려있었는데, 케이론은 수레수국의 약효로 상처를 치유하여 무사할 수 있었

다. 수레수국이 켄타우레아Centaurea라 불리는 것도 그 때문이다.

고대 그리스인들은 꽃의 형상을 보고 화살을 연상하였지만, 우리는 꽃의 형상을 보고 수레바퀴를 연상하여 수레수국이라는 이름을 붙인듯하다.

수레수국의 높은 약효는 악을 쫓는다는 의미를 가지고 있다. 또 해마다 곡물 속에서 자라는 습성으로 인해 풍요와 재생을 연상시키기 때문에, 고대 이집트에서는 미라에 바쳐졌다. 1922년 투탕카멘 왕의 묘가 발견되었을 때, 3개의 관 위에는 수레수국의 꽃줄과 화륜이 놓여있었는데, 외기에 접촉되는 순간 순식간에 부서졌다고 전해진다.

그리스도교 시대가 되면, 수레수국의 상징적 의미는 더욱 넓어진다. 케이론에게 상처를 입힌 것은 물뱀히드라의 피였으며, 이 뱀은 옛날 거대한 민달팽이였다고 한다. 그리스도교에서 민달팽이는 악을 상징한다. 따라서 히드라 혹은 민달팽이 피의 독을 치유한 수레수국은 그리스도의 승리와 결부되어 있다.

또 보리밭에 생육하는 수레수국의 모습은 풍요와 성찬을 떠올리게 한다. 푸른색은 천상을 연상시키므로 그리스도의 부활과 승천, 성모의 대관과 승천과도 연관이 있다. 성 미카엘 대성당St Michael's Church Bamberg의 천정에 아로새겨진 여러 가지 꽃은 낙원을 상징하는데, 그중에 수레수국의 모습이 보이는 것은 그 때문이다.

● 〈수레국화〉
성 미카엘 대성당의 천장화

▷ 「비너스의 탄생」 _산드로 보티첼리

수레수국의 상징성은 세속세계로도 퍼졌다. 그중 하나는 르네상스 시대의 이탈리아 화가 산드로 보티첼리 Sandro Botticelli의 〈비너스의 탄생〉이다.

그리스 신화에서 아프로디테는 아름다움, 사랑, 기쁨, 출산의 여신이다. 행성은 금성과 동일시되며, 로마 신화에서의 비너스에 해당한다. 대부분의 신이 제우스와 어떻게든 혈연관계가 있는 것과는 달리, 아프로디테의 탄생은 조금 특이하다. 아프로디테의 탄생에 대해서는 여러 가지 설이 있지만, 헤시오도스는 크로노스가 자른 우라노스의 생식기 혹은 정액가 바다에 떨어져 생긴 거품에서 태어난 것이 아프로디테라고 하였다.

보티첼리는 큰 가리비에 탄 그녀가 서풍의 신 제피로스가 힘껏 부는 바람에 실려 키프로스 섬에 표착한 장면을 묘사하였다. 그녀를 맞이하는 계절의 여신 호라의 드레스에는 수레수국 문양이 전면에 그려져 있다. 수레수국은 그 아름다운 푸른색으로 인해 종종 천상세계와 연결된다. 천상의 아름다움이 바다에서 태어나는 순간이다.

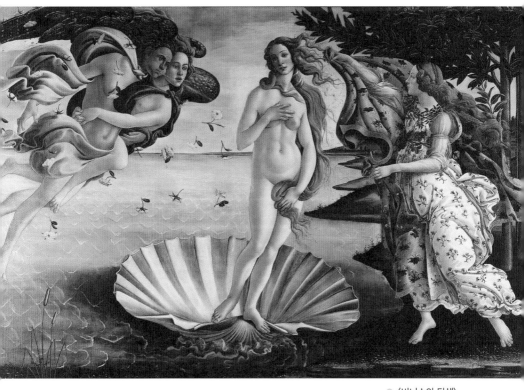

● 〈비너스의 탄생〉
산드로 보티첼리

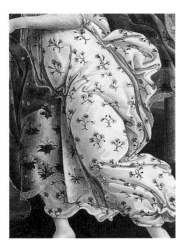

◀ 계절의 여신 호라의 드레스에
그려진 수레수국

▷ 신성로마제국의 태피스트리

1540~1555년, 당시 브리셀에 체재하고 있던 신성로마제국의 황제 칼 5세를 위해 제작된 8점의 태피스트리tapestry, 색색의 실로 수놓은 벽걸이나 실내 장식용 비단가 있다. 현재 6점은 빈 미술사 미술관, 2점은 암스테르담 국립미술관에 전하며, 후자 중에 한 점에는 직물사 판메이커Pannemaker가 직접 손으로 수놓은 수레수국이 들어 있다.

칼 5세의 가계인 합스부르크 가의 문장인 쌍두 독수리가 태피스트리 중앙에 배치되어 있고, 그 왼쪽 날개 아래쪽에 수레수국이 장식되어 있다.

유럽의 종교적 혼란기에도 살아남은 칼 5세의 힘과 위엄을 상징하는 모티브이다. 수레수국의 모습은 실로 청초하지만 고대 이집트, 그리스 신화, 그리스도교에서 세속 세계에 이르기까지 놀라 정도로 사람의 마음 깊은 곳까지 파고들었다. 꽃의 맑은 푸른색이 포기하기 어려운 매력을 발산하는 것인지 모른다.

◀ **수레수국** cornflower
- **학명** : *Centaurea cyanus*
- **원산지** : 유럽 동남부, 소아시아
- **꽃말** : 행복, 행운, 교육, 신뢰, 세심한, 우아함

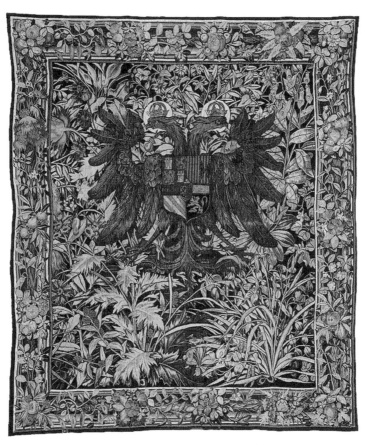

● 신성로마제국의 〈태피스트리〉

15

백합

▷「백합」_크레타섬의 벽화

눈처럼 흰 꽃잎, 어질할 정도로 강한 방향, 곧게 뻗은 긴 줄기, 그리고 강한 생명력, 이런 특징 때문인지 백합은 고래로부터 많은 사람의 상상력을 자극하여 문학이나 예술을 장식하였다.

탐험가 아서 에번스Arthur Evans는 크레타섬 크노소스 궁전의 남북 통로 동편에서 '프린스트 킹祭司王' 혹은 '백합의 왕'이라 불리는 릴리프를 발굴하였다. 왕관과 흉부, 오른쪽 다리 부분만 전해지는데 단편이 된 흉부의 머리 주위에 문양화된 백합 목걸이를 확실하게 볼 수 있다. 이것은 기원전 1550~1500년경에 제작된 작품이다. 한편, 크노소스 궁전 북쪽에 위치하는 암니소스Amnisoss 마을에서 출토된 집에서는 키가 큰 3본의 줄기에 수많은 백합이 그려진 벽화가 발견되었다. 이 집을 소유한 사람의 지위가 높았으며, 거기에 사는 사람의 위엄을 표시하는데 백합이 선택되었다.

● 크레타섬 암니소스의 집에서 발굴된 벽화 그림

▷ 「은하수의 기원」_틴토레토

기원전 1세기경 로마 시대에 저술된 책에 백합의 신화적 기원이 쓰여 있다. 로마 신화의 최고신 제우스는 인간 여자 알크메네와의 사이에서 아들 헤라클레스를 얻는다. 그는 아내 헤라의 젖을 먹여서, 이 신생아를 신과 같은 불사의 존재로 만들고자 했다.

그래서 헤라가 잠들어 있을 때, 몰래 헤라클레스에게 젖을 물렸다. 하지만 배가 고팠던 헤라클레스가 젖을 강하게 빨았기 때문에 헤라는 아픔을 느끼고 잠에서 깨어 갓난아기를 유방에서 떼어내었다.

그러자 용솟음친 흰 젖은 하늘의 강이 되었고, 땅을 적신 젖에서는 백합이 생겨났다. 은하수의 생성에 관한 이야기는 틴토레토Tintoretto의 작품으로 널리 알려져 있는데, 이상하게도 이 그림 속에는 백합이 보이지 않는다. 원래는 그림의 아래쪽에 대지의 의인상과 백합이 그려져 있었지만, 시간이 지나면서 그 부분이 잘려 나가서 보이지 않게 되었다고 한다.

이것은 야콥 호프나겔Jacob Hoefnagel이 틴토레토의 원래 작품을 모사한 것에서도 알 수 있다. 어찌 되었든 이 신화로 인해 이 꽃은 마돈나백합혹은 백합의 장미이라 불리게 되었으며, 여성이 구비해야 할 풍요, 희망 그리고 왕위계승자의 상징이 되었다.

▷ 「수태고지」_파올로 디 마테이스

기독교 시대가 되면, 마돈나백합의 흰색은 오염되지 않은 순결과 결부된다. 파올로 디 마테이스Paolo de' Matteis의 작품 중에 대천사 가브리엘이 마리아에게 그리스도의 회임을 알리는 〈수태고지〉가 있다. 이전에는 대천사가 수태고지를 예고하는 메시지로 올리브 가지를 손에 든 것이 일반적이었

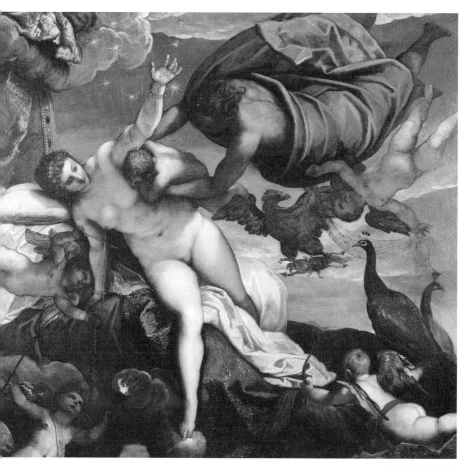

● 〈은하수의 기원〉
틴토레토

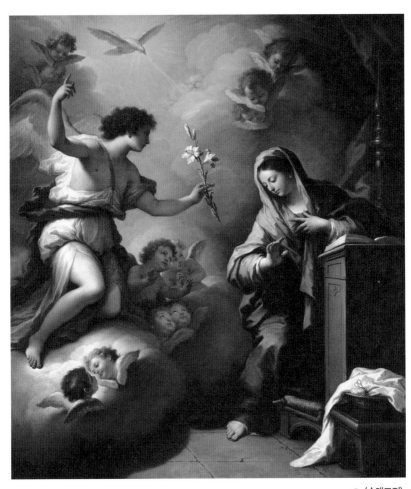

● 〈수태고지〉
파올로 디 마테이스

◀ 대천사 가브리엘이 마리아에게
 그리스도의 회임을 알리며 백합
 을 건네고 있다.

다. 하지만 어느 시점부터 순결을 상징하는 백합이 올리브를 대신하게 되었다. 백합은 대천사가 손에 들고 있거나 마루에 놓인 화병에 꽂혀있다. 어느 쪽이나 마리아가 오염되지 않고 순결한 채로 수태하였으며, 생각한 대로 원죄를 면하고 태어난 그리스도는 구세주가 된다는 것을 강조하고 있다. 같은 이유로 성모자상에도 백합이 더해졌다.

▷ 「최후의 심판」 _한스 멤링

15세기 플랑드르 화가 한스 멤링Hans Memling은 사실주의에 입각한 정교한 초상화와 제단화로 유명하며, 화려한 색채와 뛰어난 구성력이 돋보인다. 그가 그린 〈최후의 심판〉에 보면, 최후의 심판에 임하는 그리스도의 머리 부분 좌우에 각각 흰 백합과 검이 더해져 있다. 그리스도 자신이 "양은 그 오른편에, 염소는 왼편에 두리라 마태복음 25장 33절", "저희는 영벌에, 의인들은 영생에 들어가리라 하시니라 마태복음 25장 46절" 라고 예언한 것처럼, 그림의 좌측, 즉 그리스도의 우측에는 천국으로 초대된 사람들양이 배치되고 우측, 즉 그리스도 좌측에는 지옥행으로 정해진 사람들산양이 배치되어 있다.

즉 그리스도 우측의 백합은 오염되지 않은 사람, 좌측의 검은 죄인을 나타낸다. 이와 관련하여, 17세기 이후에 묘사된 꽃 정물화 중에는 꽃만으로 그리스도교의 이념을 나타낸 작품이 있다. 단순한 꽃의 묘사인가 혹은 종교적 상징의 꽃인가 헷갈리는 경우도 많다.

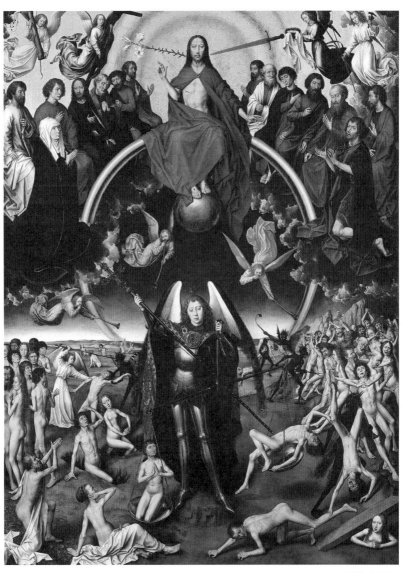

● 〈최후의 심판〉
한스 멤링

◀ 그리스도의 머리 좌우에
검과 흰 백합이 그려져 있다.

▷ 「카네이션, 백합, 백합, 장미」_존 싱어 사전트

19세기가 되면, 존 싱어 사전트John Singer Sargent의 〈카네이션, 백합, 백합, 장미〉와 같이 전통의 무게에서 해방된 백합을 많이 만날 수 있다. 여름철 석양 무렵에 두 명의 소녀가 백합, 장미, 카네이션이 만발한 수풀 가운데서 등불을 켜고 놀고 있다. 특히 백합은 가지가 휠 정도로 풍성하게 피어 있다.

화가는 어두워져 가는 태양광과 인공광의 미묘한 타이밍을 포착하기 위해 8월부터 11월까지 매일 저녁 2~3분 정도 그림을 그리고 멈추는 작업을 반복하여 작품을 완성했다고 한다. 확실히 빛의 순간을 박진감 있게 잘 묘사하고 있다.

한편 꽃은 개화기가 아닌 때에 제작된 것을 고려하면, 화분을 이용하였거나 전에 그린 스케치를 활용한 것으로 보인다. 또 그림의 제목은 당시 유행하던 노래에서 가져온 것인데, 모두 전통적으로 성모와 깊은 관련이 있는 꽃이다. 이들 꽃이 오염되지 않은 아름다운 성모를 연상시킨다는 것은 누구나 공감하는 점이다.

◀ **백합**lily
• **학명** : *Lilium*
• **원산지** : 지중해 동부
• **꽃말** : 순결, 변함 없는 사랑

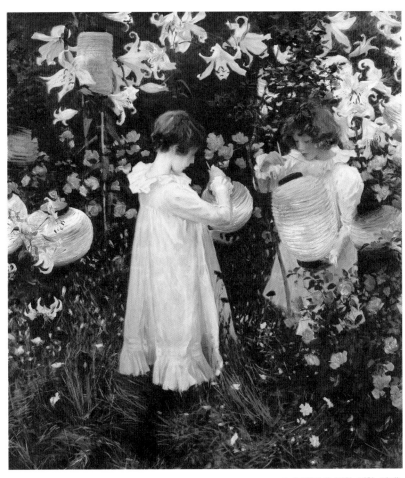

● 〈카네이션, 백합, 백합, 장미〉
존 싱어 사전트

해바라기

▷ 「해바라기로 변신하는 클리티에」_샤를 드 라 포스

영화 〈해바라기〉에는 제2차 세계대전에 강제 동원되어 행방불명된 남편
을 찾아 나선 아내소피아 로렌 분가 나온다. 그녀는 천신만고 끝에 남편을 찾
아내지만, 그는 이미 소련 여인을 만나 두 딸을 둔 아버지로 행복하게 살고
있었다는 비극적인 스토리의 영화이다. 이 영화에는 러시아 평원에 끝없이
펼쳐지는 해바라기밭이 인상적이다. 감독 비토리오 데 시카Vittorio De Sica
는 과연 비극적인 그리스 신화를 생각하고 작품을 만들었을까?

태양신 아폴론은 한때, 바다의 요정 클리티에에게서 페르시아의 오르카
무 왕의 딸 레우코토에에게로 마음이 옮겨갔다. 질투심에 사로잡힌 클리티
에는 오르카무스 왕에게 딸의 행방에 대해 몰래 일러바친다. 왕은 크게 화
를 내며, 딸을 생매장한다. 아폴론은 레우코토에를 그리워하며, 죽은 그녀
의 묘에 신의 술을 부었다. 그러자 거기에서 그윽한 향기를 풍기는 유향나
무가 생겨났다.

클리티에는 아폴론의 마음이 자신에게 돌아오지 않는다는 것을 알고 절

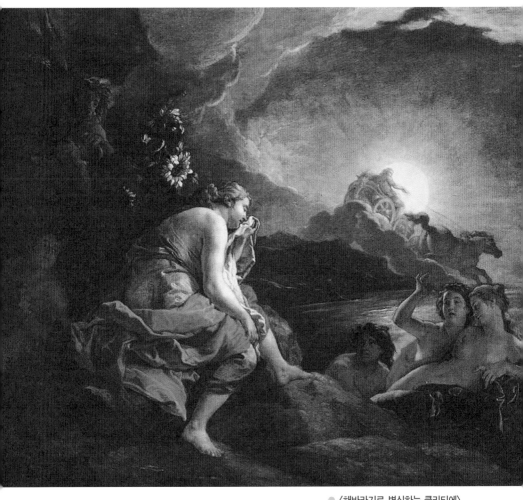

● 〈해바라기로 변신하는 클리티에〉
샤를 드 라 포스

◀ 슬퍼하는 클리티에 뒤에
해바라기가 그려져 있다.

망하여, 아흐레 동안 이슬과 눈물만 먹으며 사랑하는 아폴론의 태양 마차가 하늘을 날아다니는 것을 머리를 돌리면서 바라보았다. 그리고 야위어져서 죽어, 마침내 꽃으로 변했다. 그 꽃은 아폴론을 향한 그녀의 끝없는 사랑을 반영하여 태양을 향해 피었다.

오비디우스가 전하는 이 고대신화에는 실제 꽃 이름까지는 나와 있지 않다. 향일성이라 하면 바로 해바라기가 떠오르지만, 북아메리카가 원산지인 이 꽃이 스페인에 전래된 것은 신대륙 발견 이후인 16세기 초이다. 다른 유럽 제국에는 그 후 다시 50여 년이 지나 전해졌으며, 이 그림이 그려진 것은 약 17세기 바로크 시대이다. 그때 새로 들어온 일향성의 '인디언의 태양'을 화가들은 아폴론을 애타게 사모하는 마음의 꽃으로 중첩해^{동일시하여} 묘사하였다.

이후 해바라기는 클리티에의 꽃이라는 연상이 서서히 일반화되었다. 실제로 프랑스 화가 샤를 드 라 포스Charles de La Fosse가 1688년 루이 14세의 주문으로 그린 작품에는 클리티에 옆에 해바라기가 피어있다. 루이 14세는 태양왕이라 불렸다. 이는 태양을 지고 하늘을 날아다니는 아폴론이, 하루의 정무를 마치고 베르사이유의 대 트리아농Le Grand Trianon 궁전에서 휴식하는 루이왕에 비유한 것일지도 모른다.

▷ 「와인글라스와 꽃과 과일」_얀 데 헤엠

태양에 순종하며 태양을 따라다니는 해바라기는 17세기 이후 충성의 심볼로 문학과 회화에 자주 등장한다. 우선 그리스도교와 관련하여, 조금 취향이 다른 얀 데 헤엠Jan Davidsz. de Heem의 작품을 보자.

벽에 설치된 감실에 반쯤 와인이 차있는 글라스가 놓여있고, 꽃과 과일이 그 주변을 장식하고 있다. 얼핏 보면 단순한 정물화라 생각되지만, 자세히

● 〈와인글라스와 꽃과 과일〉
얀 데 헤엠

◀ 글라스의 위의 해바라기는 헌신적인
사랑을 신에게 바친다는 의미이다.

들여다보면 해바라기 아래의 글라스 뒤쪽 벽 부분이 조금 밝게 보인다. 그리고 그 한가운데에 작은 눈이 있다. 와인글라스가 성찬을, 석류와 포도, 장미, 엉겅퀴, 보리 이삭 등이 그리스도의 풍요와 수난, 부활을 상징한다는 것을 알면, 이 눈은 신의 눈이라는 것을 금방 알 수 있다. 따라서 데 헤엠의 작품에 종교적인 인물은 없지만, 이것이 종교화인 것을 누구나 인정한다.

와인글라스 위에 화려하게 피어있는 해바라기는, 이 꽃이 태양에 순종하는 것처럼 신에게 무한의 헌신적인 사랑을 바친다는 의미를 담고 있다. 꽃과 과일로 중앙 화면을 둘러싼 구도는 17세기 초경부터 플랑드르에서 선호되었다. 이런 그림에는 성모마리아와 그리스도가 중앙에 배치된 구도가 많고, 와인글라스만 있는 것은 좀처럼 보기 드문 구도이다.

▷ 「해바라기가 있는 자화상」 _ 반 다이크

　해바라기는 종교화 이외에도 헌신적인 사랑 혹은 충성의 심볼로 이용되었다. 반 다이크Anthony Van Dyck는 조국 플랑드르뿐 아니라, 이탈리아와 영국에서도 초상화가로 명성이 높았지만, 〈해바라기가 있는 자화상〉은 그가 1630년에 런던에 도착하고 약 2년 후의 작품이다.

　왼손에 국왕 찰스 1세에게 받은 사슬이 있어, 자기가 궁성화가의 시위에 있다는 것을 과시하고 있다. 한편 오른쪽 인지로는 방금 핀 대륜의 해바라기를 가리키고 있다. 따라서 이것은 국왕에 대한 충성의 메시지를 담은 자화상이다.

토막상식

● 〈해바라기〉 영화 포스터
제2차 세계대전에 강제 동원되어 행방불명된 남편 안토니오(마르첼로 마스트로얀니 분)를 찾아 나선 아내 조반나(소피아 로렌 분)가 주연한 영화.

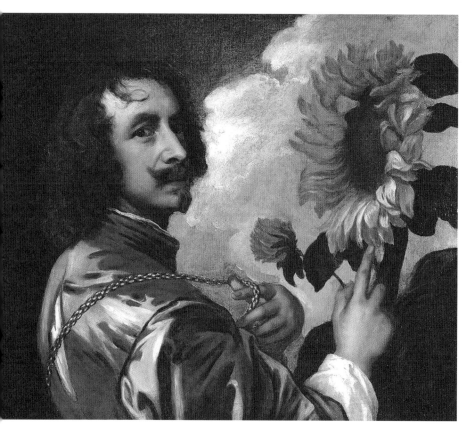

● ⟨해바라기가 있는 자화상⟩
반 다이크

▷ 「해바라기」 _빈센트 반 고흐

　고흐Vincent van Gogh는 해바라기의 화가라고 불러도 과언이 아니다. 일반적으로 고흐 하면 떠오르는 이미지가 해바라기이기 때문이다. 고흐의 대표적인 그림 소재라면 사이프러스, 밀밭, 해바라기 등이 있는데, 이 중에서 고흐를 대표하는 꽃이 해바라기라는 것은 흥미로운 일이다. 왜냐하면 해바라기 그림이야말로 고갱의 대표적인 작품이기 때문이다.

　고흐가 이처럼 많은 해바라기 작품을 그린 이유는 고갱의 방을 장식해주기 위해서였다고 한다. 고흐 특유의 강렬한 색채로 그려진 해바라기 그림은 정열적으로 불타오르는 것처럼 보인다.

　황시증을 앓으면 사물이 노랗게 보이는데, 빈센트 반 고흐는 황시증에 걸려 많은 명작을 남겼다. 고흐는 자신의 그림에 누구도 표현하지 못하는 황금 색조의 찬란한 노랑 빛깔을 얻기 위해 고심했다. 그는 압생트라는 술을 마시고 해바라기를 보면, 해바라기가 자기가 원하는 찬란한 황금빛으로 이글거린다는 사실을 알아냈다. 그는 이 황금빛의 노랑 빛깔을 얻기 위해 압생트를 자주 마셨다. 그러나 환시, 즉 황시현상으로 나타나는 찬란한 노란 빛에 매혹된 그는 과음을 거듭한 결과 몸을 망치게 되었다. 그렇게 탄생한 명화들이 〈해바라기〉, 〈노란 집〉, 〈아를의 밤 카페〉, 〈밤의 카페 테라스〉 등이다.

◀ **해바라기** sunflower
- 학명 : *Helianthus annuus*
- 원산지 : 중앙아메리카
- 꽃말 : 숭배, 기다림, 당신을 바라보고 있어요

●〈해바라기〉
빈센트 반 고흐

명화로 보는
꽃과 나무 이야기

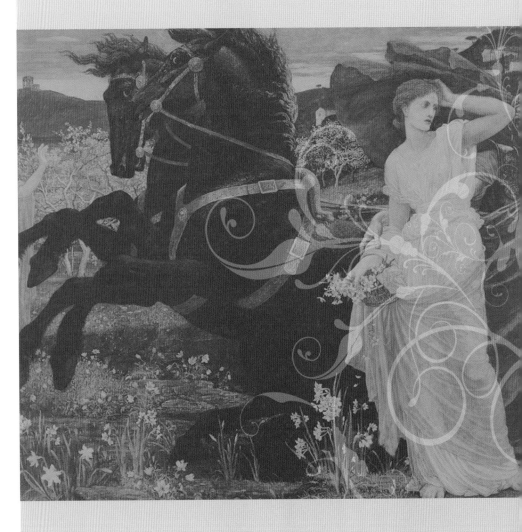

PART **03**:

과일 이야기

무화과

▷ 「무화과」 자코포 리고치

무화과를 묘사한 아름다운 서양화라고 하면, 단연 자코포 리고치Jacopo Ligozzi의 수채화를 꼽을 수 있다. 그는 이 수채화를, 후원자였던 메디치가 프란치스코 1세의 식물 컬렉션에 있는 무화과나무를 모티브로 그렸다.

프란치스코 1세는 아버지 코시모Cosimo 1세 이래 면면히 이어온 메디치가의 식물에 대한 관심을 이어받았으며, 리고치에게 여러 가지 식물화를 그리게 하였다. 리고치의 아틀리에를 방문한 식물학자는 "없는 것은 숨소리뿐이다"라며 그의 사실화에 대한 재능을 칭찬하였다. 이 그림에 묘사된 벌레 먹은 잎, 아래로 처진 수피, 갈라진 무화과 열매, 그 사이로 보이는 붉게 익은 열매 등을 보면 그의 말에 대체로 수긍이 간다. 단 여러 각도에서 관찰된 잎, 각기 다른 성장 단계의 열매 등이 그려진 것으로 보아 구도가 식물도감적인 기능을 의식해서 정리된 것이 분명해 보인다. 사실 무화과에서 열매처럼 보이는 것은 꽃턱이 비후한 것으로, 꽃은 그 안에 핀다. 그야말로 꽃이 없는 것처럼 보이기 때문에 우리말로 무화과無花果라고 부른다.

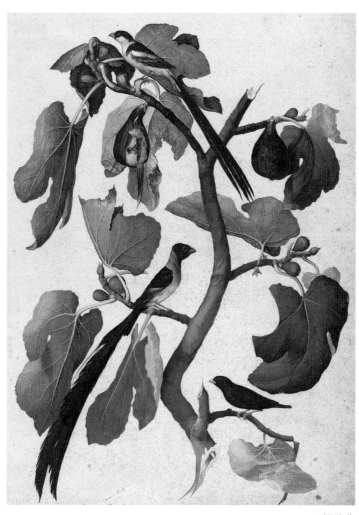

●〈무화과〉
자코포 리고치

◀ 갈라진 무화과 열매를
사실적으로 그렸다.

▷ 「인류의 타락」 _티치아노 베첼리오

이탈리아의 르네상스 화가 티치아노 베첼리오Tiziano Vecellio는 초상화, 신화화, 종교화에서 독창적이었으며, 뛰어난 색채 감각을 보여주었다. 그는 〈인류의 타락〉에서 아담과 하와가 금단의 열매를 따 먹은 후 부끄러움을 느껴 무화과 잎으로 치부를 가리는 그림을 그렸다.

〈창세기〉 3장에 처음으로 무화과라는 이름이 나오는데, 이것은 성경에서 가장 먼저 등장하는 식물 이름이기도 하다. 이 구절에서 아담과 하와는 뱀의 꼬임에 빠져 금단의 열매를 따 먹고 눈이 밝아져서, 자신들의 몸이 벌거벗은 것을 알고 무화과나무 잎을 엮어 치마를 만들어 치부를 가렸다고 했다. 그러면 아담과 하와는 왜 하필 무화과나무 잎으로 앞을 가렸을까? 그것은 무화과나무가 그 옆에 있었기 때문에, 급한 상황에서 얼른 그 잎을 땄을 것으로 추측된다. 또 큰 무화과나무 잎이 그들의 부끄러운 부분을 가리기에 충분했기 때문일 것이다.

무화과는 불모不毛의 상징으로 여겨지기도 한다. 이는 배가 고픈 예수가 열매가 없는 무화과나무를 향해 "이제부터 너는 영원히 열매 맺는 일이 없을 것이다마태복음 21장 19절."라고 말하자, 무화과나무가 즉시 말라 버렸다는 일화에서 유래한다. 예수는 그것을 신앙이 없는, 의심하는 자에 비유하였다. 따라서 예수 그리스도를 배반한 유다가 무화과나무에 목을 매었다는 전설도 생겨났다. 이처럼 무화과나무는 성경에서 좋지 않은 의미로 나타나기도 한다.

▷ 「무화과 숲의 성모자」 _페르디낭 뒤 퓌고

20세기 프랑스 화가 페르디낭 뒤 퓌고도Ferdinand du Puigaudeau의 작품에 성모자가 무화과 숲에 서 있다. 페르디낭은 오로지 풍경화만 그린 화가

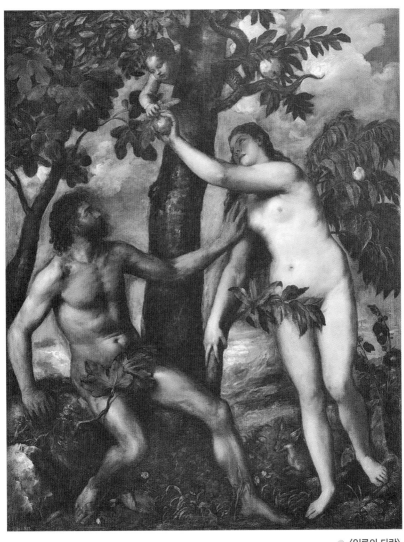

● 〈인류의 타락〉
티치아노 베첼리오

이기 때문에, 이 그림도 종교화가 아니고 길에서 성모자상을 발견하고 그린 풍경화 작품일지도 모른다. 단 이 경우는 성모와 무화과나무의 조합이 실경이었는지, 의도적이었는지에 대해서는 의문이 생긴다. 어느 쪽이라 하더라도, 페르디낭이 그린 성모자는 무화과로 인해 풍요라는 의미에 가지게 된다. 무화과가 풍요와 번영의 열매로 등장하는데, 성경에는 여러 곳에 '자신의 포도나무와 무화과나무 아래 앉다' 라는 표현이 여러 곳에 나온다. 이는 유대인 사이에서 안녕과 번영, 풍요를 상징하는 표현이다.

● 〈무화과 숲의 성모자〉
페르디낭 뒤 퓌고도

▷ 「성 세바스티아누스」 안드레아 만테냐, 엘 그레코

무화과는 이사야가 건무화과로 왕을 구했다는 이야기 이사야서 38장 21절도 있으므로, 구제의 의미도 함께 가지고 있다. 실제로 무화과의 열매와 잎은 약으로 이용되어왔다.

성 세바스티아누스는 프랑스에서 출생하였으며, 황제 디오클레티아누스의 최측근 경호원이었다. 독실한 그리스도교인인 세바스티아누스는 수시로 감옥에 드나들 수 있는 직업상의 특권을 이용하여 감옥에 갇혀있는 신자들을 보살펴주었다. 이 사실이 알려지자, 황제는 그를 광장에 묶고 활로 쏘아 죽이라고 명했다.

성인들의 전기인 〈황금 전설〉에 따르면 소나기가 퍼붓듯 화살이 그의 몸을 뒤덮었다고 하며, 화가들은 이 장면을 소재로 성인에 관한 그림을 그렸다. 로마 병사들은 당연히 그가 죽은 줄 알고 자리를 떠났으나, 한 여인이 그의 시신을 수습하기 위해 왔다가 아직 목숨이 붙어있는 것을 알고 극진히 간호하여 생명을 되살려놓았다. 이후 성인은 황제의 명에 의해 몽둥이로 맞아서 순교했다.

엘 그레코El Greco는 화살을 맞은 성 세바스티아누스를 그렸다. 그가 묶여있는 기둥 밑동에도 구제의 식물 무화과가 자라고 있다. 엘 그레코 약 100년 전에, 안드레아 만테냐Andrea Mantegna도 동일한 주제로 그림을 그렸는데, 여기에도 성인의 발밑에 무화과나무가 그려져 있다. 하지만 세바스티아누스 성인의 그림에 무화과나무가 그려진 것은 그다지 보이지 않는다. 어쩌면 그레코는 만테냐의 작품에서 자극을 받아 무화과를 그려 넣은것인지도 모른다.

▲ 순교하는 성 세바스티아누스 옆에 무화과나무가 그려져 있다.

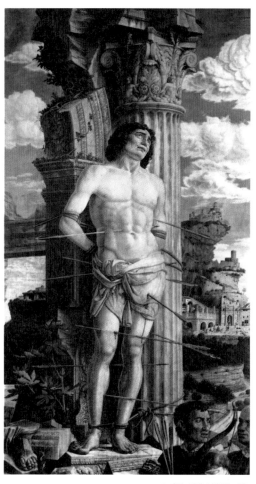

● 〈성 세바스티아누스〉
엘 그레코

◀ 무화과fig
・학명 : *Ficus carica*
・원산지 : 아시아 서부, 지중해 연안
・꽃말 : 다산, 풍요한 결실, 열심

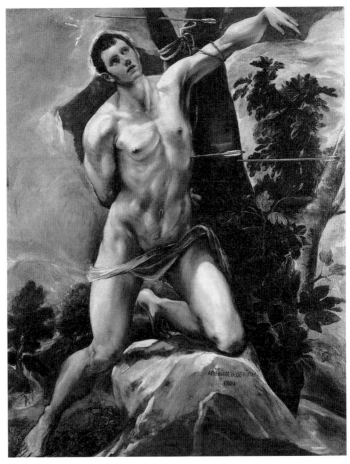

● 〈성 세바스티아누스〉
안드레아 만테냐

◀ 순교하는 성 세바스티아누스 옆에
무화과나무가 그려져 있다.

포 도

▷ 「바쿠스」, 「병든 바쿠스」_카라바조

술의 신이라고 하면 곧장 디오니소스를 떠올리는데, 이는 그가 그리스에 포도 재배법과 포도주 담그는 방법을 전해주었기 때문이다. 그는 항상 얼큰하게 술에 취한 채로 돌아다녔고, 그의 주위에는 술 취한 여인들의 무리인 박케들박카이이 모여 있었다.

그러면 왜 디오니소스가 주당들의 사랑을 한 몸에 받는 신이 되었을까? 디오니소스는 제우스와 세멜레 사이에서 태어났다. 헤라는 남편 제우스의 외도로 태어난 그가 눈엣가시처럼 여겨졌다. 헤라는 디오니소스가 세멜레의 태중에 있을 때부터 그를 없애려고 노렸다. 세멜레가 제우스의 광휘에 타 죽은 것도 헤라의 교묘한 부추김 때문이었다. 그러나 제우스는 자신의 섬광을 견디지 못하고 불타는 세멜레의 몸에서 재빨리 디오니소스를 구해내서 남은 달을 자신의 허벅지 속에서 길렀다. 그가 세상에 빛을 본 후에도 헤라의 눈을 피해 니사 산에서 양육되었지만, 끝까지 헤라의 감시망을 벗어날 수는 없었다. 집요한 헤라는 니사 산에서 포도 재배법과 포도주 제조법

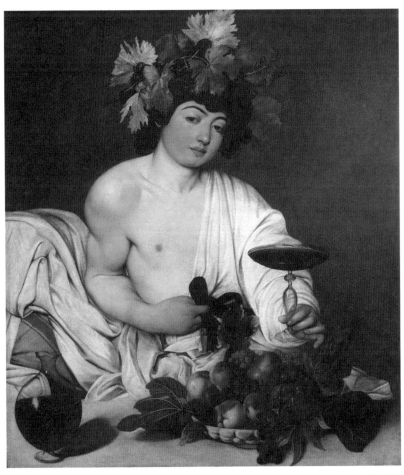

● 〈바쿠스〉
카라바조

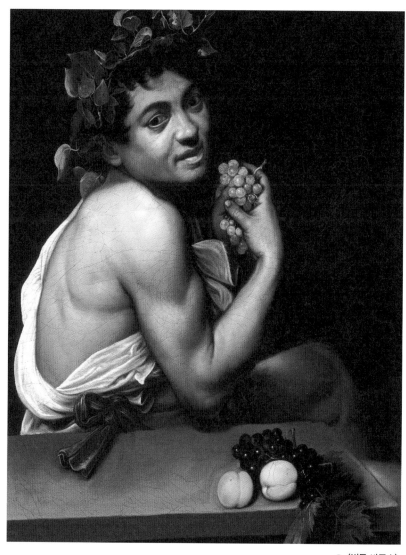

● 〈병든 바쿠스〉

카라바조

을 개발한 디오니소스를 술 취한 미치광이로 만들어 떠돌아다니게 했다.

이탈리아 화가 카라바조Caravaggio가 그린 〈바쿠스〉디오니소스의 로마명는 포도나무 가지로 엮은 화관을 머리에 쓰고 한쪽 어깨를 드러낸 채 비스듬히 기대어 로마풍의 휴식 자세를 취하는 디오니소스의 모습을 그렸다. 탁자 위에는 포도주 병이 놓여 있고, 풍성한 과일 바구니에는 상한 과일과 시든 나뭇가지가 섞여 있다. 그가 들고 있는 잔에 가득 담긴 포도주는 잔잔한 물결을 일으키며 동심원을 그린다. 포도와 포도주, 그리고 술의 신과의 관계가 잘 표현된 작품이다.

카라바조의 다른 그림 〈병든 바쿠스〉는 화가 자신의 자화상이다. 이 그림에서 카라바조는 자신이 세상을 떠돌아다닌 고달픔을 표현하고자 했다. 그는 황달기가 있는 음울하고 초췌한 얼굴로 포도 한 송이를 들고 있다.

▷ 「디오니소스의 항해」 _그리스의 도기화

이 그림은 기원전 6세기에 제작된 그리스의 도기화이다. 접시의 안쪽 면에는 적갈색 바탕에 검은색으로 세부를 정밀하게 표현한 그림이 그려져 있다. 이른바 흑화식黑畵式, black-figure 그림이다.

망망대해에 떠 있는 배에 누워있는 남자는 디오니소스다. 또 배 가운데에 높이 솟은 돛, 그 돛을 감고 올라간 포도나무 좌우에 주렁주렁 달린 포도송이, 배 주위를 유유히 헤엄치고 있는 일곱 마리의 돌고래 등이 그려져 있다. 느긋하고 대범한 지중해풍의 분위기가 느껴지는 이 그림은, 그리스 시대에 편찬된 〈호메로스 찬가〉에 나오는 이야기를 묘사한 작품이다.

에트루리아Etruria 해적이 와인을 마시고 몹시 취해있는 미소년 디오니소스를 발견하고, 그의 고향 낙소스 섬으로 가자고 자신들의 배로 유혹하였다. 그들의 목적은 유괴였다. 디오니소스가 부잣집 도련님처럼 보였기 때

● 〈**디오니소스의 항해**〉 그리스의 도기화

문에 그를 유괴해서 엄청난 몸값을 받아내거나, 노예로 팔아버릴 심산이었
다. 해적들은 디오니소스가 그들의 배로 옮겨 타자, 배의 선수를 낙소스 섬
과는 정반대 방향으로 향했다. 그런데 배 안에서는 연이어 이상한 일이 벌
어졌다.

무거운 열매가 열린 담쟁이덩굴이 노와 돛에 달라붙었으며, 포도 덩굴이
돛대 위로 뻗어 오르고 뱃전에 엉겼다. 해적들은 놀라서 발광하고 바다에
뛰어들어 돌고래로 모습이 변했다. 디오니소스는 해적들이 변한 돌고래에
둘러싸여 포도 선반의 그늘에서 유유자적하게 즐기고 있다.

▷ 세인트 콘스탄차 세례당의 천장 벽화

포도는 석류처럼 많은 열매가 열리기 때문에 기독교에서는 풍요의 심벌
로 여긴다. 그리고 풍요의 이미지는 다른 말로 낙원 이미지이다.

● 〈포도 수확〉 세인트 콘스탄차 세례당의 천장 벽화

4세기 중반에 건축된 세인트 콘스탄차Constanta 벽화를 보자. 로마 황제 콘스탄티누스의 딸 콘스탄차가 4세기에 세례당으로 건축하였으며, 사후에 그녀의 묘당이 된 건물이다.

이 세례당의 천장 모자이크에 포도를 수확하는 그림이 그려져 있다. 가지가 휠 정도로 많은 열매가 열린 포도 덩굴과 거기에서 노는 큐피드와 새, 그리고 많은 포도 열매가 산더미처럼 쌓인 짐수레가 그려져 있다. 한 사람은 소에 올라타서 채찍을 휘두르고, 또 한 사람은 소를 견인하기 위해 안간힘을 쓰고 있다. 풍작의 즐거운 이미지를 담고 있다.

콘스탄티누스 황제는 기독교를 처음으로 공인한 로마 황제이고, 그의 시대부터 기독교 미술은 독자적인 형태를 취하기 시작했다.

이 모자이크에 묘사된 포도원은 디오니소스적인 환희로 가득 찬 위안과 기독교의 내세관이 서로 융합한 장이다. 고대의 포도는 기독교 세계로 들어가는 중계역할을 하고 있다. 또 세인트 콘스탄차 성당의 천장 모자이크는 포도 덩굴과 포도송이가 장식문양으로 얼마나 잘 어울리는지를 보여주고 있다.

▷「성모자」_루카스 크라나흐

포도는 그리스·로마 신화 속에서 술의 신 디오니소스로마 신화의 바쿠스에게 봉헌되었으며, 포도 문양의 모티브는 오리엔트 세계에도 전파되었다. 또 기독교 시대가 도래하면서 유럽에서는 성찬의 심볼로 기독교 회화에도 빈번하게 등장한다.

그리스도는 "나는 참포노나무요 내 아버지는 농부라, 무릇 내게 붙어 있어 열매를 맺지 아니하는 가지는 아버지께서 그것을 제거해 버리시고 무릇 열매를 맺는 가지는 더 열매를 맺게 하려 하여 그것을 깨끗하게 하시느니라.

너희는 내가 일러준 말로 이미 깨끗하여졌으니, 내 안에 거하라 나도 너희 안에 거하리라 가지가 포도나무에 붙어 있지 아니하면 스스로 열매를 맺을 수 없음 같이 너희도 내 안에 있지 아니하면 그러하리라.

나는 포도나무요 너희는 가지라 그가 내 안에, 내가 그 안에 거하면 사람이 열매를 많이 맺나니 나를 떠나서는 너희가 아무 것도 할 수 없음이라요한복음 15장 1~5절" 라고 하였다.

또 최후의 만찬에서 술, 즉 포도로 양조한 와인을 부은 잔을 들고, "그들이 먹을 때에 예수께서 떡을 가지사 축복하시고 떼어 제자들에게 주시며 이르시되 받으라 이것은 내 몸이니라 하시고 또 잔을 가지사 감사기도 하시고 그들에게 주시니 다 이를 마시매

이르시되 이것은 많은 사람을 위하여 흘리는 나의 피 곧 언약의 피니라

진실로 너희에게 이르노니 내가 포도나무에서 난 것을 하나님 나라에서 새 것으로 마시는 날까지 다시 마시지 아니하리라 하시니라마가복음 14장 22~25절" 라고 했기 때문이다.

이런 이유로 성모자를 그린 많은 회화에도, 유아 그리스도가 손에 포도를 든 자세로 표현되었다.

● 〈성모자〉
루카스 크라나흐

◀ 성모와 유아 그리스도가
포도를 들고 있다.

16세기 독일의 화가 루카스 크라나흐Lucas Cranach도 1525년경 〈성모자 Madonna and Child〉을 제작했을 때, 뒷배경에 세력이 좋은 포도 덩굴과 거기에 난 포도송이를 그려 넣었다. 1930년 푸시킨 미술관이 이 작품은 인수했을 때, 이미 오른쪽과 아래쪽 부분이 잘려 나가 있었다.

현존하는 부분으로 추측해보면, 절단된 부분에는 아마 많은 포도송이가 드리워져있었을 것이다. 어린 그리스도는 포도송이에서 색이 변하여 익기 시작한 한 송이를 어머니 성모 마리아에게 바치기 위해 손에 들고 있다. 이것은 최후의 만찬에서 말한 계약의 피로서의 와인, 즉 성찬을 암시하고 있다.

▷ 「압착기의 예수」

계약의 피로서의 포도주는, 그리스도의 최후의 만찬 장면에 묘사되어 있다. 하지만 그 피를 짜는 장면도 묘사의 대상이 되었다.

모세가 정찰을 보낸 남자들이 석류와 무화과와 함께 포도송이를 가나안에서 가지고 돌아왔다는 이야기 따라서 가나안은 약속의 땅이라 불린다. 민수기 13장 17~29절, 이스라엘의 복수의 신이 포도를 짜는 기계로 밟아 부수는 이야기 이사야서 63장 1~6절를 아우구스티누스Augustinus가 재해석되어 탄생한 주세이다.

익명의 화가가 그린 이 작품은 압착기 속에서 피가 짜여지는 그리스도의 처참한 모습을 그렸다. 좌우측에 이 장면을 보기 위해 사람들이 둘러서 있다. 이 피는 마음으로 마시는, 그리스도가 몸을 바쳐 흘린 계약의 피이기 때문이다.

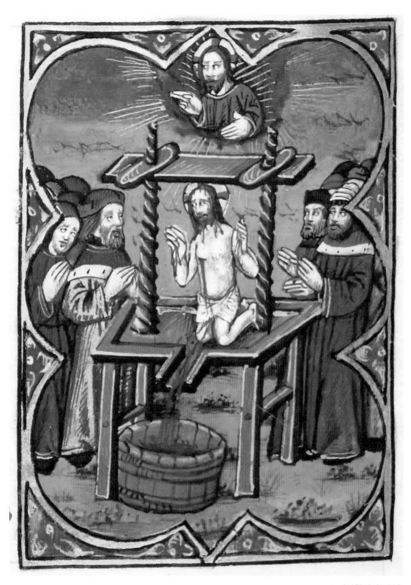

● 〈압착기의 예수〉

▷ 「묵포도도」_신사임당

율곡 이이의 어머니로 널리 알려진 신사임당은 시·그림·글씨에 능했던 예술가이다. 그녀는 거문고 타는 소리를 듣고 감회가 일어나 눈물을 짓는 등 예민한 감수성을 지녀 어릴 적부터 예술가로서 대성할 특성을 보였다. 또 훌륭한 예술인으로 성장할 수 있었던 배경에는 그녀의 천부적인 재능과 함께 그 재능을 발휘할 수 있도록 북돋아 순 좋은 환경이 있었다.

이미 7세에 안견安堅의 그림을 보고 스스로 그림 공부를 했으며, 성격만큼이나 섬세하고 아름다운 작품을 남겼다. 그림의 화제畵題는 풀벌레, 포도, 화조, 매화, 난초, 산수 등이다. 어린 시절 사임당이 꽈리나무에 메뚜기 한 마리가 앉아 있는 그림을 그렸는데, 잠깐 자리를 비운 사이에 닭이 와서 그림 속의 메뚜기를 쪼아 버렸다는 이야기가 전해질 만큼 그녀의 그림은 세밀하고 사실적이다.

후세의 시인, 문인들이 그녀의 그림에 발문을 썼는데, 한결같이 절찬하기를 주저하지 않았다. 그림으로 채색화, 묵화 등 약 40폭 정도가 전해지며, 아직 미공개된 그림도 수십 점 있는 것으로 알려져 있다.

신사임당의 〈묵포도도〉는 종이에 먹으로 그린 작품이다. 탐스러운 열매가 달린 포도나무의 한 부분을 그린 것으로, 세밀한 관찰력과 뛰어난 회화적 표현력을 잘 보여 주는 대표작 중 하나이다. 여성스러운 필치에 먹빛도 매우 밝아서, 그녀가 그린 포도 그림 중에서도 제일 잘된 작품이라는 평을 듣고 있다. 햇가지와 묵은 가지, 잘 익은 알과 아직 설익은 알 등이 차이 나 보이고 포도알과 잎사귀, 굵은 가지와 덩굴손 등이 모두 실물을 보는 것이 같이 생생하게 묘사되어 있다. 2009년에 발행된 오만 원 권의 지폐에는 사임당과 〈묵포도도〉가 디자인 소재로 포함되어있다.

● 〈묵포도도〉
신사임당

토막상식

● 오만 원권 지폐

우리나라에서 2009년에 최초 발행된 오만 원권 지폐로 조선 시대의 대표적인 여류 문인이자 서화가인 신사임당이 모델로 나온다. 앞면 왼쪽의 보조 소재는 신사임당의 작품으로 전해지는 〈묵포도도〉와 〈초충도 수병〉의 가지 그림이 도안되어 있다.

▷ 「벽감의 성병」 _얀 데 헤엠

17세기 네덜란드의 정물화가 얀 데 헤엠Jan Davidsz de Heem의 작품 〈벽감의 성병〉이다. 빛나는 성병聖餠과 성배聖杯를 한가운데 배치하고 주위에 여러 가지 과일, 그리고 보리 이삭과 포도가 그려져 있어 단순한 정물화가 아니라는 것을 알 수 있다.

그리스도는 최후의 만찬 자리에서 '이것은 내 몸이다'라고 말했다. 빵은 밀로 만든다. 밀이삭과 포도의 조합은 빵과 포도주, 즉 성찬의 상징으로 이해할 수 있다.

직설적으로 종교적인 주제를 묘사하지 않고, 그 당시 유행하기 시작한 정물화로 신앙의 내용을 대변한 것이다. 데 헤엠은 과일과 사물을 제시함으로써, 자신이 의도하는 종교화를 멋지게 묘사한 화가였다. 그의 작품 속에 등장하는 과일은 묘사가 매력적일 뿐 아니라 세속의 달콤한 유혹이, 보는 이의 마음을 사로잡고 있다.

토막상식

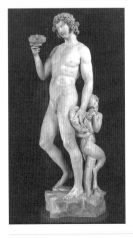

● 〈디오니소스〉 미켈란젤로 부오나로티
르네상스의 거장 미켈란젤로 부오나로티(Michelangelo di Lodovico Buonarroti Simoni)가 젊은 시절에 만든 작품이다.
머리카락을 포도잎과 포도송이로 장식하고, 오른손에 큰 잔을 들고, 조금은 어설픈 걸음을 내디디고 있는 포도주의 신 디오니소스의 모습을 나타내고 있다.

● 〈벽감의 성병〉
안 데 헤엠

◀ 포도 grape
• 학명 : *Vitis vinifera*
• 원산지 : 동부 및 서부 아시아, 북아메리카
• 꽃말 : 기쁨, 박애, 자선, 도취, 망각

석류

▷「페르세포네」_단테 가브리엘 로제티

　명계冥界의 왕 하데스는 페르세포네를 보고 첫눈에 반해, 들에서 수선화를 따고 있는 그녀를 납치한다. 그녀의 어머니 케레스는 딸을 찾아 각지를 떠돌아 다니다가 마침내 그녀가 하데스에게 납치되어 명계에 있다는 것을 알아낸다.

　그러나 페르세포네가 이미 명계의 음식인 석류를 먹어버려서, 그녀를 지상으로 데려올 수 없게 된 것이다. 모녀의 슬퍼하는 모습을 가엽게 여긴 제우스의 어머니 레아가 찾아와 페르세포네가 일 년의 반은 지하세계에서 보내야 하지만, 남은 시간은 지상 세계에서 엄마와 함께 살아도 좋다는 제우스의 말을 전해주었다.

　재생의 근원인 석류알이 빽빽이 들어 있는 석류는 명계의 음식이지만, 이승의 세계로 되돌아올 가능성을 숨기고 있다. 생과 사는 여기서도 서로 연결되어 교착하고 있다.

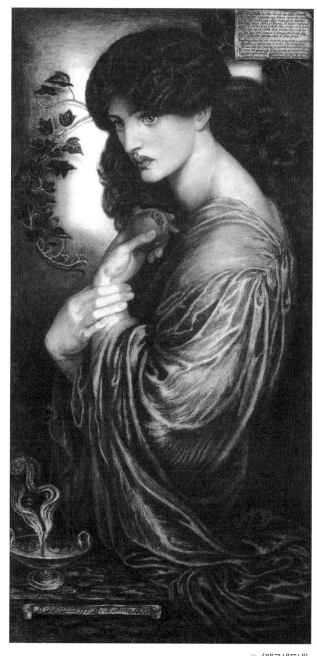

● 〈페르세포네〉
단테 가브리엘 로제티

단테 가브리엘 로제티Dante Gabriel Rossetti의 〈페르세포네〉는 당초 사과를 가진 이브로 구상한 것이다. 이 그림은 8개의 버전이 제작되었지만, 세 번째 것은 분실하고 하나는 다른 주제로 개작되는 등 페르세포네와 같은 햇빛을 보거나 또 보지 못하는 운명을 밟았다. 페르세포네가 정면에 응시하고 있는 것은 연鳶이다. 연은 부부의 끊으려야 끊을 수 없는 인연을 뜻하는 모티브인데, 여기서는 페르세포네가 남편인 하데스 곁에서 일 년의 반을 머물러야 한다는 깃을 시사한다. 풍요의 여신 게레스와 그의 딸 페르세포네는 석류에 의해 생과 사, 풍요와 죽음의 극단적인 세계와 연결되어 있다.

▷「석류의 성모자」 산드로 보티첼리

석류의 꽃과 열매는 선명한 붉은색을 띤다. 따라서 녹색 잎 속에 있으면, 보색 관계이기 때문에 특히 눈에 잘 띈다. 이것을 보고 중국 북송의 시인 왕안석王安石은 석류를 '만록총중홍일점萬綠叢中紅一點'이라 읊었다. 여러 남성 가운데 한 여성이 섞여 있는 모양을 가리켜 '홍일점紅一點'이라 하는 말은 이 시에서 유래한 것이다.

산드로 보티첼리Sandro Botticelli가 피렌체 정청의 의뢰로 제작한 〈석류의 성모자〉에는 성모가 왼손에 석류를 들고, 오른손에는 어린 예수를 안고 있다. 그리스도교에서 석류는 풍요, 자비, 순결, 수난을 암시한다.

여기에서 풍요와 자비는 성숙해서 터진 석류의 모양과 큰 입자에서 연상할 수 있다. 또 순결과 수난은 성경에 나오는 성모의 〈닫힌 정원〉순결의 정원에 피는 꽃으로 선명한 붉은 색이 피를 연상시키는 것에서 유래한다. 풍요도 자비도 순결도 모두 그리스도의 십자가 위에서의 수난, 죽음의 의미를 가진다. 여기에서도 석류를 둘러싸고 생과 사가 교착하고 있다.

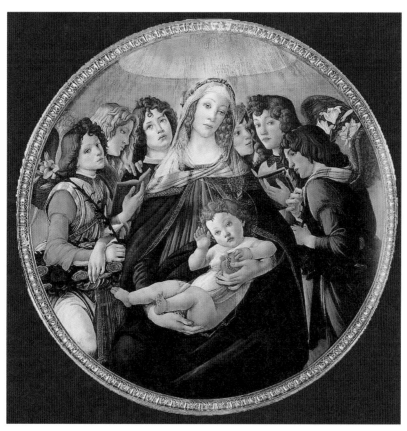

● 〈석류의 성모자〉
산드로 보티첼리

▷「정물」_얀 데 헤엠

얀 데 헤엠Jan Davidsz de Heem의 〈정물〉에서는 포도, 석류, 굴, 견과류, 달팽이, 랍스터, 나비 등이 등장한다. 여기에서 석류, 포도, 견과류와 같은 과일은 풍요와 부활을 상징하는 것으로 해석할 수 있다. 그리스도의 십자가 위의 죽음은 성찬을 베푸는 것으로 속죄가 되고, 부활로 이어져서 풍요한 생을 가져온다.

성경에서는 부활의 의미로 '죽음으로서 많은 열매를 맺는다'요한복음 12장 24절고 한 보리, 풍성한 열매를 맺는 포도, 그리고 생명의 소생을 뜻하는 석류를 강조한다.

석류의 붉은 꽃과 열매는 동양과 서양, 그리스도교와 신화 세계의 구별을 넘어서, 위대한 생명의 순환 가운데 꽃 피고 열매 맺고 썩고 그리고 다시 소생한다.

◁ **석류나무** pomegranate
• 학명 : *Punica granatum*
• 원산지 : 이란, 아프가니스탄
• 꽃말 : 바보스러움, 야심, 자손번영, 원숙미

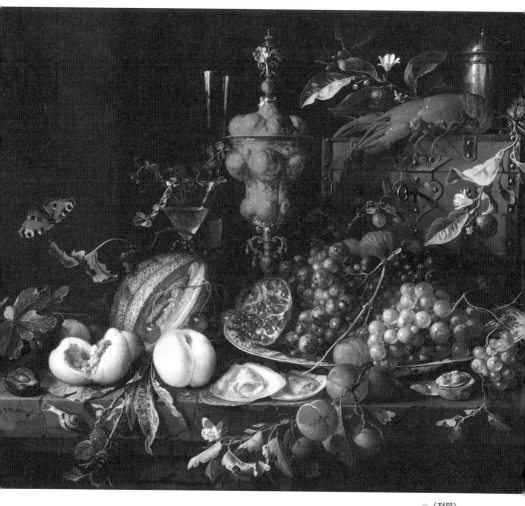

● 〈정물〉
얀 데 헤엠

◀ 그림 한가운데 있는 석류는
풍요와 부활을 상징한다.

복숭아

▷ 「분홍색 복숭아나무」_빈센트 반 고흐

네덜란드의 후기 인상주의 화가 빈센트 반 고흐Vincent van Gogh는 활동 거점을 파리에서 아를르로 옮기고 40여 일이 지난 1888년 3월 말, 크고 작은 복숭아나무 두 그루를 그렸다. 연한 붉은색과 분홍색 꽃에서 이제 막 태어난 새 생명을 기뻐하는 반 고흐의 들뜬 기분이 보이는 것 같은 작품이다.

그러나 이 작품을 그리고 집으로 돌아온 그를 기다리고 있는 것은 네덜란드에 있을 때의 친구였던 화가 안톤 마우베Anton Mauvo의 죽음 통지였다. 여기서 화면 왼쪽 아래의 명문에 있는 것처럼, 반 고흐는 방금 그린 봉숭아나무 작품을 죽은 친구에게 바치기로 한다.

동생 테오에게 보낸 편지에 의하면, 마우베와의 추억은 밝고 경쾌한 복숭아의 색조처럼 '온화하고 화려하지 않으면 안 된다'라고 생각한 것이다. 사건이 우연히 겹쳤다고 할 수 있으며, 죽은 자에 대한 애석한 생각을 봄을 알리는 복숭아꽃을 통해 나타낸 것은 매우 흥미롭다.

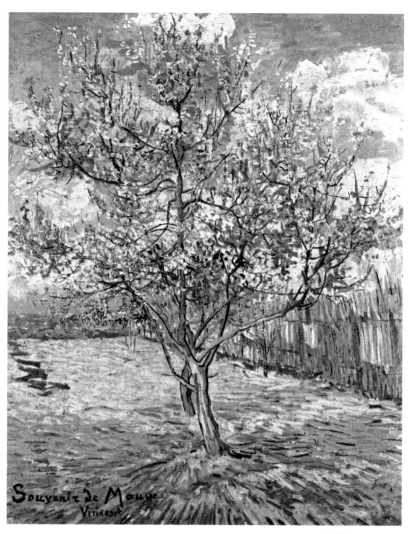

● 〈분홍색 복숭아나무〉
빈센트 반 고흐

▷「왕모헌수도」 유우히

동양에서는 아주 오래전부터 복숭아가 불사 혹은 영원한 생명을 상징하는 과일로 여겨져 왔다. 한나라의 무제武帝는 서왕모西王母로부터 3,000년에 한 번 열리는 복숭아를 진상 받았다. 서왕모란 서방에 있는 마법의 복숭아 원을 지배하는 여신으로, 신들은 그 복숭아 덕에 재생하여 영원한 생명을 얻을 수가 있다고 믿었다. 복숭아는 열매를 잘 맺는다. 따라서 왕성한 생명력을 지녔다 하여, 불사와도 연결된다.

이 그림은 일본 에도 시대의 화가 유우히熊斐의 작품이다. 화면 우측 중앙에 '왕모헌수도王母獻壽圖'라고 쓰인 것으로 보아 이 복숭아는 분명 '불사의 복숭아'이다. 위에서부터 지그재그로 뻗은 가지에는 3개의 복숭아가 달려 있다. 연한 녹색과 붉은 농담을 사용하였으며, 조금 울퉁불퉁하고 딱딱한 모양을 하고 있다. 열매를 안을 것같이 사방으로 뻗은 가늘고 긴 잎에는 선명한 잎맥이 그려져 있고, 녹색의 농담으로 파도치는 모양을 연출하여 사실적인 효과를 잘 나타내었다.

● 〈왕모헌수도〉 유우히

▷「빌렘 반 엘스트와 그의 가족」_얀 미텐스

유럽인은 복숭아 열매에 대해 동양인과는 전혀 다른 상상력을 발휘한다. 복숭아의 잎은 혀, 열매는 심장과 모양이 비슷하기 때문에 혀와 심장의 상징이 되어 있다. 르네상스 시대가 되면서 잎에 붙은 복숭아 열매는 '진실'을 의미하는 상징물이 되었다. 진실은 혀와 심장, 즉 언어와 마음이 하나가 되고 나서야 자라난다고 생각한 것이다.

네덜란드 화가 얀 미텐스Jan Mytens가 그린 가족 초상화에는 헤이그에 있는 부부와 그의 아이들이 묘사되어 있다.

이런 종류의 초상화는 상징적인 의미를 띠는 소도구를 이용하여, 가족 간의 상황이나 관계를 그림 속에 표현하는 것이 일반적이다. 우선 뒷배경에 있는 말을 끄는 무어인유럽인이 북서 아프리카에 사는 이슬람교도를 가리킨 호칭 하인의 존재는 당시 귀족 신분을 나타내는 상징이었다.

또 아이들이 많은 것은 생활의 여유를 나타낸다. 부부의 머리 위를 나는 천사들은 요절한 자녀들을 시사하는 회화 상의 아이디어이다. 두 마리의 개는 가족 상호간의 그중에서도 특히 부부 상호의 신뢰 관계를 암시한다. 특히 점잖게 앉아있는 개는, 자녀에 대한 예의범절 교육이 성공했다는 것을 보여주고 있다.

화면 왼쪽에 서 있는 딸이 쥐고 있는 진주 장식은 자녀의 순결과 함께 애욕에 탐닉하지 않는 부부간의 순결과 관련이 있다. 부부 뒤의 참나무는 견고함을, 그 나무를 타고 올라가는 담쟁이덩굴은 그들의 견고한 유대를, 아내가 무릎에 둔 은매화꽃은 사랑을, 나무 좌측의 남자아이 둘이 손을 뻗은 포도는 풍요를, 또 포도송이를 쥐고 있는 모습은 순결을, 남편의 손 아래쪽에 난 양귀비는 사랑과 신뢰와 다산풍요을, 화면 우측의 소녀가 딴 장미는 사랑을, 그 옆의 소녀가 엮은 화환은 순결을 의미한다.

● 〈빌렘 반 엘스트와 그의 가족〉
얀 미텐스

◀ 아버지 앞에 서 있는 소년은
잎사귀가 붙은 복숭아를 들고
있다.

그리고 마지막으로, 아버지의 무릎에 기대어 서 있는 소년의 손에는 잎사귀가 붙은 복숭아가 그려져 있다. 부친은 가족과 어린 자식이 '진실'이라는 미덕으로 살아가기를 원하고 있다. 그림의 구도 한 가운데에 있는 것으로 보아도, 복숭아가 이 가족 초상화의 핵심적인 메시지라는 것을 알 수 있다.

복숭아 peach
- **학명** : *Prunus persica*
- **원산지** : 중국
- **꽃말** : 매력, 용서, 유혹 , 희망, 사랑의 노예

사과

05

▷ 「아담과 이브」 알브레히트 뒤러

그리스도교에서 사과는 원죄의 심볼이다. 그러나 이에 대해 의의를 제기하는 사람도 많이 있다. 구약성경 창세기 3장 1~7절에서 신은 에덴동산 가운데 있는 선악을 알게 하는 나무를 결코 먹지 말라고 아담과 이브에게 말했다. 그럼에도 불구하고, 이브는 뱀의 유혹을 뿌리치지 못하고 그 나무의 열매를 따 먹고 함께 있던 아담에게도 먹으라고 권했다. 그런데 성경에는 이 나무의 이름이 구체적으로 나와 있지 않다.

라틴어로 사과를 나타내는 말 말룸malum과 악을 나타내는 말 말루스malus는 비슷하다. 또 석양의 님페들 헤스페리데스이 용의 도움을 받으면서 제우스와 헤라의 결혼 기념 사과를 지킨다는 신화의 내용도 아담과 이브의 사과를 연상시킨다. 여기서 화가들은 아담과 이브의 유혹 장면에 반복적으로 사과를 묘사하였으며, 마침내 성경에 나오는 '선악을 알게 하는 나무'=사과=원죄라는 연결이 완성된 것이다. 이렇게 해서 알브레히트 뒤러Albrecht Durer의 〈아담과 이브〉라는 작품에도 사과가 등장한다.

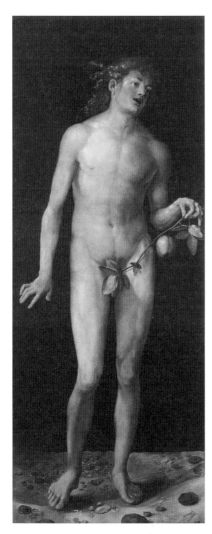

● 〈아담과 이브〉
알브레히트 뒤러

▷ 「파리스의 심판」 _페테르 파울 루벤스

펠레우스와 테티스의 결혼식에는 많은 신과 영웅들이 초대되어 성대하게 거행되었다. 그러나 불화의 여신 에리스는 초대받지 못했다. 제우스가 그렇게 했다고도 하지만, 불화와 다툼은 결혼식과 어울리지 않기 때문이었다. 화가 난 에리스는 이 결혼식을 아주 완벽하게 망쳐버리기로 마음먹었다. 그리고 헤스페리데스 과수원에서 가져온 황금사과를 손님들이 모여 있는 한가운데에 던졌다. 그 사과에는 '세상에서 가장 아름다운 여신에게'라고 쓰여 있었다.

결혼식에는 자신이야말로 세상에서 가장 아름답다고 생각하는 제우스의 아내 헤라와 지혜의 여신 아테나, 그리고 미의 여신 아프로디테가 참석해있었다. 이 세 명은 황금사과가 서로 자기의 것이라고 주장했다. 제우스는 이 미묘한 문제에 끼어들기를 원치 않았으므로, 트로이의 왕자 파리스에게 가서 심판을 받으라고 했다. 이때 파리스는 트로이의 이데 산 위에서 양 떼를 돌보고 있었다. 여신들은 황금사과를 가지고 전령의 신 헤르메스의 안내를 받으며 파리스에게 갔다. 세 명의 여신은 서로 파리스에게 좋은 조건을 제시하며, 자신에게 황금사과를 달라고 했다.

그러나 젊은 파리스는 권력도 부도 명예도 아닌, 아름다움과 애정을 선택함으로써 아프로디테가 황금사과를 받게 되었다. 아프로디테는 자신에게 그 사과를 주면 누구라도 원하는 여자를 파리스에게 주겠다고 약속을 했기 때문이다. 이것이 원인이 되어 나중에 10년 동안이나 계속된 트로이 전쟁이 시작된다.

페테르 파울 루벤스Peter Paul Rubens는 〈파리스의 심판〉이라는 제목으로 2점의 작품을 그렸다. 나중에 그린 것1638~1639년은 먼저 그린 것1632~1635년에 비해 심판관의 위치가 오른쪽에서 왼쪽으로 바뀌었다. 또 세 여인도 뒷

● 〈파리스의 심판〉
페테르 파울 루벤스, 1632~1635

◀ 파리스가 3여신을 향해
황금사과를 들고 있다.

● ⟨**파리스의 심판**⟩
페테르 파울 루벤스, 1638~1639

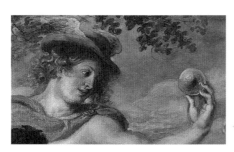

◀ 파리스가 3여신을 향해
황금사과를 들고 있다.

모습을 드러내는 것에서 앞모습을 드러내고 있는 것으로 바뀌었다. 이는 파리스가 그들의 뒷모습뿐만 아니라 앞모습도 살펴보고 평가했다는 것을 나타낸다.

▷ 「사과가 있는 정물」_폴 세잔

사과는 역사상 각 시대에 걸쳐서 많은 화제를 낳은 과일이다. 그중에서도 특히 유명한 화제를 낳은 사과 다섯 개를 골라보면 다음과 같다. 첫 번째 사과는 《구약성서》〈창세기〉에 등장하는 아담과 이브의 사과로, 종교적인 측면에서 인간을 죽음과 고통으로 이끈 인간 타락의 상징이다. 두 번째 사과는 불화를 상징하는 호메로스의 《일리아드》에 나오는 파리스의 황금사과로, 신화와 전설에 얽힌 사과이다. 세 번째 사과는 오스트리아 총독 게슬러가 윌리엄 텔의 아들 머리 위에 올려놓고 활을 쏘게 한 사과로, 정치적인 의미의 사과이다. 네 번째 사과는 아이작 뉴턴의 사과로, 과학을 상징하는 사과이다. 그리고 다섯 번째 사과는 폴 세잔의 예술의 사과이다. 그는 성모나 예수 그리스도의 그림만이 위대한 예술로 평가되던 시절에, 사과 그림도 위대한 예술작품이 될 수 있다는 것을 보여 주었다.

세잔은 초기에 인상주의 회화에 관심을 가지고 작품 활동을 했다. 그러나 인상주의 화가들이 몰두하던 광선과 색채의 변화에 대한 추구가 형태와 구성을 말살시키는 행위라고 생각하여 인상파와 멀어지는 경향을 띠게 되었다. 그는 오랜 친구 에밀 졸라에게 이렇게 편지를 쓴다.

"나는 사과 한 개로 파리를 놀라게 하고 싶다"

인상파 화가들이 추구하던 빛의 변화에 따른 사물의 외관을 좇는 화풍에서 벗어나, 색감을 통해 '사과의 영혼'을 잡아내겠다는 의지의 표현이다.

당시 인상주의 화가들은 찰라의 빛과 그에 따라 변화하는 외관을 쫓는 구성으로만 사과를 그렸다. 하지만 세잔의 사과에는 그러한 순간적인 구성은 없고, 대신 그의 가슴 속에 있는 불타는 색채 감각을 가는 필촉으로 여러 번 덧칠하여 사과를 표현하였다. 따라서 세잔의 그림을 제대로 감상하기 위해서는 '그림은 결코 실제의 사과를 그릴 수 없다'는 명제를 이해할 필요가 있다.

세잔은 영원히 변치 않는 사물의 형태를 그리기 위하여 눈에 보이는 실제적인 색을 그대로 칠하는 것이 아니라, 색을 이루는 많은 조각을 수없이 계산된 부분 부분에 적용해서 입체적인 이미지를 만들어 낸 것이다.

● 〈사과가 있는 정물〉
폴 세잔

▷「피아메타의 환상」_단테 가브리엘 로제티

오해가 반복되어 길어지면 새로운 현실이 구성되기도 한다. 사과는 단테 가브리엘 로제티Dante Gabriel Rossetti의 〈피아메타의 환상〉에서 중요한 역할을 하고 있다.

피아메타는 이탈리아의 시인 조반니 보카치오Giovanni Boccaccio의 요절한 연인이다. 이 작품에서 주역은 사과 열매가 아니고, 지금 한창 꽃봉오리가 벌어진 꽃이다. 로제티는 친구에게 다음과 같이 편지를 썼다.

> "꽃이 마음에 걸린다. 내게 있는 것은 그다지 그리고 싶지 않은 것이다.…
> 내가 좋아하는 것은 진한 붉은 색이나 흰색을 띠는 꽃이다. 그것도 송이가
> 많이 달린 것으로. 오늘 그런 것을 그리기 시작했는데, 아주 좋은 상태라
> 고는 할 수 없다. 물론 풍성하게 핀 꽃이라면, 몇 송이 따도 괜찮다고 생각
> 한다."

로제티는 아름다운 사과꽃을 묘사하기 위해 매우 고심했다. 이렇게 고른 사과꽃 앞에 선 숨이 막힐 정도로 아름답고 매력적인 피아메타가 사과 가지를 흔들고 있다.

로제티가 이 작품의 액자에 "그녀의 팔을 따라 사과꽃이 산산이 흩어지고, / 꽃잎이 되어 춤을 춘다. 눈물처럼 떨어진다.…"라는 시를 썼다.

"…생명은 정해져 있지 않고, 흘러내리고, 날아가고, 죽음은 몰래 가까이 다가오는 것을"이라고 말했기 때문에 사과는 덧없이 흩어지는 생명, 즉 아름다운 피아메타에게 소리도 없이 다가오는 죽음의 은유메타퍼로 포착된 것이다. 원죄의 사과가 여기까지 메아리치고 있는 것이 매우 흥미롭다.

● 〈피아메타의 환상〉
단테 가브리엘 로제티

▷「사과나무」_이인성

이인성 李仁星은 대구에서 출생하여, 일본에 건너가 데생과 그림 수업을 받았다. 이후 조선미술전람회에 처음 입선한 뒤로 천부적 재능과 신선한 표현 감각을 발휘한 수채화와 유화로 입선·특선을 거듭하여, 천재적인 화가로 각광을 받았다.

그는 유럽의 근대 회화 사조인 인상파·후기 인상파·야수파·표현파 등의 영향을 받았으며, 자신의 기법으로 재치 있게 소화하고 자유롭게 활용하였다. 그의 불투명 수채화의 극히 과감한 표현 처리와 특출한 기량은 근대 한국 미술사에서 특히 높이 평가되고 있다. 우리나라에서 수채화의 본질적 묘미와 높은 차원의 표현성은 그로부터 처음 시작된 것이다.

대구 산격동에는 '이인성 사과나무 거리'가 조성되어 있다. 과거 이곳 일대에는 사과밭으로 그의 대표작 〈사과나무〉에 영감을 주었다고 한다.

토막상식

● **애플사의 로고**
초창기 애플사의 로고는 뉴턴의 사과나무에서 고안되었다. 그리고 1976년에 6개의 색이 칠해진 한입 베어 문 사과로 변하고, 몇 번의 변화를 거쳐 현재의 디자인으로 정착되었다고 한다. 또 애플사의 퍼스컴의 명칭인 매킨토시(McIntosh)도 실은 사과의 품종명 'McIntosh'에서 유래한 것이다.

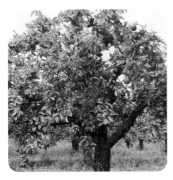

◁ **사과** apple
• **학명** : *Malus pumila*
• **원산지** : 발칸 반도
• **꽃말** : 현명, 성공, 가장 아름다운 여인에게

〈사과나무〉
이인성

올리브

▷ 「비둘기의 귀환」 존 밀레이

≪구약성서≫ 〈창세기〉 제6~7장에 노아의 홍수 이야기가 나온다. 인류의 어리석음에 화가 난 하느님은 노아에게 방주를 건조하게 하고 그의 가족과 모든 종류의 생물 각 한 쌍만을 태우게 한다. 그 후 150일간 주야로 비를 내려 땅에 물이 넘치게 하여, 지상에 남아 있는 생명을 모두 죽여 버렸다.

비가 그치고 물이 빠지기 시작할 무렵, 노아는 지상의 모습을 탐색하기 위해 까마귀를 날려 보냈지만 돌아오지 않았다. 다음날 또 비둘기를 날려 보냈다. 그러자 비둘기는 물이 빠졌다는 징후로 올리브나무 가지를 물고 돌아왔다. 이후로 올리브와 비둘기는 평화의 심볼이 되었다. 이 주제는 이미 고대 로마 시대의 초기 그리스도 교도의 지하묘지인 카타콤의 벽화에도 그려져 있다.

19세기 영국의 화가 존 밀레이John Everett Millais의 〈비둘기의 귀환〉은 이 주제의 세속적인 바리에이션이라 불러도 좋다. 노아의 홍수 이야기에 나

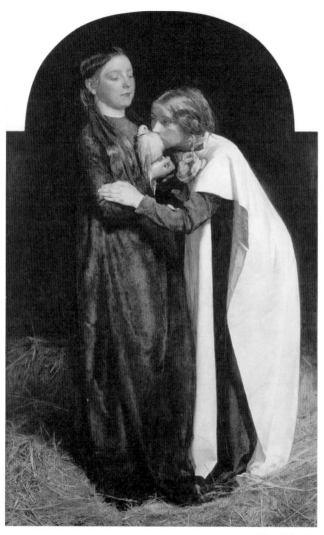

● 〈비둘기의 귀환〉
존 밀레이

◀ 노아의 딸인 소녀가
올리브나무 가지를
들고 있다.

오는 비둘기와 비둘기가 물고 온 녹색 가지가 등장하지만, 그림 속의 주인공은 꿈을 꾸는 것 같은 모습의 아직 어린 소녀이지 노아는 아니다. 그녀들의 발밑의 보릿짚도 홍수와는 전혀 관계가 없는 것처럼 보인다.

그러나 실제로 이 두 소녀는 노아의 두 딸이다. 보릿짚은 홍수 이후의 생명의 부활을 시사하는 장치이다. 성서에는 "내가 진실로 진실로 너희에게 말한다. 밀알 하나가 땅에 떨어져 죽지 않으면 한 알 그대로 남고, 죽으면 많은 열매를 맺는다 요한복음 12장 24절" 라고 하였기 때문이다.

밀레이는 아카데믹한 예술의 틀을 싫어하였으며, 규범에 구애되지 않는 자신의 미의식을 라파엘로 이전의 회화 전통으로 되돌아가고자 한 라파엘로 전파에 속하는 화가였다.

'장미', '사과' 항에서 소개한 로제티도 라파엘로 전파 소속의 화가 중 한 명이다. 〈비둘기의 귀환〉은 전통의 주제를 소녀들의 평온한 시간과 중첩하여 세속화한 전형적인 라파엘로 전파의 작품이다.

▷ 「올리브 산의 그리스도」 _산드로 보티첼리

올리브는 노아의 홍수 이야기 이외에도 성서에 자주 언급되고 있다. 수태고지 像에서 대천사 가브리엘은 어느 시기에는 백합이 아니고 올리브 가지를 손에 쥐고 있었다. 또 그리스도는 포박되어 십자가에 걸리기 직전에, 올리브나무가 많이 자란다는 올리브 산에 올라서 다가오는 죽음의 고통을 없게 해달라고 하느님께 간절한 기도를 올렸다 마태복음 26장 36절~46절.

산드로 보티첼리 Sandro Botticelli는 〈올리브 산의 그리스도〉에서 그리스도가 올리브 산에 올라 기도를 하는 장면 주위에 온통 올리브나무를 그렸다.

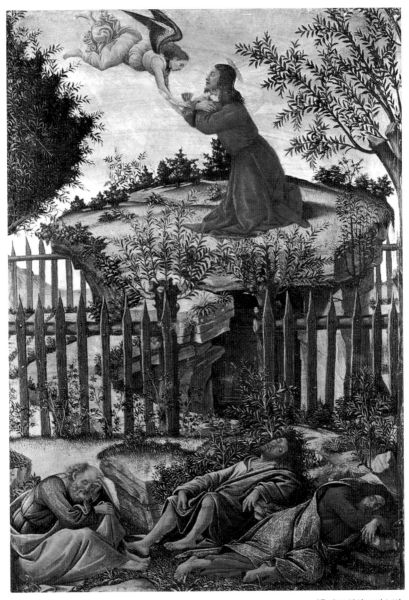

● 〈올리브 산의 그리스도〉
산드로 보티첼리

▷ 「넵투누스와 미네르바의 대결」_메리 조제프 블롱델

그리스의 수도가 아테네라는 이름을 가지게 된 것은 올리브나무와 관련이 있다. 올리브나무는 힘과 용기를 상징하며, 전쟁과 지혜의 여신 아테나의 나무이기도 하다. 아테나는 제우스의 머리에서 다 자란 모습으로, 게다가 완전무장한 차림으로 튀어나왔다고 전해진다. 아테나는 실용적인 기술과 장식적인 기술을 관장하였으며, 남성에게는 농경, 원예, 항해술의 여신이었으며, 여성에게는 베짜기, 길쌈, 바느질의 여신이었다. 또 전쟁의 신이기도 하지만, 폭력적인 아레스가 호전적인 것과는 달리 그녀는 방어적인 전쟁을 담당했다.

한번은 바다의 신 포세이돈과 아테나가 그리스 남부 아티카 지방의 한 도시의 소유권을 놓고 다툰 일이 있었다. 이때 제우스는 이 문제를 평화적인 방법으로 해결하자고 했다. 그리고 둘 중에, 이곳의 주민들에게 더 유익한 것을 선물하는 쪽이 소유권을 가지도록 하자는 제안을 하였다. 그러자 포세이돈은 눈이 부시게 번쩍이는 훌륭한 말을 타고 와서, 이 말이 빠르게 전차를 끌어서 모든 전쟁을 승리로 이끌 수 있다고 주장하였다. 이에 대해 아테나는 한 그루의 올리브나무를 가져와 땅에 심으며, 이 올리브나무는 밤에 등을 켤 수 있는 기름을 주고 병을 낫게 해주며, 귀중한 먹을거리가 된다고 했다.

사람들은 말보다 올리브나무가 더 이로운 것으로 판단하고, 아테나의 손을 들어주었다. 그리고 그녀의 이름을 따서, 도시 이름을 아테네라 하였다. 이는 말은 전쟁을 상징하고 올리브나무는 평화를 상징하므로, 아테네 사람들은 전쟁보다 평화를 갈망한다는 뜻을 담고 있다. 이후, 인간들은 이 도시에 있는 아크로폴리스 언덕에 파르테논 신전을 세우고, 아테나에게 제사를 지냈다. 그리고 제사를 지낼 때 경기를 벌였는데, 이 경기에서 승리한 자에

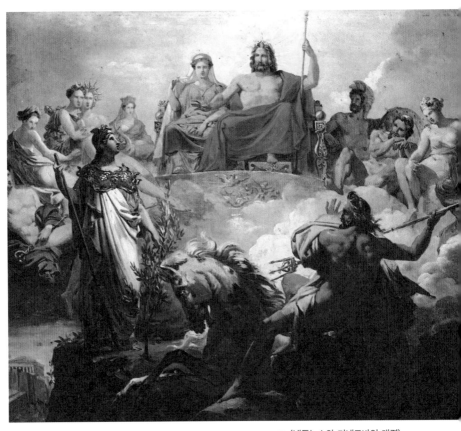

● 〈넵투누스와 미네르바의 대결〉
메리 조제프 블롱델

◀ 넵투누스와의 대결에서
올리브나무를 가지고 온 아테나

게는 올리브 가지로 만든 관을 씌워주었다. 올리브나무가 아테네의 수호신 아테나의 나무였기 때문이다.

메리 조제프 블롱델Merry Joseph Blondel은 이 주제로 〈넵투누스와 미네르바의 대결〉을 그렸다. 이 그림의 왼쪽 하단에는 아테네 도시가 있고, 왼쪽 앞에 있는 미네르바그리스 신화의 아테나에 해당의 손에는 올리브, 가운데 쪽 앞에 있는 넵투누스그리스 신화의 포세이돈에 해당와 말이 보인다.

토막상식

● **국제연합기**

국제연합기에 사용된 청색과 백색은 국제연합의 색이고, 주위를 두른 올리브 가지는 국제연합 가맹국의 평화를 상징한다. 또 이것은 북극점 위에서 지구를 내려다보는 구도의 정거방위도법(正距方位圖法)으로 그려진 지도로, 어떤 국가도 엠블럼의 중심에 가지 않도록 하기 위해 의도된 구도이다.

◀ **올리브** olive
• 학명 : Olea europaea
• 원산지 : 지중해 연안
• 꽃말 : 평화, 풍요, 지혜

오렌지

▷ 「마리아 베아트리체」_피터 렐리

그림 속에 호화스러운 광택이 있는 브라운 계통의 드레스로 몸을 감싼 여성이 책상 앞에 서 있다. 그녀의 배후에는 큰 나무줄기가 버티고 서 있다. 이 여성의 이름은 마리아 베아트리체Maria Beatrice, 모데나 공 알폰소 데스테의 딸이다. 그녀는 어렸을 때 수도녀가 되는 것이 꿈이었다. 그러나 15세가 된 1673년, 후에 영국 왕이 되는 40세의 제임스 2세에게 시집을 간다.

교황 클레멘스 10세가 개입한 이탈리아와 영국 간의 정략결혼에 몸을 바친 것이다. 그러나 영국에서 마리아를 기다리고 있던 것은 파란만장한 인생이었다. 가톨릭과 프로테스탄트가 원한을 품고 서로 격렬하게 싸우는 중에, 1688년 명예혁명이 일어난다. 그 결과 프로테스탄트가 우세하게 되어, 경건한 가톨릭 신자였던 그녀는 아버지와 함께 부득이하게 망명을 떠났다.

이 그림은 마리아가 권력투쟁의 소용돌이 속에 던져지기 전인, 결혼할 무렵에 그려진 것이다. 작자 피터 렐리Peter Lely는 네덜란드 태생이지만, 1641년 런던으로 가서 대성공을 거두었다. 그가 도착한 해에 초상화의 명

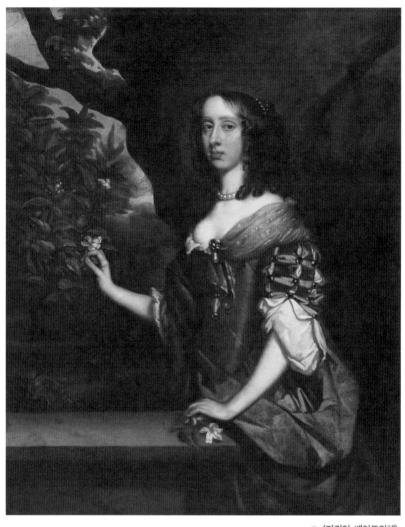

● 〈마리아 베아트리체〉
피터 렐리

◀ 마리아 베아트리체가 오른손으로 오렌지나무
꽃을 쥐고, 왼손으로 책상 위의 오렌지나무
가지를 살짝 감싸고 있다.

수 안토니 반 다이크Anthony van Dyck가 죽었기 때문에, 그의 뒤를 이어 세간에 인기를 모으는 초상화가가 된 것이다. 이 평판은 정변이 일어나 국왕이 바뀐 뒤에도 흔들리지 않았다. 선배인 궁정화가 반 다이크의 우아하고 화려한 양식을 이어가는 것이 그의 성공비결이었다.

초상화 속에서 마리아 베아트리체는 오른손으로 책상 옆에 있는 큰 화분에 심어진 나무의 흰색 꽃을 집고, 왼 손으로 책상 위에 있는 그 나무의 작은 가지를 살짝 감싸고 있다. 젊은 여성의 초상을 그릴 때는 대부분 그 인물의 순결이나 무구를 암시하는 소도구가 더해진다. 피터 렐리Peter Lely의 작품도 예외는 아니다. 이 흰색 꽃이 피어있는 나무에 오렌지색의 열매가 달려있는 것이 보아, 이 꽃은 오렌지꽃으로 여겨진다.

또 오렌지나무의 상록 잎은 영원한 젊음을 약속하는 것으로 간주된다. 마리아의 귀와 목과 가슴을 알이 굵은 진주로 장식한 것도 우연은 아니다. 진주 역시 그것을 지닌 인물의 순결을 나타내는 데에 빈번하게 이용되는 모티브 중 하나이다.

▷ 「양치기의 예배」_안드레아 만테냐

오렌지꽃이나 진주의 이미지가 순결인 것은 그리스도교에서 유래한다. 종교적 심볼이 종교의 틀에서 벗어나, 세속화하여 살아남은 경우가 종종 있었다. 예로부터 오렌지는 방향을 풍기는 순백색 꽃이 성모마리아를, 상록의 잎이 영원한 생명을 상징한다.

이탈리아의 화가 안드레아 만테냐Andrea Mantegna가 〈양치기의 예배〉에서 성모마리아 바로 뒤에 오렌지나무를 그린 이유도 그 때문이다. 배경의 버드나무도 "그들이 풀 가운데에서 솟아나기를 시냇가의 버들같이 할 것이라 이사야서 44장 4절"라는 구절의 전거가 된 신앙의 상징으로 그려진 나무이다.

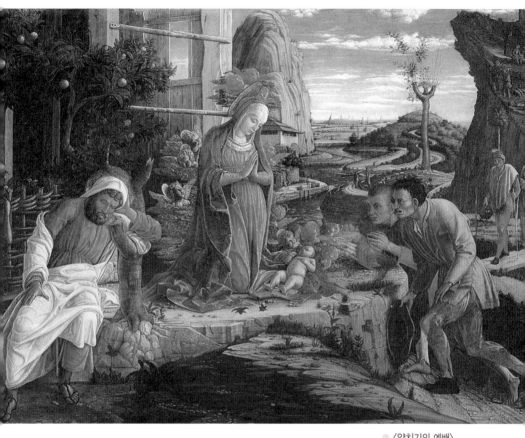

● 〈양치기의 예배〉
안드레아 만테냐

단 네덜란드어로 sinasappel^{직역하면 '중국의 사과'}라 불리는 오렌지나무는 네덜란드어권에서는 에덴동산에 있는 선악과가 열리는 나무로 보인다. 이 때문에 성모자상 가운데에는 그리스도가 씻어야 할 원죄의 표시로 사과가 아니고 오렌지가 더해진 예도 있다.

▷ 「오라니에 공 빌럼 3세」_얀 데 헤엠

오렌지는 네덜란드에서 또 하나의 특별한 의미를 가지고 있다. 1672년 네덜란드 공화국은 프랑스의 강력한 침공에 대항하기 위하여, 20년 동안 폐지한 총독 자리를 부활시켰다. 총독은 시민국가 네덜란드공화국에서 군사권을 쥔 중요한 역할을 맡는다. 얀 데 헤엠^{Jan Davidsz. de Heem}은 그 소임을 훌륭하게 처리한 오라니에 가의 빌럼^{Willem} 3세의 초상화를 그렸다.

그는 당시 21세였는데, 1661년에 제작된 초상화를 원래대로 묘사하기 위해 10세 때의 외모로 그렸다. 아래쪽의 사자는 네덜란드공화국의 문장 동물로 앞발에 오렌지 열매가 있는 가지를 쥐고 있다. 오렌지는 빌럼 3세의 오른쪽 위에 한 번 더 보인다. 또 초상의 좌우에, 고위직에 있는 사람들의 상징인 독수리가 흰색 꽃이 핀 오렌지 가지를 물고 있다.

네덜란드어로 오라니에는 오렌지를 뜻하므로, 이는 오라니에 공을 칭송하는 표현이다. 빌럼 3세의 가슴을 오렌지색 스카프로 장식한 것도 같은 의미이다. 현재 네덜란드 대표축구팀 유니폼 색이 오렌지색인 것도 여기에서 유래된 것이다.

성경에서 오렌지는 정직한 사람에 비유되는데, 이 그림에서 오렌지색을 선택한 것은 총독이 된 지 얼마 되지 않은 빌럼 3세의 정당성을 강조한 것이다. 또 초상의 좌우에 있는 큰 뿔 코르누코피아^{cornucopia, 풍요의 뿔}는 평

화나 화합의 상징으로, 빌럼 3세에게 기대되는 역할을 나타내고 있다. 위기의 시대에 그려진 초상화이기 때문에 많은 심볼과 상징을 담고 있는 것으로 보인다.

◁ **오렌지** orange
- **학명** : *Citrus sinensis*
- **원산지** : 인도 북부, 미얀마, 아샘 지방, 중국 양자강 상류
- **꽃말** : 신부 축제, 결혼식 피로연

● 〈오라니에 공 빌럼 3세〉
얀 데 헤엠

◀ 사자는 앞다리에
오렌지 열매가 있는
가지를 잡고 있다.

◀ 좌우의 독수리는
흰색 꽃이 핀
오렌지 가지를
물고 있다.

버 찌

▷ 「이집트 도피 중의 휴식」 _페데리코 바로치

봄이 시작되면 어디에서나 벚꽃의 잔치가 벌어진다. 그런데 구미에서 벚나무라 하면 양벚나무Prunus avium만을 가리킨다. 이 나무의 꽃 역시 봄을 알리는 꽃이지만, 작고 수수해서 사람들의 강한 관심을 불러일으키지 못한다. 대신에 꽃이 지고 나면 맺는 작고 붉은 열매, 버찌는 식용으로 또 그리스도교의 심볼로 각별한 사랑을 받고 있다.

이탈리아 베네치아 출신의 화가 페데리코 바로치Federico Barocci의 〈이집트 도피 중의 휴식〉에 보면, 화면 중앙에 당나귀에서 내려 유유자적하게 옆 작은 하천에서 물을 긷는 성모마리아와 그 옆으로는 뒤에 있는 나무에서 요셉이 딴 버찌 가지를 받는 어린 그리스도가 앉아있다.

이러한 주제의 배경에는 대부분 대추야자가 묘사되어 있다. 어린 그리스도의 요구로 휴식하는 성 가족에게 대추야자가 스스로 가지를 내려, 열매를 따게 해주었다는 전설이 있기 때문이다. 그러나 바로치는 대추야자 대신에 서양버찌를 선택하였다. 그것은 양벚나무가 서양인에게 익숙한 나무이며,

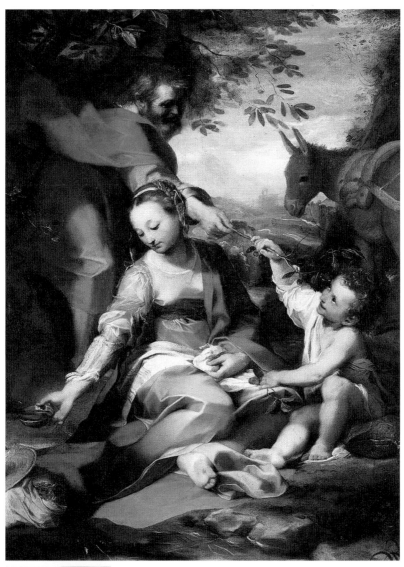

● 〈이집트 도피 중의 휴식〉
페데리코 바로치

◀ 어린 그리스도가 아버지 요셉이
딴 버찌가지를 받고 있다.

봄에 열리는 열매는 봄을 축복하는 천상의 먹거리로 이해하기 때문이다. 버찌는 붉은색이기 때문에 어린 그리스도를 기다리는 수난의 상징으로도 통한다. 바로치는 버찌가 〈이집트 도피 중의 휴식〉이라는 주제의 무대장치로서 일거양득의 역할을 다하고 있는 것으로 본 것이다.

▷ 「딸기와 버찌」 _오시아스 베르트

버찌는 17세기 네덜란드의 정물화에도 자주 등장한다. 오시아스 베르트 Osias Beert I의 〈딸기와 버찌〉에는 주석쟁반에 가득한 올리브 열매, 붉은색과 흰색의 와인을 따른 고블렛goblet과 빵, 그리고 중국에서 수입된 명나라 시대의 자기에 가득한 딸기와 버찌가 묘사되어 있다.

맛있을 것 같은 간단한 식사이지만, 와인과 빵의 조합은 그리스도교에서는 유월절 식사 때, 그리스도가 빵을 들고, "이것은 내 몸이니라"라 하고, "이 잔을 마셔라. 이것은 … 내 피, 계약의 잔이다마태복음 26장 29절"라고 한 장면을 연상시키기 때문에 바로 성찬과 결부된다.

그리고 딸기와 버찌는 천상의 음식, 중앙의 전면에 그려진 탈피하여 우화하는 잠자리는 부활의 의미를 띠고 있다. 일상의 생활을 반영하는 정물 속에 신앙이 스며들어 있는 것이다.

토막상식

● 〈스푼의 다리와 버찌〉 클래스 올덴버그 부부
미니애폴리스(Minneapolis)의 심볼이기도 한 거대한 〈스푼의 다리와 버찌〉는 클래스 올덴버그(Claes Oldenburg) 부부의 작품이다. 이 부부는 스푼과 버찌를 자신의 선조인 바이킹 배와 그 뱃머리를 장식하던 용두로 보고, 아메리카와 스칸디나비아의 정신적 유산을 융합시키려 한 것이라고 한다.

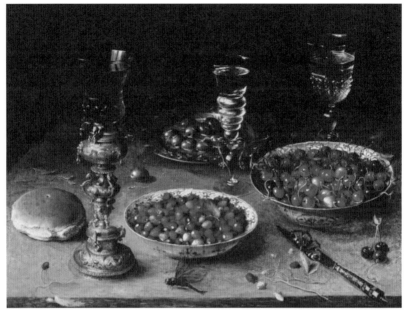

● **〈딸기와 버찌〉**
오시아스 베르트

▲ 중국에서 수입된 도자기에 버찌가 가득 들어 있다.

◀ **버찌** cherry
• 학명 : *Prunus serrulata*
• 원산지 : 한국, 일본, 중국
• 꽃말 : 순결, 결박, 정신의 아름다움

레몬

▷「레몬」 _바르톨로메오 빔비

이탈리아 피렌체의 화가 바르톨로메오 빔비Bartolomeo Bimbi가 그린 〈레몬〉
이라는 작품이다. 이 작품에는 화면 가득히 레몬밖에 없다. 세로 175 × 가로
232cm의 거대한 캔버스에 그려져 있으며, 제일 큰 열매는 그림 위에서
20cm 정도나 된다. 그의 작품에는 이외에 레몬을 그린 같은 크기의 그림이
3점이나 더 있다고 한다. 만약 이 4점의 그림으로 사방을 둘러 싼다면 분명
입에 신맛이 가득 고일 것 같다.

그 시절 빔비는 토스카나 대공 코지모 3세Cosimo III의 후원을 받아, 대공
의 멋진 정원의 식물을 기록하는 일을 담당했다. 이때 그는 6개의 바구니에
가득 담긴 115종의 배, 옆으로 넘어진 바구니에서 무너져 나온 것처럼 흘러
넘친 34종의 버찌, 그리고 대공이 자랑하는 116종으로 이루어진 레몬 컬렉
션을 그렸다.

이 그림에는 116종 중 34종의 레몬이 잎과 꽃과 열매의 멋진 조화로 화면
을 가득 메우고 있다. 자세히 보면 다른 각도에서 바라본 열매를 2~3개씩

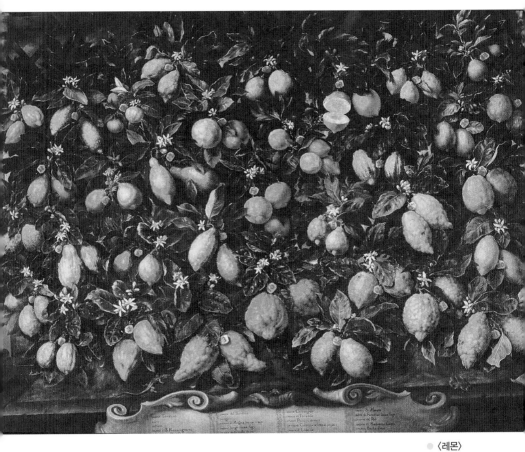

●〈레몬〉
바르톨로메오 빔비

◀ 26번 레몬과 31번 레몬

달고 있다. 그리고 화면에 그려진 레몬에는 1~34의 번호가 붙어있으며, 그 리스트가 그림 하부에 게재되어 있다. 그러나 번호순서는 일정하지 않고, 작은 열매를 위에 큰 열매를 아래에 배치하는 등 구도의 밸런스를 고려하여 배치하였다.

예외적으로 왼쪽 아래 귀퉁이의 작은 레몬이 1번인데, 이것은 3번, 26번, 31번과 함께 가장 귀한 종을 의도적으로 하단에 배치한 것으로 보인다. 그리고 박물적인 관심과 함께, 세부의 묘사나 음영, 명암에 화가의 기교가 구사되어, 진짜 레몬나무 숲과 같은 깊이가 느껴진다. 수적으로 보거나 회화성으로 보거나 작품성이 넘치는 레몬의 대집합 앞에서 대공은 필시 매우 기뻐하며 만족했을 것이다.

▷ 「레몬과 오렌지」 _프란시스코 데 수르바란

이번 작품은 스페인 화가 프란시스코 데 수르바란Francisco de Zurbaran이 그린 정물화 〈레몬과 오렌지〉이다. 빔비가 프랑스의 현대 작가 아르망 Arman, 본명 Armand Pierre Fernandez을 떠올리는 '집합의 경이'를 묘사한 것이라고 한다면, 수르바란은 '뺄셈의 미학'으로 보는 자를 매혹한다.

테이블 위에 컵과 장미가 있는 접시, 오렌지 열매와 잎과 꽃이 있는 가지로 가득 찬 바구니, 그리고 레몬을 담은 접시가 질서정연하게 배치되어 있다. 있는 것이라고는 단지 이것뿐이다. 앞쪽에 배치된 이들 정물은 밝은 빛속에 있지만, 배경은 칠흑 같은 어둠에 갇혀있다. 이 강렬한 명암의 효과로 인해, 어디에서나 흔하게 볼 수 있는 정물이 강한 존재감과 신비성을 방출하고 있다. 이 빛은 현실의 빛이라기보다 수르바란 자신이 창조한 예술의 빛이라 할 수 있다.

수르바란의 그림에도 존재와 표현의 제로교차점이 있다. 그러나 이 제로

교차점도 인간과의 관계와 인간에게 보여지는 것에 의해, 서서히 나타나고 무언가와 관계를 맺기 시작한다. 존재도 표현도 그렇게 해서, 당초에는 없던 의미를 획득해간다.

수르바란의 컵, 장미, 오렌지, 그리고 레몬이 단순하지만 무어라 표현할 수 없는 시정을 담아내는 것도 바로 이러한 이유 때문이다. 이것이 제로교차점과의 왕래에서 태어난 시정이다. 따라서 그는 뺄셈의 표정효과에 정통한 회기리 할 수 있을 것이다.

● 〈레몬과 오렌지〉
프란시스코 데 수르바란

▷ 「정물」_윌렘 칼프

네덜란드의 화가 윌렘 칼프Willem Kalf의 껍질이 벗겨진 레몬을 묘사한 작품이다. 명나라 때 중국에서 유럽으로 수입된 뚜껑이 있는 도자기 그릇, 아주 먼 바다에서 가져온 앵무조개의 잔, 섬세한 장식을 한 베네치아제 덮개가 있는 고블렛, 그 양옆에 입이 큰 와인 글라스와 레만 글라스lehmann glass, 은쟁반, 중동에서 온 태피스트리 색색의 실로 수놓은 벽걸이나 실내 장식용 비단, 오렌지 가지에 붙은 꽃과 열매, 그리고 나선 모양의 껍질을 늘어뜨린 빛을 모으는 레몬. 어느 것이나 호화스럽고 이국적인 사치품뿐이다. 네덜란드는 소국이지만, 17세기 한때는 세계의 해상권을 제패하고 신세계의 부를 긁어 모아 풍요로움을 구가하였다.

부유층 사람들은 윤택한 생활을 했으며, 칼프를 비롯한 화가들은 그들의 프라이드를 고가의 사물, 사치한 식료食料, 진귀한 동식물을 호화스럽게 나열하여 정물화에 나타내었다. 오늘날과는 달리, 오렌지나 레몬도 당시에는 남유럽에서 가져온 고급사치품으로, 그것을 입수한다는 자체가 신분의 상징이었다. 그들의 이러한 세상도 일시적인 것에 지나지 않는다. 글라스와 도자기는 이윽고 부서지고, 과일은 언젠가 썩는다. 화려함과 헛됨이 서로 뒤섞여 얼크러져 있다. 레몬 껍질은 그러한 사람들의 삶의 무상함을 나타내는 것처럼, 안과 겉을 보여주면서 아래로 드리워져 있다.

◁ 레몬 lemon
- 학명 : *Citrus limon*
- 원산지 : 히말라야
- 꽃말 : 성실한 사랑, 정절

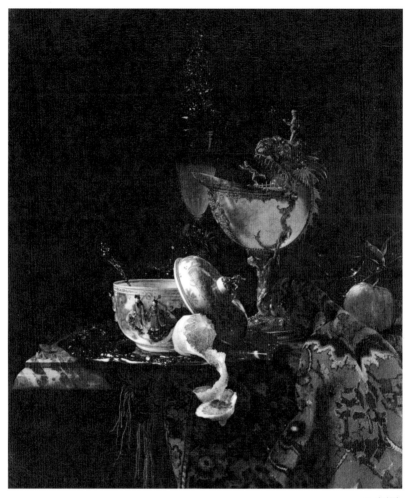

○ 〈정물〉
윌렘 칼프

아몬드

▷ 「꽃피는 아몬드나무」 빈센트 반 고흐

〈아몬드꽃〉은 빈센트 반 고흐Vincent van Gogh가 일본 화가의 선과 여백을 연구한 끝에 그린 작품으로, 오늘날 많은 이들의 사랑을 받고 있다. 짙푸른 하늘을 배경으로 힘차고 멋들어지게 뻗은 가지와 하얗게 빛나는 꽃으로 화폭을 채운 구도이다.

이 그림은 고흐가 사랑하는 동생 테오의 아들, 즉 조카의 탄생을 축하하여 선물한 그림이다. 테오는 아기가 태어나자 형의 이름을 따서 빈센트라고 이름 지었다고 한다. 당시에 고흐는 어머니에게 이런 편지를 보냈다.

"조카가 제 이름 대신 아버지의 이름을 따랐다면 더 좋았을 겁니다. 요즘 들어 저는 아버지 생각을 많이 하거든요. 하지만, 이미 제 이름을 땄다고 하니, 그 애를 위해 침실에 걸만한 그림을 그리기 시작했어요. 파란 하늘을 배경으로 하얀 아몬드꽃이 핀 커다란 나뭇가지 그림입니다."

이른 봄에 화려하게 피는 아몬드꽃처럼 앞으로 다가올 모든 시련을 잘 극복하고 생명력 넘치는 인생을 살라는 의미였을 것이다. 그런데 아이러니하게

도 정작 고흐 자신은 이 그림을 완성하고 몸져눕는 바람에 몇 주 동안 그림을 그릴 수 없었다. 그리고 마침내 반년 뒤에 자살한다. 그래서인지 모르지만, 이 그림에는 탄생과 죽음이 교차하는 묘한 분위기가 느껴지는 것 같다.

● 〈꽃피는 아몬드나무〉
빈센트 반 고흐

▷ 「싹이 튼 아론의 지팡이」_제라드 호에

아몬드꽃은 춥고도 긴 겨울이 다 가기도 전에, 잎도 나지 않은 죽은 가지에서 갑자기 활짝 꽃을 피운다. 히브리어로 아몬드를 샤케드shaqed라고 하는데, 이는 '잠에서 깨다' 혹은 '지켜보다'는 뜻이다. 이것은 죽은 것 같은 아몬드 가지에서 새로운 희망의 꽃을 피운다는 의미이다.

모세의 형, 아론은 모세와 함께 이스라엘 백성을 이집트에서 구출한 사람이다. 그는 항상 지팡이를 가지고 다녔는데, 이 지팡이는 하느님으로부터

부여받은 절대적인 권력을 의미하는 것이기도 하다.

한번은 하느님이 모세에게 일러 12지파마다 족장에게 지팡이를 내어 이름을 쓰게 하였다. 레위 지파의 지팡이에는 아론의 이름을 쓰게 한 후, 그것을 지성소의 언약궤 앞에 두게 하였다. 그리고 하느님이 제사장으로 택한 자의 지팡이에서 싹이 날 것이라고 하였는데, 이튿날 아론의 지팡이에서 움이 돋고 순이 나오고 아몬드꽃이 피어 열매가 열렸다. 여기서 아론의 지팡이는 죽음을 뜻하는 십자가를 의미하며, 싹이 튼 지팡이란 죽음에서 다시 생명을 얻는 부활을 뜻한다. 이로써 하느님은 대제사장으로서의 아론의 권위를 다시 한번 세워준 것이다.

이 작품은 제라드 호에Gerard Hoet에 의해 동판화로 제작된 그림 성경 Figures de la Bible에 나오는 성경 삽화의 연작 중 하나이다.

● 〈싹이 튼 아론의 지팡이〉
제라드 호에

아몬드꽃에는 이런 슬픈 신화가 전해진다. 아테네의 왕자 데모폰은 트로이 전쟁이 끝난 뒤, 고향으로 돌아가던 중에 갑자기 몰아친 폭풍우로 인해, 트라키아의 스트리몬강 근처에서 표류하게 되었다. 이때 그는 트라키아의 공주 필리스와 사랑에 빠지게 된다. 왕은 둘을 기꺼이 결혼시키고, 자신의 왕국을 딸의 지참금으로 주었다.

어느 날 데모폰은 왕에게, 고국에 잠시 다녀오겠다며 허락을 얻어낸 후 아테네로 떠난다. 이때 필리스는 항구까지 따라 나가서 남편을 배웅하였다. 그러나 아테네로 돌아온 데모폰은 필리스를 버리고, 크레타섬의 공주와 결혼한다. 필리스는 데모폰을 애타게 기다렸지만, 돌아오지 않자 상심하여 그를 저주하며 스스로 목숨을 끊는다. 이를 가엽게 생각한 정조의 여신 아르테미스가, 그녀를 아몬드나무로 변신시켜주었다. 그러자 잎도 나오지 않은 나무에서 차례차례로 꽃이 피기 시작했다. 그때부터 아몬드나무는 잎이 나오기 전에 먼저 꽃이 피게 되었다고 한다.

그 후 데모폰은 필리스가 마지막으로 한 말이 생각나서, 선물상자를 열어보고는 갑작스러운 불안감에 휩싸이게 되었다. 그리고 타고 가던 말에서 떨어져서 자신의 칼에 찔려 그 자리에서 죽고 말았다. 영국의 유미주의 화가 에드워드 번 존스Edward Burne-Jones는 그의 작품 〈필리스와 데모폰〉에서 이들의 슬픈 사랑 이야기를 마치 순정만화 속의 주인공처럼 그렸다.

◁ **아몬드** almond
• 학명 : *Prunus dulcis*
• 원산지 : 인도 서부~이란, 서아시아
• 꽃말 : 진실한 사랑, 희망

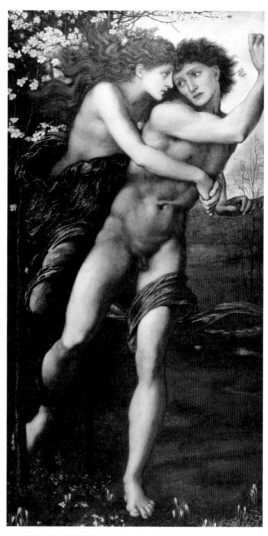

● 〈필리스와 데모폰〉
에드워드 번 존스

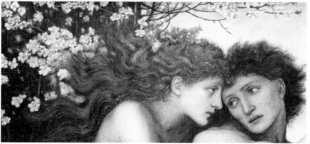

필리스와 데모폰 뒤에 ▶
아몬드꽃이 활짝 피어있다.

11

명화로 보는
꽃과 나무 이야기

딸기

▷ 「꽃피는 아몬드나무」_빈센트 반 고흐

　딸기에는 '달고 신'이라는 상반된 두 가지 의미가 존재해왔다. 달콤한 행복도, 일단 길을 잘못 들어서면 신 욕망으로 바뀌어버린다. 딸기를 둘러싼 이런 정경이 곳곳에 나타난다.

　우선 로마 시대에 딸기는 성실과 도덕상 의무가 저절로 행해진 황금시대의 과일로 축복을 받았다. 오비디우스는 "아무 걱정도 없던 황금시대에 각 민족은 모두 조용하게 평화를 즐기고 있었다. 인간들은 대지에서 자연직으로 나오는 음식에 만족하고 산 복숭아, 산속의 딸기, 수유 열매, 나무딸기, 참나무에서 떨어진 도토리 등을 주워 모았다."라고 했다.

　걱정을 모르는 평화로운 황금시대의 이 딸기는 성서에서는 언급되어 있지 않지만, 기독교에서 말하는 에덴동산의 열매가 되었다. 그러나, 동시에 익은 열매는 낙원의 중앙에 자라는 선악을 알게 하는 나무의 열매로도 여겨져서, 타락과 원죄의 심볼이 되기도 한다.

　히에로니무스 보스Hieronymus Bosch의 유명한 삼련제단화三連祭壇畵의 중

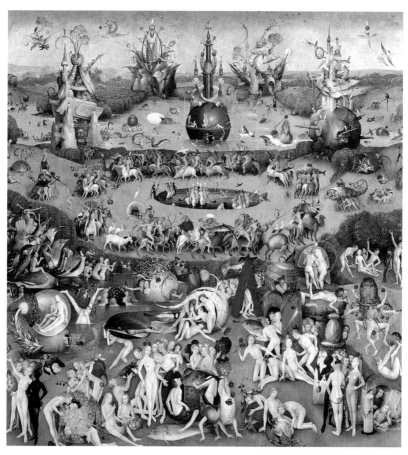

● 〈열락의 동산〉 삼련제단화의 중앙화면
히에로니무스 보스

▲ 딸기가 묘사된 부분

앙화면 〈열락의 동산〉이 그 예이다. 벌거벗은 남녀 무리가 미래형 우주선처럼 생긴 물체와 연못 주위에서 도를 넘는 이상한 행동에 열을 올리고 있다. 서로 껴안고 있는 자, 벌린 허벅지에 붉은 열매를 끼우고 있는 자, 엉덩이에 꽃을 꽂은 자 등 그야말로 다양한 모습을 하고 있다.

그중에 나무 그늘에 앉은 여성에게 큰 딸기를 운반해가는 남자, 빽빽이 둘러앉아 거대한 딸기를 받들고 있는 자, 딸기 꼭지를 머리에 이고 거대한 열매를 덥석 물고 있는 자 등이 특히 눈에 띈다. 그들은 딸기의 달콤함을 취해서, 욕망에 자신의 몸을 맡기고 지상 세계의 유혹을 마음속 깊이 맛보려는 것처럼 보인다. 그리고 제단화의 우측 화면에 묘사된 공포스러운 지옥이 그들을 기다린다는 것을 전혀 알지 못하고 있다.

열매의 맛은 너무나 매혹적이다. 그러나 그 열매도 너무 익으면 시어져서 구원할 수 없는 타락을 불러오기도 한다. 같은 기독교이지만 게르만 신화 모신 프리그(Frigg)는 천국으로 가는 아이에게 딸기를 먹였다를 계승한 경우는 앞서 언급한 황금시대의 딸기 세계가 그대로 전개된다.

▷ 「바르부르크의 시도서」

어떤 면에서 딸기는 천상의 음식이 되기도 한다. 딸기를 수확하는 시기가 봄이기 때문에 성모마리아에게 그리스도의 회임을 알리는 수태고지와 중첩되기도 한다.

또 머리를 떨어뜨리고 달린 작고 붉은 열매는 공순을, 흰 꽃은 순결을, 끝이 3개로 갈라진 잎은 삼위일체를 나타낸다. 딸기는 그리스도와 마리아에 관한 그림에 이르기까지 도처에서 만날 수 있으며, 대체로 긍정적인 의미를 지니고 있다. 16세기 초에 제작된 〈바르부르크의 시도서 時禱書〉 중에, 그리스도상 아래에 묘사된 딸기와 같은 예는 꽤 여러 곳에서 볼 수 있다.

그러나, 딸기의 붉은색은 그리스도의 수난을 연상시키므로, 부정적인 의미도 사라지지 않고 숨어있다. 접시꽃 항에서 언급한 피에트로의 삼련제단화에 묘사된 산딸기는 이런 의미가 농후하다.

17, 18세기가 되면, 바구니나 화분에 가득 담긴 딸기 정물화가 많이 등장한다. 그러나 딸기와 함께 카네이션, 버찌, 나비 등이 묘사되므로, 딸기는 그리스도교와 깊은 관계를 맺고 있다고 할 수 있다. 딸기를 시작으로 어느 것이나 다 전통적으로 그리스도교의 심볼로 이용되어온 모티브이기 때문이다.

● 〈바르부르크의 시도서〉

▷ 「딸기」_아드리안 코르테

네덜란드 화가 아드리안 코르테Adrian Coorte의 〈딸기 화분〉에서는 그야
말로 과묵한 정물화를 볼 수 있다. 동인도회사를 경유해서 대량으로 들여온
중국산 자기에 딸기를 산처럼 쌓고, 그 산속에 흰색 꽃을 한 송이 꽂은 작품
으로 심플하기 짝이 없는 구도이다.

작자 코르테는 정물화의 인기가 점차 꺼져가는 17세기말에 아스파라거
스, 포도, 딸기 등에 다른 모티브를 더하지 않고, 이렇다 할 윤색도 하지 않
은 상태로 담담하게 묘사한 수수께끼의 화가이다.

시대의 화려한 화풍과는 동떨어진 그는, 그럼에도 불구하고 회화의 도도
한 전통의 소중함을 아무렇지도 않은 듯이 밟고 넘어섬으로써 정물과 조용
한 대화를 계속해가는 것이 가능했을지 모른다. 코르테에게 딸기는 달콤하
지만 신맛이 나는, 따라서 점차 선악의 피안에 열리는 과일이 되었다고 생
각된다.

◁ 딸기 strawberry
• 학명 : Fragaria × ananassa
• 원산지 : 남 · 북아메리카
• 꽃말 : 존중, 애정, 우정, 우애

● 〈딸기〉
아드리안 코르테